Net dot Art
網路藝術

目次

網路藝術家

安迪・達克

今日的網路藝術與網藝史

　　看似不久之前，人們才剛開始下載他們的第一個瀏覽器，並且才從網路世界裡領略了高科技的樂趣。而今，在網路媒體科技的推波助瀾下，藝術家們有了更大的創作彈性，令人意外的是網路藝術的存在對許多人來說仍舊陌生。這個夾雜著垃圾郵件且快速擴張的媒體巨獸，無疑地減退了大眾把網路當成藝術新天地的熱情。早期網路藝術所引發的那股悸動並非結束得不帶痕跡，它已成為一種歷史。儘管它的榮景不再，在許多人宣稱網路藝術已死的今天，我還是堅持以網路作為創作靈感的來源。

　　正因如此，我以極大的興趣去擁抱這段有著繁複特性的網藝史。綜觀當今的印刷品，我們可以察覺一件事：它們很難跟上當代媒體的腳步，特別是網路藝術，因為網路藝術經常在探索技術的臨界點，但這種情形不該成為我們寫下這些媒體觀察紀錄的障礙。誠然，作者於書中所介紹的作品，對網路藝術有著重要意義，但更重要的是，我們需要這樣的一段歷史。通常當我說我創作網路藝術時，人們會以為我是在幫客戶設計網站。現今的大眾傳媒很少去解釋網路藝術家在做些什麼，相較於一些已經成為電影和電視劇主角的畫家，網路藝術家依然是藝術世界的邊緣人。

　　單就媒體而論，網路藝術可說隨處都有，也可說根本沒有。人們藉由網際網路的管道去體驗網路藝術，就某方面來說，這比博物館和畫廊來的更容易親近和進入。經常使用網路的人，很可能至少接觸過一次網藝的類似作品，但由於網路的探索總出現許多令人意外的驚奇，像這樣的藝術邂逅可能引不起使用者太大的好奇心。

　　很長的一段時間，人們傾向於依賴幾個提供免費電子郵件的大型網站，這種吸引力讓商業娛樂網受惠良多，卻苦了藝術網站。即便使用者在搜尋引擎裡以「藝術」為關鍵字進行查詢，還是有很大可能出現網路藝術以外的結果，可見網路除了易於親近之外，還有其他因素在塑造這種文化給人的感覺。

　　今日，市場扮演著重要的角色，它決定人們在網路上收看和使用的內容，但在早期的網路藝術年代裡並非全是如此，當時只要設幾個不常見的關

鍵字就能招來一群訪客。當然搜尋引擎有其優點亦有其缺憾，許多已經沒用的網頁連結，卻極有可能成為你關鍵字底下最佳吻合的搜尋結果。這種閱聽者流失的現象反映出：藝術家們必須想出更巧妙的行銷策略，或是面對乏人問津的下場。

　　除了來勢洶洶的商業活動和線上文化逐漸被隱蔽的因素外，還有其他理由足以說明我們需要這樣的一本網路藝術指南。作者在書中所提的那些範例，顯示網路藝術的創作並不需要侷限於傳統美學的框架，這讓大眾文化和歷史角度間的藝術界線越形模糊不清。藝術家們製作的線上體驗作品可能會促使人去思考什麼是藝術，也或許不會。太多的網藝作品沒有向大眾介紹作者的背景、創作理念與創作目的。甚至有時候，網路藝術家吸引到的是那些沒有特別在找尋藝術的閱聽者。

　　這也許是博物館無法與網路藝術建立良好關係的原因之一。不可諱言，網路藝術的收藏、維護和管理都是困難的，因為突然間，作品收藏涉及了程式語言和網路通訊的設定！雖然如此，網路藝術家們似乎堅決要讓線上通訊與傳統空間的藝術收藏產生關聯，他們找到了許多回應博物館和畫廊的方法。回首這富於變化的當代藝術潮流，僅就短短的一、二十年光景，大部分的當代藝術都出現了網路版的附屬形式。虛擬影像、遠距傳送和跨國的分享參與，都是典型的網藝特色，但我們也同時看見了這波衝擊為當代藝術帶來的影響。新興的複合媒體涉及了聲控、錄影、手機、駭客行動主義、程式、概念主義、抽象形式主義、電玩遊戲、裝置藝術、感應式雕刻和即時訊息。最終「藝術」將以寬闊的胸襟去包容這一系列耀眼的數位革命，也可以說，「藝術」在文化上有著比字面上更寬廣的意義。

　　就科技為支撐的範疇而言，網路藝術廣泛地依賴電腦之間的傳輸協定、程式語言、工程運作，以及一個遠超出於藝術家所能掌控的網路系統。瀏覽器的戰爭及合法軟體的獨占爭奪，都與網路藝術的生機息息相關。的確，一些關於網路藝術已死的言論把原因歸咎於失敗的市場競爭，而這正是 21 世紀裡複雜、擾人的網路科技開端。雖然大公司聲稱這是他們「創新的舉動」所致，許多藝術家卻不再對科技的限制、依賴、不協調和迅速過氣的解決方法抱持信心。對此問題的回應，有些藝術家透過科技本身的特性，以合作代

替競爭，努力成爲問題解決者的一部分。雖然藝術家、專家和工程師之間的合作方式依情況不同，但網路藝術和技術工程的合作，通常有著驚人的成效，因爲許多線上藝術都是來自於開放性原始碼的創造或散佈。如此，網路藝術可以被視爲一個龐大集體創作的一部分，即便大部分的合作者從沒照面過。

回顧我當年成長的環境，媒體的親近性和可得性不到現在的一半，如今我還是忍不住讓自己從正面的觀點來看待時下的情形。網路藝術已死的言論就如同銀版照相術已逝的說法。只要科技的細節持續改變，網路藝術就不會消失。新科技革新的步伐或許緩慢，但是美學經驗蓬勃發展的數量將會因網路而持續成長。

最近，人們開始談論 Web 2.0 的話題。除了它的新奇，我也看見了它的連貫性。以使用者爲中心的創意應用在網路上已有十幾年的發展，現在我知道網路藝術可能正是 Web 2.0 的催生者之一。當埋首於程式設計時，想像自己的作品可以持續幾十年甚至幾個世紀的光景，只不過是在自欺欺人。有別於傳統的藝術作品，網路藝術的生存關係到可複製性的特質（例如開放性原始碼）。不管作者和藝評們怎麼去定義這些網路特性，線上文化的歷史並不只有書籍記載的形式而已，它是由無數的網路專案所鋪寫和修改而成，由許多的藝術自我更迭而成。當某個極有特色的網站消失時，好的創意便以不同的形式迴響著。無疑地，這些早期耕耘於網路藝術媒體的作品，成爲許多藝術家創作靈感的來源，也建立了能深刻影響網路文化的期待。

作者鄭月秀以雄心壯志的努力記錄了這個環球的現象，將幾個代表性的藝術家和作品巧妙集結之後，回答了「何謂網路藝術」的問題。這本書所撰寫的歷史，提供了一個方式讓人們去了解網路演進發展的重要影響，與網路藝術被接受爲藝術活動的歷程。（2007 寫於紐約）

It seems like it wasn't long ago that people were downloading their first browsers and discovering the World Wide Web. In the boom of activity triggered by network media technology, artists have been involved in many ways. So much so that it is surprising today that the very existence of Net Art remains largely unknown to many people. The rapid commercialization of the medium, with its onslaught of spam and marketing, undoubtedly has contributed to the waning enthusiasm for the Internet as a new artistic terrain. The excitement of the early period of Net Art is not just over, it's history. But while some circumstances have changed, I remain inspired to make Net Art even after many have proclaimed its death.

Andy Deck

It is therefore with great interest that I embrace this history, which captures many characteristics that define Net Art. Printed texts about contemporary media are inevitably incomplete a day after publication. This is especially true of Net Art which often probes the limits of technical possibility. Yet this situation should not preclude substantive efforts to survey and provide a history of this rapidly changing medium. Consequently Cheng's intervention into the historiography of Net Art is significant in itself. What's more, there appears to be a need for a history like this. More often than not when I say that I make Internet art, people assume that I design websites for clients. There are few portrayals of Internet artists in popular mass media. Whereas painters are sometimes written into film and television plots, the Internet artist remains a marginal figure.

As a medium, Net Art is everywhere and nowhere at the same time. It's experienced through the Internet, and so it is in many ways more accessible for more people than museums and galleries. People who use the Internet regularly are likely to have encountered some sort of Net Art at least once. But since the exploration of the Internet offers many surprises, such an encounter might not cause a great deal of curiosity.

For years people have tended to rely on a few big service sites that offer free email, and this concentration has favored commercial entertainment more than Net Art websites. Even if one uses Internet search engines to look for "art," the likelihood of finding something other than Net Art is great. So clearly factors other than accessibility shape the awareness of this cultural form.

While marketing now plays a significant role in determining what people look at and use online, this was less true in the early days of Net Art, when a stream of visitors could be developed using a few slightly unusual keywords. Search engines were both better and worse. There were

many "dead" links, but the likelihood of getting your obscure web page into the top results for a given keyword search was much greater. One significant consequence of the demise of this ready audience is that Internet artists now must either come up with clever marketing strategies or face obscurity.

Aside from the maelstrom of commerciality and change that obscures the history of online culture, there are still other reasons why it's helpful to have a guide in exploring Net Art. As Giffen Cheng's diverse examples show, many of the things that can be considered Net Art do not insist upon a traditional aesthetic frame, which leads to blurry boundaries between popular culture and historically recognized art. Online experiences produced by artists may lead people to think of art, but perhaps not. A lot of Net Art doesn't give clear indications about the artist, the artist's goals, or the inspiration of the work. In some cases Internet artists consciously appeal to audiences that aren't looking specifically for art.

This may be one of the reasons why museums have had a problematic relationship with Net Art. Clearly Net Art is difficult to collect, maintain, and control. Suddenly preservation involves software languages and protocols! Nevertheless, as if insisting on the connectedness of the traditional spaces of art and the new online channels, Internet artists have found many ways to echo what happens in the museums and galleries. Mirroring the variety of contemporary art activity, in just a few decades most every strand of contemporary art has spun off some network-related form. Dematerialized art. Telematic events. Global participation. These are quintessential Net Art characteristics, but we are seeing forays into a broad array of other contemporary art categories, too. Hybridization involving audio, video, cell-phones, hacktivism, programming, conceptualism, abstract formalism, video games, installations, sensor-driven sculpture, real-time events. "Art" ends up being a flexible way to categorize a dizzying array of ongoing activities. Or in some cases, it may be a single optic by which to view phenomena that have more cultural dimensions than the term "art" suggests.

Take for example the technological underpinnings of the field. Net Art depends extensively on protocols, programming languages, engineering, and networks that are beyond the direct control of the artist. The browser wars and legal battles over software monopolies are therefore relevant to the vitality of art on the Internet. Indeed, some of the talk about the demise of Net Art can be attributed to the failures of market competition, which has introduced maddening complexity in 21st

century network technology. Rather than the "innovation" that the largest corporations say they engender, many artists have become disenchanted with restrictions, dependence, incompatibility, and rapid obsolescence. Responding to such problems, some artists have strived to be a part of the solution by featuring technologies that are more cooperative than competitive. The extent of conscious collaboration between artists, specialists, and engineers varies widely from artist to artist, but the interdependence of Net Art and technological infrastructure is, in general, remarkable. Because so much of the art online is either produced or distributed with free and open source software, Net Art can be seen as part of a massive collaboration, even though most of the collaborators have never met.

Having grown up with a media landscape that was devoid of easy access global to audiences, I cannot help but see the beneficial aspects of present conditions. Saying Net Art is dead is like saying that the daguerrotype was a passing fad. While it's true that the details of the technology are changing, Net Art is not going to dissappear. The pace of invention of new technological options may be slowing, but the number of aesthetic experiences developed primarily to be encoun- tered via the Internet continues to grow.

Recently people have begun talking about Web 2.0. But where some see novelty I see continuity, too. After developing user-centric cre- ative applications on the Web for a decade or more I know that the origins of Web 2.0 can be found in Net Art. When working with computer language codes, it would be self-deception to imagine that one's products will last for centuries or even decades. But unlike tradi- tional art objects, survival can be a matter of replication in more ways than one (think, for example, of source codes). Regardless of how the Web is characterized by authors and critics, the history of online culture is not written only in books like this. It's written and re-written in countless online projects, some more artistic than others. While specific websites disappear, good ideas return in many forms. Undoubtedly this early period of working with the Net Art medium has allowed many artists to inspire imitation and establish expectations that will continue to affect online culture profoundly.

Cheng's ambitious effort to document this global phenomenon intro- duces a few of the artists and works that, taken together, can begin to answer the question, 'What is Net Art?' The history provides a way to perceive the prominent influences, the evolution-like threads of development, and the processes by which Net Art is becoming an acknowledged field of artistic activity.(2007)

新媒體藝術家
林方宇

一切得從阿帕網路說起……

1969年10月29日，第一個電子訊息經由阿帕網路從加州大學傳送到史丹福研究所，這可說是網際網路初萌之日。由美國國防部所贊助的阿帕網路起初是以軍事用途為目的，但隨著時間和科技的演進，這個當初僅含四個節點的簡潔網路，幻化成長為一個影響全人類生態的「網際網路」現象。根據網際網路世界統計的資料顯示，截至2007年6月30日為止，全球上網人口已超越十一億七仟三佰萬人，而此數字仍持續上揚。如今網際網路之於個人交流、商業互動、官方應用及許多不計其數的運用層面，都扮演著不可或缺的重要角色，迥然不同於當初阿帕網路的使用目的和功能限制，更不用提及當年阿帕網路的首度連結竟釀成系統癱瘓的窘境。

身為藝術愛好者的我們，焦點必然置於網際網路在新媒體範疇的開發應用。萬尼瓦爾‧布希在1945年7月的《大西洋月刊》上刊載了一篇甚具影響力的文章〈當我們思考〉。在該篇論述裡，布希提倡一個嶄新的資訊系統──滿覓思：它將會是一個等同桌面大小的設備，同時具備儲存及組織訊息的功能。材質在滿覓思的概念裡，可以自由無拘束的與其它元素進行聯想。於此，一個足以反映「錯綜精細的腦細胞神經連結」之網路藍圖便已顯現，而超連接、超本文及超媒體的概念於是誕生。直到1990年提姻‧伯納李將萬維網促生於世之後，超媒體的潛能才真正被釋放開來。超媒體將使用者及訊息端之間的實體距離限制移除，為使用者提供了一個反饋的管道，促成了互動功能的實現，而這正是超媒體所具備的獨特之處，也是促成它成為強大媒體的推手。當然，帶有敏銳天性的藝術家和創造性的思想家們，迅速的抓住這個新發現的自由空間和創作題材，為網路藝術的興盛譜了序曲。

網路藝術令我著迷的特徵之一是它那似乎自我矛盾的本質。網路媒體既永久而又短暫、既私密而又社群、既共享而又商業、既平凡而又壯觀，對於藝術家和閱聽大眾而言，如此的矛盾情勢造就了這個新藝術型態令人刺激興奮的挑戰性格。

當網路藝術進入介紹、收藏和教育的階段時，此自相矛盾的二元性，或許不令人驚訝的也再次展現：對於有心一探網路藝術究竟的同好而言，一本

由樹木纖維所製成的「實體」書本——如同當下你所手持的《網路藝術》——或許正是了解學習此一虛擬主題所必備的經典。

　　對於當代藝術，許多大眾對它持著漫不經心，甚至是疏遠的態度，有些人認為它只屬於文化菁英小眾，缺乏與真實生活接軌的認同。從某層次上而言，這個情緒反應是可理解的。繁盛的網路藝術或許正是一個新潮流的開端，一個允許更多使用者涉獵和參與的運動。對於任何曾經寄送過電子情書或跟隨熱門 YouTube 錄像一起灼燒的藝術愛好者，《網路藝術》是一處得以讓你更進一步開發創意的理想通道。來吧，將你自己浸沒於此，咱們線上見！

<div align="right">（2007 年 7 月寫於紐約）</div>

It all began in 1969, the year that the ARPANET (Advanced Research Project Agency Network) was launched under the auspices of the United States Department of Defense. Not unlike many other great inventions, the ARPANET was created for military purposes, and unbeknownst at the time, it later evolved into a phenomenon called the Internet, which has had profound influence over the society as we know it. With only four initial nodes in the entire network to boot, the start of ARPANET was indeed unremarkable. According to the Internet World Stats, however, as of June 30th 2007, over 1 billion and 173 millions of the world's population have Internet access, and the number has been growing non-stop (a 125% increment from the year 2000). Today the Internet plays an instrumental, even inseparable role in countless personal correspondences, business transactions and government functions, a far cry from the rather limited original ARPANET, whose inaugural connection attempt immediately caused a system crash.

For us art lovers though, the focus is on the Internet's sweeping success in establishing a new paradigm of medium. In 1945, Vannevar Bush published his influential essay "As We May Think" in the

Fang-Yu Lin

Atlantic Monthly. In that article, a knowledge system named Memex (memory extender) was envisioned: It would be a desk-sized device that stores and organizes information. A material in the memex can be associated with others in it freely, thus creating a network of connections that is the reflection of the "intricate web of trails carried by the cell of the brain." The concept of hyperlink, hypertext and hypermedia was then born. But only after Tim Berners-Lee delivered the World Wide Web to the world in 1990, the potential of hypermedia was really unleashed. Like most mass media such as radio and television, hypermedia removes the constraint of physical distance between users and information; what sets it apart, though, is that it provides the user a feedback channel and thus facilitates interactivity. That makes a potent medium. Naturally artists and creative thinkers soon seized the newfound freedom and subject matter, and Net Art has since flourished.

One property of Net Art that never fails to fascinate me is its seeming self-contradiction. Simultaneously permanent and ephemeral, personal and social, public and commercial, mundane and spectacular — the tension makes this new genre an exciting challenge to the artist and the audience alike. That paradox, perhaps not surprisingly, also manifests itself when it comes to the introduction, documentation, and education of Net Art: A physical volume made from tree fibers, such as the *Net dot Art* that you are holding at this moment, can be indispensable to anyone who is interested in learning the artworks of a virtual subject.

There has been a great concern that the general public is often indifferent or even alienated to contemporary art. Some feel that it is utterly elitist and devoid of any connection to the real life. To some extent, that sentiment is justifiable. The rise of Net Art may be the beginning of a new tide — a movement that more people can relate to and participate. For anyone who has ever composed an email love letter or singed along with the latest hot YouTube video, *Net dot Art* is the perfect gateway for you to take your creativity further. Come, immerse yourself, and see you online.(2007, New York)

前言

　　網路藝術的出現幾乎顛覆了２０世紀以來人們對於美的認知與標準，其實在西方國家，網路藝術的發展早已如火如荼般的熱烈蔓延，從英倫到巴黎，由紐約到許多聞名遐邇的大城，都可以嗅到網路藝術的濃烈氣息。在亞洲地區，近幾年日、韓分別紛紛嶄露頭角，東京和首爾也變成亞洲地區網路藝術發展的代表城市。感慨的是，台灣號稱先進的科技島國，卻在這個新興的科技藝術領域裡獨漏了參與的熱情。筆者因學術和個人興趣的緣由，熱衷於新媒體藝術的發展研究，以及網路藝術新美學概念的探討，在研究過程中察覺中文圖書對於新媒體藝術領域的著墨實在寥寥無幾，更別說是網路藝術的著作了。我相信台灣對於網路藝術的參與並非無心，而是參考資料的貧乏，讓許多人對於網路藝術的領域摸不著頭緒，自然就無所謂熱衷參予的動機了。

　　本書最大的目的，是將筆者過去幾年所從事研究的菁華，以簡單易懂的方式呈現在中文圖書的領域，讓有心、有興趣於網路藝術同好，可以一起切磋、分享這個領域的發展。所謂新媒體藝術的「新」字，意味著最新科技的藝術表現，於此，新媒體藝術是一種現在進行式的發展藝術，而網路藝術更是其中一項取決於科技發展的藝術形式。然而，十年的發展足夠為一個新形成的藝術作第一階段的紀錄，網路藝術由９０年代初的形成到現今的多元發展，對於藝術美學的觀點來說，她是一個顛覆傳統的轉捩點，而這絕對是一段值得紀錄的過程。

第 *1* 章

網路藝術的發展

1. Net art

「網路藝術」一辭源自英譯，有人習慣叫它 Internet art，Online art 或 Web art，不過筆者則偏好稱她「Net art」，其實這些不同的英文單字在進入中文世界之後，大都會被譯成「網路藝術」，所以中文這個詞是比較沒有爭議的。或許可以這麼說，就字面上來讀 Internet art 應該是最沒問題的，但總覺得過於直接的表達，反而讓人產生一種冰冷的科技感，雖然網路藝術本來就是建造於科技基礎之上的一種藝術媒材，本該盡情展現科技特感，但是「藝術」卻又是這麼一個柔細的元素，Internet art 讓它的氣質過於陽剛了。而 Web art 則有一種被限制在於「瀏覽器」框架內的錯覺，更貼切的說應該是 Web art 比較適用於早期的網路技術狀態，在網路剛開始普及的 90 年代初期，大部分的網路藝術作品都是基於「瀏覽器」的特色為創意概念，以 Web art 來稱呼是很合理的。但是隨著科技產品不斷的研發和進步，網路的應用不在侷限於「瀏覽器」的介面，例如手機和 PDA 等產品都可以透過網路來傳遞訊息，而他們的介面並非僅止於電腦螢幕的瀏覽器，所以 Web art 的格局，個人覺得稍小了一點。相對的 Net art 帶有一種優雅卻令人迷思的色彩，也比較有寬大的胸襟可以融入更多的網路相關作品。

2. 網路藝術特性

自 1995 年奧地利電子藝術大獎將網路藝術正式列入參賽項目開始，評審團便不斷的探詢：什麼才是精準的網路藝術呢？這是一場關於藝術的永久辯論：關於它的定義、界線，功能，藝術的目的及金錢的涉入；關於可接近性的、政治性的、地位性的、關於高的文化與通俗文化、關於包括與拒絕、關於資金提供和金錢、關於藝術和反藝術的辯論【註1】。這些議題總是不斷地被討論

著，當然網路藝術也不會例外。爲了確保國際藝術大獎的評審可以不偏不頗的爲網路藝術類別進行優勝決選，在比賽前評審團公佈了一項對於網路藝術的說明：網路藝術不是將懸掛於美術館牆上的作品轉換成電腦可以消化的數位格式，然後展出於網路首頁上；網路藝術涉及的是網路媒體本身的特質所被創作的結果[註1]。這一段對於網路藝術比賽項目的簡單定義，就字面上看似乎模擬兩可，但實際上卻也爲「藝術上網不等於網路藝術」做了清晰的界線說明。

安得魯斯·布羅格（Andreas Brogger）曾在2000年發表一篇〈Net art, web art, online art. net art？〉，文章中提出了對於網路藝術定義的看法，他認爲就狹隘的定義上來說：網路藝術是一種僅能透過網路媒體來體驗的一種藝術形式，無法用其他方法或其他的媒材來傳遞該作品的精神[註2]。由於網路的興起不過是過去十幾年的事，許多人對於網路藝術的定義仍然相當模糊，網路藝術確實需要清晰的範圍界定。如同班·大衛（Ben Davis）所提出的概念：某種意義上，在網路上尋找藝術，這件事本身就是一種網路上的藝術活動；網路上的藝術，並不是某種事物，而是一種情境；網路是一種可以提出不同美學概念的思想場域，在此場域中，不同的概念得以相互溝通[註3]。

曾任美國步行者藝術中心（The Walker Art Center）館長的史帝芬·狄慈（Steve Dietz）對於網路藝術作了以下定義：網路藝術作品的構成條件必須同時滿足且僅只能在網路上觀看、經驗，以及參與該作品。當藝術家透過網路去使用某些特殊的社會或文化上的傳統元素時，網路藝術是可以同時發生在純粹的網路科技範疇之外，網路藝術通常都包含但並非一定有互動性、參與性及以多媒體爲基本的廣闊概念[註4]。查拉·艾力諾菲（Chiara Alinovi）則是在2003年阿姆斯特丹市立博物館（Stedelijk Museum）公報中所發表的〈網路藝術，時代之下的藝術〉（NET.ART The art of our times）文章中，提到了一個論點：網路藝術是特別針對網路所做的創作和發行的作品[註5]。

註1：Spaink., K. (1997) Prix Ars Electronica 1997- net Jury statement, July 1997.

註2：Brogger, A. Net art, web art, online art. net art? 2000 [cited; Available from: http://www.afsnitp.dk/onoff/texts.html.

註3：陳光達，『藝術上網』不等於網路藝術, in 新新聞. 1998.

註4：wikipedia. net.art， Web art, software art, digital art, internet art. [cited; Available from: http://en.wikipedia.org/wiki/Internet_art.

註5：Chiara Alinovi specializes. NET.ART The art of our times- 4/2003 Stedelijk Museum Bulletin 2003 [cited; Available from: http://www.stedelijk.nl/oc2/page.asp?PageID=390.

1997 年的卡塞爾文件展（Documenta X）是網路藝術真正興起的轉捩點，若以一種新形成的藝術形式來觀察的話，網路藝術形成的年歲則如同幼兒般的蹣跚前進，但匍匐於現代科技光環下的網路藝術，卻又呈現一日千里的萬化，這個特質不僅讓以上這些專家學者的定義更顯困難，同時也讓藝術欣賞的觀眾越顯得無法可循的困惑，難怪最後乾脆就以「新媒體藝術」來概稱這一類與科技產業並行的藝術形式。

美國舊金山現代美術館前館長大衛・羅斯（David Ross）在 1999 年所發表的〈網路藝術於數位再製的年代〉（Net.art in the Age of Digital Reproduction）中，提出了一系列對於網路藝術的廣泛概念，包含：觀眾能力的轉變、作者角色的模糊、網路的經濟效益、網路朝生暮死的短暫性、數位擬像的特質、網路互動的本質、地球村的網路天性、網路賦予了集體創作的本質等【註6】。大衛・羅斯發表這篇文章至今已近十年，雖說網路藝術的形式變化多端，但截至目前為止不也都還在這些條例範圍內發展嗎？這是不是意味著網路藝術的發展雛形已逐漸定型？或者網路藝術已經過氣了呢？我想這個問題確實難以定論，就如同新媒體藝術難以定義範圍是一樣的道理。

註6：David Ross. Net.art in the Age of Digital Reproduction (21 Distinctive Qualities of Net.Art). 1999[cited; Available from: http://switch.sjsu.edu/web/v5n1/ross/index.html.

3. 網路藝術風雲人物

論及網路藝術發展之時，總免不了提及幾位開荒拓土的前輩，例如甫克・寇席克（Vuk Ćosić）、JODI、愛列克斯・薛根（Alexei Shulgin）、歐莉亞・李亞琳納（Olia Lialina）、海斯・邦丁（Heath Bunting）、菲利浦・普古克（Philip Pocock）、菲力克斯・史蒂芬修伯（Felix Stephan Huber）、烏杜・奴爾（Udo Noll）以及佛琳・維茲（Florian Wenz）等人的貢獻。「Net.art」是正式的網路藝術英文寫法，net 與 art 中間那各小點是必要的，甫克・寇席克則是最早使用這個名詞的人，不過當初這個辭的發明卻是陰錯陽差的序曲。1994 年某日甫克・寇席克收到一封電子信件，由於軟體程式的突發問題，他在信中僅只能辨識「net.art」兩字，這個程式的無心插柳卻讓他愛不釋手的迷戀著「net.art」兩字，自此之後甫克・寇席克便開始使用「net art」來形容他的網路藝術作品。1996 年甫克・寇席克在製作策劃的「Per Se」專案說明裡，正式將「net.art」一辭推廣給大眾，此後，net.art 成了網路藝術的正式代名詞【註5】。

JODI 是由來自比利時的瓊‧亨斯科克（Joan Heemskerk）和狄克‧派思曼斯 (Dirk Paesmansn) 所組成的藝術團體，他們的作品總喜歡透過網路連線去侵蝕使用者的系統或是螢幕畫面，是一個令人又愛又恨的網路藝術創作團體。1990 年中葉之後，JODI 便以網路拓荒者的角色活躍在網路藝術創作圈裡，最令人招架不住的是 JODI 的駭客手法創意，使用者在進入 JODI 作品時總會擔心自己的電腦會不會就此不醒人事，但也因為這種愛恨糾纏的情結創造了 JODI 無法擋的駭客藝術魅力。

JODI 的網路作品，現今已成為眾家探討的網路新美學之一。
作者：JODI
網址：http://wwwwwwwww.jodi.org/
資料來源：鄭月秀螢幕畫面擷取。

◢
（左上圖）
作者：JODI
網址：http://wwwwwwwww.jodi.
org/
資料來源：鄭月秀螢幕畫面擷取。

（右上圖）
參觀JODI的網路駭客藝術時需要
有很強壯的心臟能力，因為無預警
的駭客亂碼常讓使用者以為自己的
電腦中了病毒而驚慌失措。
作者：JODI
網址：http://wwwwwwwww.jodi.
org/
資料來源：鄭月秀螢幕畫面擷取。

◢
作者：JODI
網址：http://wwwwwwwww.jodi.
org/
資料來源：鄭月秀螢幕畫面擷取。

　　愛列克斯‧薛根是出生於莫斯科的軟體藝術家，同時也是重要的策展人，「Read_me Software Art Festval」就是其中一個由他主導策劃的大型展覽，直至今日，這個展出仍然定期每年舉辦，已經成為軟體藝術的重要展覽之一。號稱非線性網路文學作家創始人歐莉亞‧李亞琳納（Olia Lialina），最早的作品也是他成名的代表作之一〈我的男朋友從戰場回來〉（My Boyfriend Came Back From the War），由於當時的網路技術屬於開發初期，HTM語言仍然是網路應用的

歐莉亞‧李亞琳納的圖文小說有一股具像詩的優美特質
作者：歐莉亞‧李亞琳納
網址：http://www.teleportacia.org
資料來源：鄭月秀螢幕畫面擷取

網路互動的特質開啟了文學創作的新紀元，非線性小說的讀本閱覽方式完全掌握於讀者的滑鼠動向，加上影像、聲音和動畫等新媒體元素的特質，讓「閱讀小說」成了哲學思考的享受。
作者：歐莉亞‧李亞琳納
網址：http://www.teleportacia.org
資料來源：鄭月秀螢幕畫面擷取

Sailor: i cant follow the story
Agatha: its your problem
trust-n-dust diary

To Netscape4.0 and after only
To pc and real audio mostly
With love and respect
olia lialina

作者：歐莉亞‧李
亞琳納
網址：http://www.
teleportacia.org
資料來源：鄭月秀
螢幕畫面擷取

大眾語法，而這一件作品運用的就是如此單純的程式基礎，加上歐莉亞‧李亞琳納對小說文學掌控的精準表現，這一件早期的網路文學作品格外有一種形而上的味道。

崛起於1980年代的海斯‧邦丁（Heath Bunting），是一位具有實驗精神的新媒體藝術家，他慣用各種網路媒材為實驗創作，例如傳真機、電話、郵件和BBS等，作品形式豐富多元，是現今探討網路藝術發展必讀的一位藝術家。居住於德國柏林的烏杜‧奴爾（Udo Noll）擅長結合科學與藝術的跨領域應用，參與過許多大型藝術的展演，當然主要的重點仍就是以網路為首要創作媒材，與菲利浦‧普古克（Pocock）、菲力克斯‧史蒂芬修伯（Huber）和佛琳‧維茲（Florian Wenz）等人都是同期的網路藝術家，彼此也都合作過一些網路作品，可以在卡塞爾文件展（Documenta X）中看見他們的早期作品。

菲利浦‧普古克在1994年與菲力克斯‧史蒂芬修伯共同創作的〈北極圈〉（Arctic Circle）是屬於網路發展初期極具創意和想法的網路藝術作品，「游移是藝術亦是資訊」（Travel- as art as-information）是這件作品的標語，他們結合真實的旅程，兩人開著旅行露營車從阿拉斯加進入北極圈，藝術家們在網路上公佈實際遊走於北極圈的路徑記錄，透過全球最北邊的網路熱點，這兩位藝術家不定時、定點的上傳旅行中的文字、影像和影片到網站上，傳達一種人之於大自然裡的渺小，尤其在北極圈領地裡更彰顯現實人生的孤獨感。由於所有資料上傳及與外界的互動都僅仰賴電腦螢幕的輸入與輸出，更標點出真實與虛擬之間的幻想和錯覺。透過螢幕、鍵盤和網路的溝通，表面上看起來與現實世界的溝通暢行無阻，但一旦斷電無網之後，現實的世界不又更令人覺得孤單嗎？〈北極圈〉在1997年受邀加入了「卡塞爾文件展」的展出，透過這個世界型大展的加持，更加深人們對於網路空間游移的概念。

4. 網路藝術的年代精華

1990 年是大眾網路正式發展的年代，也是我們可以正式追溯網路藝術發展的時期，爲了清晰簡化網路藝術發展的過程，筆者選擇以年度紀錄的方式來介紹網路藝術發展過程，特別是早期的幾個關鍵性展出，都具有宣告網路藝術形式的語義，也是探討網路藝術發展的重要線索。這些關鍵作品對於網路藝術美學的探討基礎有著重大的影響，但基於篇幅的關係，無法一一詳列年代中的每一件重要作品，僅以重點式的方式來介紹。

■ 1991：BBS 網站的熱門及「The thing」的開幕，是 1991 年的重要紀錄

「The thing」是一個以 BBS 爲介面的網站，主要功能在於傳播當代藝術美學及文化研究的推廣，是早期紐約人文藝術資料的集散中心之一。所謂 BBS 即是電腦公告系統 (Bulletin Board System) 的簡稱，透過這個系統，「The thing」連結了藝術家、策展人、作家還有一些藝術喜好者之間的互動，彼此溝通、交換不同角度的想法，是網路藝術早期的醞釀區。由於文字是 BBS 的基礎溝通方式，進而衍生出一種以文字碼爲基本構成符號的圖騰，稱之 ANSI Art（美國國家標準學會 American National Standards Institute），或者是 ASCII Art（美國資訊交換標準碼 American Standard Code for information Interchange），如果是 BBS 的老手，對於這一類圖騰的基本特色應該都不會陌生。ASCII 或 ANSI 圖案都是由鮮艷的色彩所構成，基本上是以電腦螢幕的標準色光顏色所組成，例如洋紅、草綠及紫藍色等。圖騰造型則是由電腦基本符碼所構成，例如 ♥ ■ ⋮⋮ ◆ 等，將這些電腦碼有規則的排列成具像圖型，再依圖形需求對應上適當的色彩，便成爲一種 BBS 專屬的藝術創作。直至今日，仍有許多 BBS 高手喜歡以此方式作爲簽名代號，也有一些藝術家仍舊喜歡以 ASCII 作爲創作手法。目前，網路上提供許多免費的藝術轉化器服務，讓使用者輕鬆的將圖片轉換成 ASCII 或者是 ASCII，透過這些簡單的網路操作，你我都可以是 ASCII 的藝術家了。

■ 1992：HTML 的發展為網路世界開啓了光明大道

自 1990 年由提姻・伯納李 (Tim Berners-Lee) 所帶領的團隊，成功開發萬維網 (World Wide Web) 之後，網路世紀正式啓動，人們的生活方式隨之改變，

而藝術的創作也進入另一嶄新領地。HTML 超文本標記語言（HyperText Markup Language）是專門應用於萬維網上的一種文本格式，於1992年正式啓用在網路平台上，它不是一種程序語言，而是一種結構語言，具有一種平台無關性的特質，也就是說不管使用者所連線的電腦爲任何一種作業系統，只要是HTML 格式的文本都可以被閱讀。嗅覺敏銳的一些新媒體藝術家很快察覺HTML 是另一種藝術創作的天堂，於是紛紛以實驗性質的方式透過HTML 的基本語法探討網路媒體的特質，而創作的主題大多環繞在時間、空間、速度、集結創造，以及溝通等網路特有的文化議題。在

透過TEXT-IMAGE.com 的 ASCII 藝術轉化器，迅速地將筆者所拍攝的照片轉換成 ASCII 藝術。

（右頁圖）
ASCII 轉換前的原始照片

當時，美觀的藝術效果表現或是令人信服的呈現理念等都不是藝術家們創作的目標，反之，探討人與機器之間的溝通互動、科技性的結構和網路媒體的功能特性等才是創作的重點，並將其特性放大探索，或者是玩笑性質的去顛覆這些題材【註7】。

道格拉斯・大衛斯（Douglas Davis）在美國紐約市里曼學院藝術畫廊（Lehman College Art Gallery）所發表的〈世界最長的集體文句〉（The World's First Collaborative Sentence）是一件單純以HTML為基本語法的網路藝術創作，早在1974年他便提出一個未來藝術創作的可能性，他描述：這將會是一件互動式的作品，邀請使用者依自己的想法增加文句，讓這件作品成為無止境的句子【註8】，一直到1994年，道格拉斯・大衛斯的這個想法才真正被執行於網路藝術的創作上。

道格拉斯・大衛斯在作品的首頁上邀請使用者為這一個號稱世界上最長的集體文句加入個人想法，除了標點符號之外，任何內容都可以是構成這個文本的元素。這一件作品不僅宣告了在網路世界裡人人可以是藝術家的觀念，句子本身的構成內容也成為一種前衛主義的象徵，例如詩學結合政治學的上下文組合，或是自傳搭配戲劇性小說的結構等，都是極具前衛主義的實驗精神，而這也證實了道格拉斯・大衛斯早在1974年所提倡的互動觀念，以及互動作品所可觸及的可能想法。

■ 1993：「Next 5 Minutes」第一屆國際策略媒體研討會記錄著新媒體藝術的快速變遷軌道

「Next 5 Minutes」是一場結合國際策略媒體研討會和新媒體藝術展覽的大型盛會，自1993年開始到2003年間，固定每三年在荷蘭阿姆斯特丹V2協會舉辦。顧名思義，Next 5 Minutes主要探討的就是比我們當下時間在提前5分鐘的概念，所以有那麼一點點未來世界的味道，但又由於只前進了5分鐘，並不離開當下太遠，研討會的話題也不那麼的未來式，於是成就了一個廣受大眾喜愛的展出。

註7：Broeckmann, A. (1997) Net.Art, Machines, and Parasites. nettime
註8：Douglas Davies. The World's First Collaborative Sentence. 1994 [cited; Available fro: http://artport. whitney.org/collection/index.shtml.

第一屆的「Next 5 Minutes」主要在探討當時混沌不明的藝術、科技及媒體和政治之間的曖昧關係,並強調媒材、媒體與藝術之間的交互應用。當時除了藝術家與學者的參與之外,電視媒體、廣播媒體、電腦網路媒體及平面媒體等也都利用媒體自身的特質共同參與「Next 5 Minutes」的饗宴。

■ 1994:Kings X 宣告網路公共藝術的新觀念

〈國王十字區電話事件〉(Kings x phone in)是由早期網路藝術先趨之一海斯・邦丁所策劃的網路公共藝術專案,1994 年 8 月 5 日海斯・邦丁向倫敦市政府借用位於倫敦國王十字區附近的公共電話亭,透過網路向大眾宣導這件計畫的遊戲規則。首先,海斯・邦丁強調網路無國界的概念,在網路上公開並邀請來自世界各國的民眾參與這項計畫的演出,海斯・邦丁將所有借來的公共電話亭的電話號碼公佈於網路首頁上,邀請觀眾打電話進入這些電話亭,觀眾可以隨意掛斷電話或是不斷的重播,讓電話的鈴聲產生一段有意思的符號,或者跟當地路過接聽電話的陌生人閒聊亦可,當然如果時間和空間許可,觀眾也可以直接到現場的電話亭接聽來自世界各地的參與電話。海斯・邦丁在該計畫的官方網頁中,鼓勵觀眾在電話兩端(打電話者或者是接聽者)盡量做些有創意

第四屆 N5M 的官方網站
網址:http://www.next5minutes.org/
資料來源:鄭月秀螢幕畫面擷取

cybercafe

@ kings x

phone in

RELEASE

During the day of Friday 5th August 1994
the telephone booth area behind the destination board
at kings X British Rail station will be borrowed
and used for a temporary cybercafe.

It would be good to concentrate activity around 18:00 GMT,
but play as you will.

TELEPHONE Nos.

0171 278 2207	0171 387 1736
0171 278 2208		0171 387 1756
0171 837 6028		0171 387 1823
0171 837 5193		0171 278 2179
0171 837 6417		0171 278 2163
0171 278 4290		0171 278 2083
0171 837 1034		0171 387 1362
0171 837 7959		0171 278 2017
0171 837 1644		0171 387 1569
0171 837 7234		0171 387 1524
0171 837 1481		0171 387 1587
0171 837 0867		0171 837 0298
0171 278 7259		0171 837 0399
0171 278 2502		0171 837 1768
0171 278 2501		0171 387 1398
0171 278 2275		0171 837 3758
0171 278 2217		0171 837 0933
0171 278 2260		0171 837 0499

Please do any combination of the following:

(1) call no./nos. and let the phone ring a short while and then hang up
(2) call these nos. in some kind of pattern
(the nos. are listed as a floor plan of the booth)
(3) call and have a chat with an expectant or unexpectant person
(4) go to Kings X station watch public reaction/answer the phones and chat
(5) do something different

This event will be publicised worldwide

I will write a report stating that:
(1) no body rang
(2) a massive techno crowd assembled and danced to the sound of ringing telephones
(3) something unexpected happened

No refreshments will be provided/please bring pack lunch

heath@cybercafe.org

的行為，讓這一個公共藝術的演出，有更多令人料想不到的反應。

〈國王十字區電話事件〉果然在活動當天反應熱烈，斷斷續續的電話鈴響劃破了每天井然有序的車站生活，無預警接起電話的通勤者與電話另一端無厘頭的對談是整件作品的最高潮。從這件作品裡，我們看見了觀念藝術的執行，也感受到了達達主義為新媒體藝術所帶來的震撼影響，〈國王十字區電話事件〉成了1994年極具代表性的網路藝術，也首創了網路藝術等於公共藝術的概念。

■ 1995：〈奇想禱告〉（Fantastic Prayers）－ DIA 的首件網路藝術委任創作

DIA 是創建於1974年的非營利基金會組織，座落於美國紐約市，以推廣當代藝術為重點。由當時剛上任的館長麥克・溝凡（Michael Govan）提出了兩項委任創作的首要任務，其一是讓DIA的訊息可以透過網路媒體傳播給世界各地的觀眾；其二則是委任一件獨獨針對網路媒體所創作的藝術品。

〈奇想禱告〉則是這項委任計畫的最終結論，由作家康斯坦斯・狄楊（Constance DeJong），新媒體藝術家湯尼・奧斯勒〔Tony Oursler〕及音樂家史帝芬・維提亞羅（Stephen Vitiello）等三位藝術家集體創作而成。透過這三位具有獨立特質藝術家們的完美合作表現，〈奇想禱告〉充滿著音

An ancient Tibetan medical text states: The flesh, bones, organ of smelling and odors are formed from the earth element. The blood, organ of taste, tastes and liquids in the body arise from the water element. The warmth clear coloration, the organ of sight and form are from the fire element. The breath organ of touch and physical sensations are formed from the wind element. The cavities in the body, the organ of hearing and sounds are formed from the space element.

Earth Water Fire Air

Video clip: 261 K
From Tibetan Book of Living & Dying by Sogyal Rinpoche

Ghosts arrive Fantastic Prayers

AIR

It becomes harder and harder to breathe. The air seems to be escaping from our throat. We begin to rasp and pant. Our inbreathe become short and labored and our outbreathes become longer. Our eyes roll upward and we are totally immobile. Everything becomes a blur. Our last feeling of contact with our physical environment is slipping. Kalu Rinpoche writes: "...for the dying individual the feeling is of a great wind sweeping away the whole world, an incredible maelstrom of wind, consuming the entire universe.

So the secret sign is described as a vision of a flaming torch or lamp, with a red glow.

樂、文學和視覺的混搭，成功的為DIA發表了藝廊網站，也為1994年發表的Netscape瀏覽器做了藝術上的正式發表。

■ 1996：〈阿達網〉（äda 'web）－第一個正式發表的網路藝術創作展

由班傑明・維爾（Benjamin Weil）策劃的〈阿達網〉自1994年開始陸續邀請多位新媒體藝術家參與創作，是網路藝術史上第一次以電腦螢幕為空間的正式展出。

〈阿達網〉的參觀者不需要千里迢迢的遠赴美術館朝拜，取而代之的是坐在自己的房間裡或甚至是海邊，只要網路所及的地方都可以是參觀〈阿達網〉的美術館入口。從這個網站策劃的時間點來看（1994-1998），〈阿達網〉成為網路藝術先趨的稱號應該是無庸置疑的，該次展出的作品大都隱含著時代變遷的見證，班傑明・維爾及藝評家羅伯特・艾特金斯（Robert Atkins）都表示：〈阿達網〉對於網路藝術的發展極具影響力〔註9〕。

〈奇想禱告〉探討群眾生活記憶及城市景觀的概念。
作者：康斯坦斯・狄楊，湯尼・奧斯勒，史帝芬・維提亞羅
網址：http://www.diacenter.org/rooftop/webproj/fprayer/fprayer2.html
資料來源：鄭月秀螢幕畫面擷取

註9：Benjamin, W.A.I.A.S.C.F. and V. Selbo. äda 'web 1995-1998 [cited; Available fro: http://adaweb.walkerart.org/

〈歡愉改變信念〉搭配觀念藝術的文字表現手法及ＨＴＭＬ頁面連結互動，是標準的早期網路藝術作品。
作者：珍妮·豪澤
網址：http://adaweb.walkerart.org/project/holzer/cgi/pcb.cgi
資料來源：鄭月秀螢幕畫面擷取

Select a truism.

A LITTLE KNOWLEDGE CAN GO A LONG WAY
A LOT OF PROFESSIONALS ARE CRACKPOTS
A SINGLE EVENT CAN HAVE INFINITELY MANY INTERPRETATIONS
ABSOLUTE SUBMISSION CAN BE A FORM OF FREEDOM
ABUSE OF POWER COMES AS NO SURPRISE
ACTION CAUSES MORE TROUBLE THAN THOUGHT
ALIENATION PRODUCES ECCENTRICS OR REVOLUTIONARIES
ALL THINGS ARE DELICATELY INTERCONNECTED
AT TIMES INACTIVITY IS PREFERABLE TO MINDLESS FUNCTIONING
BOREDOM MAKES YOU DO CRAZY THINGS
CONFUSING YOURSELF IS A WAY TO STAY HONEST
DEVIANTS ARE SACRIFICED TO INCREASE GROUP SOLIDARITY
DREAMING WHILE AWAKE IS A FRIGHTENING CONTRADICTION
EATING TOO MUCH IS CRIMINAL
EVEN YOUR FAMILY CAN BETRAY YOU

To improve or replace the truism

click here

Yours will be added to a new master list.

PLEASE CHANGE BELIEFS

1995 年由新媒體藝術家珍妮·豪澤（Jenny Holzer）所製作的〈歡愉改變信念〉（Please Change Beliefs）是〈阿達網〉所發表的第一件作品，也是珍妮·豪澤生平第一件網路作品。他將〈歡愉改變信念〉劃分成三部分，分別由作品名稱的「歡愉」（Please）、「改變」（Change）、「信念」（Beliefs）三個字進入各自的畫面。「歡愉」代表令人不安的格言，例如 UPHEAVAL IS DESIRABLE〈動亂是值得嚮往〉。「改變」則是允許使用者修改格言，當使用者進入畫面後可以選擇修改或是替換頁面上現有的格言，例如 EATING TOO MUCH IS CRIMINAL（吃太多是犯法的），筆者便將其修改爲 EATING TOO MUCH IS WRONGFUL（吃太多是不正當的）。最後一個部分「信念」則是讓使用者對於畫面上所提供的教條進行投票，從投票的結果中可以看出哪一條格言最受人遵從和認同，直至目前，A LITTLE KNOWLEDGE CAN GO A LONG WAY〈微小的知識足以行遠路〉獲得最高票。以文字爲藝術的創作，一直是珍妮·豪澤的特色，在〈歡愉改變信念〉中他善用當時剛起步沒多久的 HTML 格式所專有的點閱互動模式，結合文字本身所蘊含的意義，讓使用者不斷的與畫面上出現的文字進行互動，是一件概念抽象卻很有意思的作品。

■ 1997：Documenta X 卡塞爾第十屆文件展

德國「卡塞爾文件展」（Documenta X）是當今世界藝術圈最負盛名的大

展，以推廣當代藝術爲首要任務，
自1972年（Documenta 5）開始，每
五年一次由不同的策展人結合藝評家
或學院派意見領袖，依照社會文化變
遷訂定展出議題，並邀請相關藝術家
針對策劃主題進行創作，或是由策展
人挑選適當的作品參與。凱瑟琳・大
衛（Catherine David）和西蒙・萊曼
尼爾（Simon Lamuniere）於1997年所
策畫的第十屆文件展，首次以官方藝
術機制的角色推廣網路藝術，讓原本
僅是邊緣藝術的網路媒體創作正式浮
現在國際藝術大展的舞台，讓全球的
觀眾正式體認網路藝術的時代來臨。

由於當時網路概念的初步盛行，
藝文家們鑽探於虛擬網路與現實世界
之間的相似與矛盾，電腦螢幕則猶如
地圖的表面，抽象性的表現眞實世界
的運轉，如是，〈表面 & 領地〉

第十二屆文件展於 2007年6月16至9月 23日舉行。 網址:http://www. documenta12.de/ 資料來源:鄭月秀 螢幕畫面擷取

（Surfaces & Territories）成了第十屆文件展網路藝術的主要議題。「探索網路與現實空間的虛實話題」是這次參展作品的共同特色,例如〈無地址〉（without address）的網站設計便是由一張沒有標記任何路名和記號的虛擬地圖所構成,當使用者進入首頁之後,系統便彈跳出一個對話視窗「告訴我你是誰」（Tell me who you are）,當使用者輸入任何文字訊息時,這些輸入的文字轉變成了搜尋引擎的關鍵字,並在網路大海裡搜尋相關的網站頁面,而原本空白的地圖便留下了一個圓點的記號,紀錄了關鍵字所連結到的網站。這個作品探討的是在網路的虛擬空間裡,人人可以創造地圖,創造虛擬的城市,而參與的使用者個個都成了藝術家,城市建構者,共同合作創造〈無地址〉的網路地圖。

■1998:奧地利林茲（Ars Electronica）電子藝術節年度主題－資訊戰爭（infowar）
　　1987年開始,由奧地利電子藝術中心一年一度以主題方式在該中心展

出的國際電子藝術節大展，不僅創造了電子藝術的年度熱潮，而且也成爲當
代電子藝術的發展指標。與電子藝術節同步舉辦的國際電子藝術大獎，頒發
的獎項共列有「電腦動畫／視覺效果」、「電子音樂」、「互動藝術」、
「網路願景」、「電子社群」和「19 歲以下」組別，從獎項的設立，可以觀
察到電子藝術的發展形勢，例如網路願景項目是設立於正値網路熱潮的
1995 年，而電子社群則是在部落格流行之初的2004 年所成立的獎項。

　　回溯1996 和1997 年間，該展的主題總是以樂觀和徐緩的話題來迎接網路
時代的來臨，不過年至1998，由蓋福瑞・史托克爾（Gerfried Stocker）所
策劃展出的主題〈資訊戰爭〉倡導網路的運用已從資訊的熱情轉變成一種戰
爭的模式，網路時代的嶄新階段正式開跑，「資訊是戰略的武器」
（information as a strategic weapon）該是1998 年必須要探討的議題了。
蓋福瑞・史托克爾〈資訊戰爭〉強調媒體是一種潛藏性的力量，一種新的潛
藏性衝突， 而資訊將會是下個階段的網路戰爭[註10]。果不其然，經過十年，

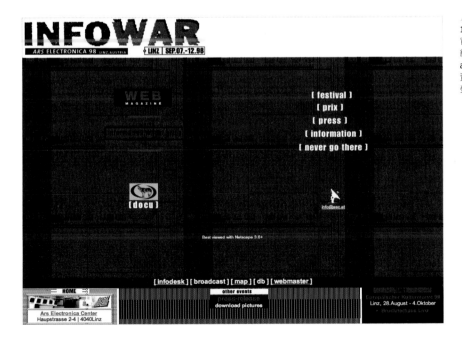

1998 年〈資訊戰爭〉
官方網站
網址：http://www.
aec.at/infowar/
資料來源：鄭月秀
螢幕畫面擷取

註10：Gerfried Stocker. Ars Electronica Festival 98 INFOWAR - information. 1998 [cited; Available from: http://www.aec.at/infowar/.

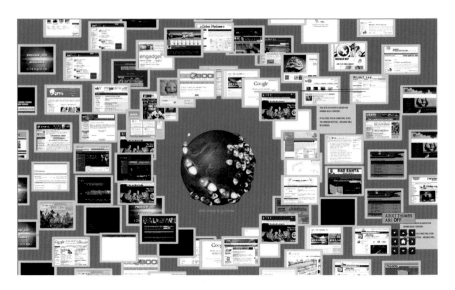

〈Swarm〉將網路資訊的爭霸戰以視覺圖騰展現,讓人深刻感受表面看似無形卻有形的驚人資訊交替。
作者:Ricardo Dominguez
網址:http://www.swarmthe.com/
資料來源:鄭月秀螢幕畫面擷取

網路的佈局接近成熟階段,網路的戰爭引伸到了文化侵襲的話題,第三世界的落後科技不得不面臨在網路上接受他國的文化洗禮,當然網路藝術的創作也從早期探討媒體本身的議題拓展到了文化、政治、宗教等社會文化層面的表現。

1998 年〈資訊戰爭〉的話題透視著一個充斥著資訊、社會和政治的網路現象,建構於同年的〈Swarm〉探討表現的就是一個資訊性的視覺戰場。〈Swarm〉是一件由成千上萬的網頁所構成的網站地圖,畫面上出現的網頁是當下正在被其他使用者閱覽的網站,越接近中心的網站表示越多人瀏覽,而當使用者從 A 網頁跳到 B 網站時,畫面上便會以線條的方式來表示路徑的連結。參觀這個網站的人可以點閱其他人正在閱讀的網站內容,或者是在網站地圖上加入自己的看法,而其他使用者也可以加入你的對話視窗。〈Swarm〉用極簡單的方式將原本只能以「流量」計算的資料視覺化,是非常有創意的網路藝術作品。最難能可貴的是〈Swarm〉不斷的改善速度和瀏覽的順暢度,是一個完全符合當代電腦語言的網路藝術作品。

■ 1999:ZKM 發表「網路-形勢」(Net_Condition)-以網路為主要媒體的展出
1999 由德國 ZKM (Center for Art and Media) 所主辦的「網路-形勢」是一個以網路為主要媒體的重大展出,其策展的概念就如同該展主題「網路-形

勢」（Net_Condition）所示，不僅是為網路藝術而創作，更確切的說應該是一場
藝術家對於社會現況和科技發展的互動觀察展現。參展作品含蓋影片、互動科
技和網路藝術等作品，大多探討新媒體之於人類在文化政治、視覺感官以及審
美觀上所帶來的影響。由於網路是繼錄像藝術之後又一類以現代科技為工具和
傳播媒介的藝術形式，這促使了網路藝術成為該年最具話題的藝術形式。許多
參與這一項展出的網路作品，日後也都成了探討網路藝術的發展指標，以及必
讀之作。

　　ZKM的領導者彼德‧懷柏（Peter Weibel）在《網路－形勢》一書中提
到，以機械為主要發展概念的工業革命運動，促成了摩登藝術創造出一種封
閉性系統反應的美學現象。而後工業革命的資訊社會則讓後現代主義所形成
的藝術形式充滿了開放和互動反應的藝術風格。在此時，網路藝術正是那一
股獨領的潮流和力量，將現代主義下的封閉性藝術，轉化成後現代主義的開
放性的藝術美學形式【註11】。該展覽提到：從藝術史的角度觀察網路藝術的
發展，除了文字的特性之外，網路本身的媒體特性更是網路藝術發展和風行
的元素，而影片、聲音、圖片、動畫和栩栩如生的３Ｄ動畫等，都是造就網
路媒體成為時代主流的原因之一【註11】。

　　由西班牙新媒體藝術家里卡多‧伊
格裏萊斯（Ricardo Lglesias）創作的〈涉
及〉（References），是展出於「網路－形
勢」中的其一作品，主要在探討數位網路
時代之下的新社會觀點。由於1999年正
值網路科技急速起飛年代，從里卡多‧伊
格裏萊斯眼中看見的是一種淹沒在摩登社
會裏的混沌現象，這也是當時許多藝術家
熱衷探討的話題。

　　〈涉及〉是一件由許多視窗畫面所構

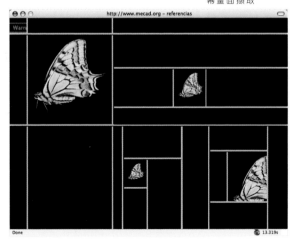

運用遞歸函數所計算
出來的樹狀結構視
窗，略帶著風格派的
架構智性，不同的是
里卡多‧伊格裏萊斯
愛用具象的符號來闡
釋網路之於人文社會
的隱喻。
作者：里卡多‧伊格
裏萊斯
網址：http://www.
mecad.org/
net_condition/
referencias/index.html
資料來源：鄭月秀螢
幕畫面擷取

註11：Weibel Peter, Druckrey Timothy, and Zentrum fur Kunst und Medientechnologie Karlsruhe, Net-condition : art and global media. Electronic culture ; 2. 2001, Cambridge, Mass. ; London: MIT Press. 398 p.

http://www.mecad.org – referencias

Done 4.686s

從〈涉及〉中可以感
受到里卡多·伊格
裏萊斯所提的「一種
新型態的渾沌亂象」
作者：里卡多·伊
格裏萊斯
網址：http://www.
mecad.org/
net_condition/
referencias/index.html
資料來源：鄭月秀
螢幕畫面擷取

成的網路作品，以精密的數學分數和遞歸函數概念，讓視窗從其內部調用其自身，在錯綜複雜的數狀結構下不斷重複產生。每一個視窗內容都不一樣，有些佈滿強烈的色彩，或是啓動一段簡單的動畫和圖片，有些則是連接到另一個遞歸性的視窗，於是混亂的畫面便無止境的循環著。視窗裡的內容是由程式亂數所定，所以每個使用者遇到的畫面順序都不一樣；經由探索該站過程中所瀏覽到的片斷畫面，使用者將這些訊息與自身的理解結合後，定義出屬於自己的〈涉及〉結論，於是〈涉及〉的意義就如同遞歸函數般不斷的進行自身分裂。在網路媒體擴張的時代，網路成了我們社會裡一種隱喻性的消遣模式，也是一種新型態的混沌現象，一個具有彈性的液體空間〔註12〕。

■ 2000：大型博物館的網路藝術委任創作

　　自1994年由Dia所發起的第一件網路藝術委任創作之後，許多聞名遐邇的大型博物館也陸續跟進，其中以1998年古根漢美術館委任台灣藝術家鄭淑麗所

註12：Iglesias, R., References, in Net-condition : art and global media, Weibel Peter, Druckrey Timothy, and Zentrum fur Kunst und Medientechnologie Karlsruhe, Editors. 2001, MIT Press: Cambridge, Mass. ; London. p. 398 p.

創作的〈布蘭登〉(Brandon)及泰德現代美術館（Tate modern）委任傳統藝術家西蒙・帕特森（Simon Patterson）和新媒體藝術家葛拉漢・夏活（Graham Harwood）所進行的網路創作成爲當時最具有指標性的話題。

　　年至1998，網路藝術醞釀已接近成熟，由古根漢美術館委任台灣新媒體藝術家鄭淑麗創作的〈布蘭登〉正是讓網路藝術由邊緣角色進入正式舞台的推手，也是古根漢第一件網路藝術收藏品。〈布蘭登〉取材自1993年發生於美國的一件駭人聽聞謀殺事件，本名緹娜・布蘭登（Teena Brandon）的女性習慣以布蘭登的名字及男性的身分生活，不料她的女性身份被兩名男性友人發現之後竟然強暴了她，緹娜・布蘭登向警方報案卻被認爲是無稽之談而不予理會。身心俱疲的緹娜・布蘭登暫住到鄉下友人家，不料那兩名男人竟然追

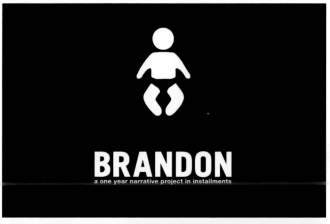

〈布蘭登〉首頁出現的循環動畫，開門見山的道出這件作品的性別議題。
網址：http://brandon.guggenheim.org/
作者：鄭淑麗
資料來源：鄭淑麗提供

網址：http://brandon.guggenheim.org/
作者：鄭淑麗
資料來源：鄭淑麗提供

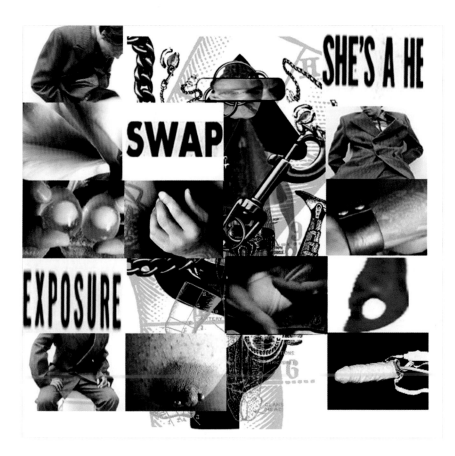

網址：http://brandon.
guggenheim.org/
作者：鄭淑麗
資料來源：鄭淑麗
提供

蹤到鄉下，將緹娜・布蘭登以及她的友人都殺了。

　　這一事件充滿著性別議題及許多歧視和差異，鄭淑麗擷取了這件新聞事件的綱要爲創作概念，並以〈布蘭登〉爲該專案的名稱。在〈布蘭登〉的網站上主要的敘事主軸是以一條公路爲主線，首頁出現的是一個由 flash 變形功能所製作的男性→女性→小孩→男性等造型的循環動畫，開門見山地點出性別議題，這與鄭淑麗早期的女性主義創作手法有異曲同工之妙。整件作品仿彿有如在高速公路行走的模式，有時出現大型路邊廣告看板，有時出現各式樣的道路指標，而這些廣告和指標都充滿著性誘惑和暗示。使用者可以隨時點閱路上的插曲，有些插曲的內容是影片，有些是照片，有些則是答非所問的聊天室。

　　鄭淑麗表示〈布蘭登〉所要表現的不僅是變性人的問題，「人在不被接

（左頁圖）
網址：http://brandon.
guggenheim.org/
作者：鄭淑麗
資料來源：鄭淑麗
提供

網址：http://brandon.
guggenheim.org/
作者：鄭淑麗
資料來源：鄭淑麗
提供

受的時候，所處的困難及如何克服，是想提出的中心概念【註13】，作品最有意思的是，以虛擬法庭的審判做為最後結案的方式，並允許觀眾（網路使用者）加入審判的行列，巧妙地結合虛擬與現實之間的空間隔閡。

2000年泰德現代美術館為了擴張版圖到網路世界的運用，特地邀請了

傳統藝術家西蒙‧帕特森和新媒體藝術家葛拉漢‧夏活進行泰德美術館首度的兩件網路委任創作，除了為新成立的泰德線上藝廊做正式發表之外，也同時幫泰德英國美術館（Tate Britain）重做一次正式的開幕活動。策展人馬修‧干撒隆（Matthew Gansallo）提到：我告訴人們我有一個處女和一個吉普賽人！我委託了一位被眾人所認同為純藝術創作（繪畫、雕塑或表演）的傳統藝術家—西蒙‧帕特森，讓他將傳統的觀眾帶入網路的媒介；而另一位委任人則是根深蒂固的新媒體藝術家—葛拉漢‧夏活[註14]。身為指標性的大型博物館雖然嘗試性地想在新媒體藝術的腳步下留住足跡，但卻同時面臨博物館應有的「傳統」價值，尤其面對網路藝術作品時更是一大挑戰。對泰德美術館來說，這次的網路委任藝術不僅是新藝廊的開幕典禮，更是對大眾的一種宣告，擔任該館館長的安嫩‧海瑞吉（Honor Harger）提到：現在正是泰德集團發出訊號的時刻，宣告我們已經有足夠的能力和信心面對網路藝術的時代來臨了[註14]。從馬修‧干撒隆尋找西蒙‧帕特森的動機來看，泰德這次的網路委任創作，似乎「形式意味更勝於作品本質」。

博物館的網路藝術委任創作，說明了網路藝術當道的現象，但我們也都明白新媒體藝術的持久性是一個值得被討論的話題，如同工作於舊金山現代美術館（SFMOMA）的艾倫‧貝斯金（Aaron Betskyn）所提出的看法：本質上來說，博物館是一個保守的機構，他們收藏已經是完成品的藝術創作，讓下個世代的人可以在博物館裡閱覽不同時代的藝術創作。所以實驗性的創作應該在博物館發生嗎？不，不是必然的。因為就博物館的天性來談，比當代更慢半拍應該才是恰當的[註14]。對於博物館的角色扮演，紐約現代藝術博物館（MoMA）的葛蘭‧羅衛銀（Glenn Lowry）傳達出無奈的說法，他認為：在過去的60和70年代，甚至是80年代，我們抗拒了當代藝術的運動，我們錯過了整個60年代，我們更避免收藏創作於80年代之後的藝術品。現在我們意識到過去的愚蠢，於是進行「趕上」，而我不想做的就是「扮演趕上」的戲碼[註14]。不過蘇珊‧莫里斯（Susan Morris）卻在〈博物館與新

註13： Cheng Shu Lea. BRANDON. [Technologic art based on Internet] 1998 [cited; Available fro: http://brandon.guggenheim.org/.
註14： Morris, S. (2001) MUSEUMS & NEW MEDIA ART-A research report commissioned by The Rockefeller Foundation.

媒體藝術〉（MUSEUMS & NEW MEDIA ART）一文中提到了不同角度的看法：委任創作能給博物館更多伸展的空間及嘗新的機會，而受委任的作品更有可能因此主導該領域的歷史發展[註14]。顯然地，博物館角色已經從原本的紀錄潮流轉變成為主導潮流的藝術先鋒者，倘若我們暫時不去討論博物館最初的角色扮演問題，我們應該正視：博物館對網路藝術的委任行為，是否宣示著網路藝術價值的被認同，以及網路藝術對人文社會的影響更為廣闊了呢？

■ 2001：舊金山現代美術館（SFMoMA）舉辦「010101：科技時代的藝術」— 網路藝術於實體美術館的首次展出

自1994年班傑明‧維爾成功籌劃〈阿達網〉之後，網路藝術線上展出的雛型便已逐步成型。2000年2月班傑明‧維爾受命擔任SFMoMA新媒體藝術策展人，眾望所歸，他再次成功策畫了「010101：科技時代的藝術」展出，讓SFMoMA在新媒體藝術的領域頓時成了開疆闢土的先鋒者，更將網路藝術的發展帶向高潮。SFMoMA館長大衛‧羅斯說：這項開創性的展出不僅是表現藝術的創造，同時也是技術、高科技藝術及設計領域的綜合展現。更確切的說，這個展出呈現了藝術家、建築師及設計師們處於數位時代巨影之下的作品自覺，並把這個嶄新結合的過程帶入工作實驗室裡，然後在美術館裡展現新穎的面貌，提供一個全新的方式去接觸創作者及他的潛藏觀眾[註15]。

「010101：科技時代的藝術」官方網站的設計仿如當代建築大師馬里奧‧波塔（Mario Botta）所設計SFMoMA實體美術館外觀一般，以簡單的幾何形體象徵了SFMoMA的特有風格。這次的展出不僅是SFMOMA首次線上虛擬作品展出於實體美術館，也是全球大型博物館中首次結合虛擬與實體展出的先例，班傑明‧維爾認為這次的展出是在虛擬與實體兩者對立的媒體空間中創造一個有形的連結路經，虛擬空間的網頁設計如同實體空間的藝廊建築設計，參觀者必須在藝廊中尋找展出作品的所在位置，就如同使用者在網路頁面裡搜尋網路作品是相同之理。對於網路藝術展出於實體博物館的經驗，這是一次相當重要的展出，它改變了數位時代之下博物館以及藝術家兩者的本性特質[註15]。

媒體對這次的展出有著兩極化的評斷，正面的肯定了0與1數位時代的

來臨，以及虛擬和實體博物館之間的一種平衡性展出，「010101： 科技時代的藝術」扮演著成功的角色，讓虛擬走入正式的博物館階級，讓虛擬的展出成了另一種嶄新的參觀體驗。至於負面的評價則認爲，該次的展出有些畫蛇添足的弔詭現象，觀眾千里迢迢來到美國舊金山美術館，最終卻還是坐在電腦前面優游網路而已，這與在自家電腦上線有何差別呢？令這群投反對票人疑問的是：虛擬作品展出於實體空間的存在價值爲何？其必要性何在？或許泰德美術館第一位網路藝術委任創作策展人馬修‧干撒隆說的有理：如果打算在美館裡做些什麼事，那麼美術本身的建築物體也必須要是展出的一部分【註16】。

　　姑且不談這些虛擬與實體存在性的問題，這個展覽淺顯易見的正面貢獻可以說是一種「話題性」的製造，這讓我們正視網路媒體的前瞻性，以及網路藝術所屬的高潮時期。

■2002：CODeDOC 惠特尼藝術港口的「碼」藝術

　　自2000年惠特尼美術館宣佈將網路藝術列入該館雙年展項目之後，於隔年便開始積極策劃網路藝術的展出空間，並於2001年底正式發展線上藝術港口（Whitney Artport）。「CODeDOC」是惠特尼美術館在2002年經由線上藝術港口所推出的軟體藝術大展，也是該站的重要里程碑。這個展出很有趣，從

```
//SpringyDotsApplet.java is the main code for this applet.
//It includes code to display the applet, handle user interaction,
//and animate the 3 Dots object.

//SpringyObject.java is support code that simulates
//the behavior of springs and masses.

//Bitmap255.java is a library that handles the drawing of trails on screen.

public class SpringyDotsApplet extends Applet {
        SpringyDotsPanel dotPanel;

        public void init() {
            setBackground(Color.darkGray);
            setLayout(null);
            dotPanel = new SpringyDotsPanel(size().width, size().height);
            add(dotPanel);
            dotPanel.init();
        }

        public void start() {
            dotPanel.start();
        }

        public void stop() {
            dotPanel.stop();
        }

        public boolean mouseDown(Event e, int x, int y){
            return dotPanel.mouseDown(e,x,y);
        }

        public boolean mouseDrag(Event e, int x, int y){
            return dotPanel.mouseDrag(e,x,y);
        }

        public boolean mouseUp(Event e, int x, int y){
            return dotPanel.mouseUp(e,x,y);
        }

        public void update(Graphics g) {
            paint(g);
        }
```

進入「CODeDOC」的軟體藝術作品，畫面首先出現的是作品構成的基本文字，對於一般不了解程式語言的觀衆來說，只能以視覺來欣賞這些文字了。
網址：http://artport.whitney.org/commissions/codedoc
作者：馬克‧納丕爾
資料來源：鄭月秀螢幕畫面擷取

註15：sfmoma. 01.01.01, a sfmoma project in collaboration with intel. 2001 [cited; Available from: http://straddle3.net/context/01/010101.en.html.

註16：Cook, S. An interview with Matthew Gansallo.2000 [cited; Available from: http://www.newmedia.sunderland.ac.uk/crumb/phase3/nmc_intvw_gansallo.html.

每一件展出於
《CODeDOC》的作
品，都必須符合在
視覺或者是抽象概
念上移動或聯結三
個點才行。
網址：http://artport.
whitney.org/
commissions/codedoc
作者：馬克・納丕爾
資料來源：鄭月秀
螢幕畫面擷取

展覽名稱的字面上「CODeDOC」大概就可以猜測到這葫蘆裡賣的是什麼藥

了。首先是「碼」（cod）和「文件」（doc）構成了一個有趣的文字藝術，從

左邊讀起或者右邊念來，結論都是「碼」（cod）和「文件」（doc）的結構，

而軟體藝術的表現過程不正好就是電腦前端和後端作業結合的創作嗎？想必

這一定是策展人克麗絲提安娜・保羅（Christiane Paul）故弄玄虛的文字

遊戲，不過很明顯的，這是繼 SFMOMA 的「010101： 科技時代的藝術」之後，

另一個宣告性的數位藝術展出。

「CODeDOC」策展人克麗絲提安娜・保羅特地為這次的創作定了一些規

矩，例如：構成的電腦碼不得超過 8KB；程式碼經由電腦的轉換解讀之後出

現在使用者螢幕上時，必須在視覺或者是抽象概念上移動或聯結三個點才

行，最有趣的是送件時必須以文字檔案為送交格式的規定，更顯示了軟體藝

術與文學藝術糾葛纏綿的情結。由於軟體藝術一直面臨科技和藝術的價值評

斷議題，有些學者認為軟體藝術幾乎超出了藝術的領地，不值得在藝術的論

壇上做正面討論，情況比較像是當初達達主義剛形成時的窘境。但如果我們以文字藝術工作者的角度來看待軟體藝術的形成模式，或許就不會那麼天馬行空了，因為文字是軟體藝術的唯一構成元素，這些段落不一的敘句好比詩的結構，只不過在解讀這些詩的過程中必需借用電腦的程式介面罷了，但最後經由文學轉換過後的視覺不又是進入正軌的美學領域了嗎？

在「CODeDOC」展出中，有六位藝術家選擇以Java為創作語言，由馬丁·威登伯格（Martin Wattenberg）所製作的作品就是其中之一的視覺藝術表現成品。馬丁·威登伯格是一位電腦資訊工程師，同時也是數位藝術創作者，他的作品大多鑽研在數位視覺方面的探討，當然這次參展的作品也不例外。使用者透過Java瀏覽器進入他的作品，在畫面裡任意移動滑鼠方位之後，畫面上的幾何圖形便會隨著滑鼠移動的軌跡做出不同組合的幾何變化，從視覺的角度來看，這件作品充滿著普普藝術的風格。

■ 2003：派樂西王國（Kingdom of Piracy）

由鄭淑麗、阿民·摩達西（Armin Medosch）及四方幸子（Yukiko Shikata）所共同策劃的派樂西王國於2001年在台灣首度正式發表，隔年更結合了另外十四件委任作品及三件寫作專案，於2002年奧地利電子藝術節現場一起展出，2003年並由英國FACT藝廊所邀請，做為其新館落成開幕的展出。Kingdom of Piracy簡稱KOP，主要探討盜版之於文明的深層影響，千禧年之後，網路流動速度之提升，數位社會的文化來臨，透過網路和數位的特質，「複製」成了本世紀最大的話題。

開始承諾完全免費的網路資源，隨著政經、法律的修訂及總總因素考量，不再是免費了，隨之而來的是一個複製和貼上的盜版議題。物極必反，免費的網路資源就在這一堆淤泥中探出水面來了，維基百科（wikipedia）便是一個很好的例子。它是一個由網民共同創作、編纂、審核的線上知識共享環境，2001

結合許多專案的KOP網站內容龐大可觀
策展人：鄭淑麗、阿民·摩達西和四方幸子
網址：http://kop.fact.co.uk/KOP/index.html
資料來源：鄭月秀螢幕畫面擷取

年始開放各種語言版本的建立和申請,值至2006年年初已有超過二百一十種語言的維基百科成立,其中英文詞條已超過百萬條,而中文版的詞條數也累積到了六萬多則,成為一個人類重要的共享知識庫。維基結合的就是網路的特性,堅持的就是免費資源的共享,從資源的創造到讀取全是出自網友的自願,所也就免費的提供大眾使用。維基屏除商業和政治的利益考量,結合人類集體的智慧結晶,完全善用了網路資源的最大特色,可以說是KOP的實際執行範例。

創用CC(Creative Commons)是另一個標榜合法、分享、再利用、再混合的數位資源分享網站,2002年9月正式開站以來,越來越多的使用者加入這個網站。他們提供自己創作的音樂、圖片、程式等各種可以被重複運用的數位資源,上傳到網路公共空間裡,供其他使用者免費下載、運用,讓知識集結成為一種群體的力量,更讓網路資源回歸到免費的初衷。2005年後,台灣正式

KOP 於實體美術館的環場裝置展出
策展人:鄭淑麗、阿民‧摩達西和四方幸子
網址:http://kop.kein.org
資料來源:鄭淑麗提供

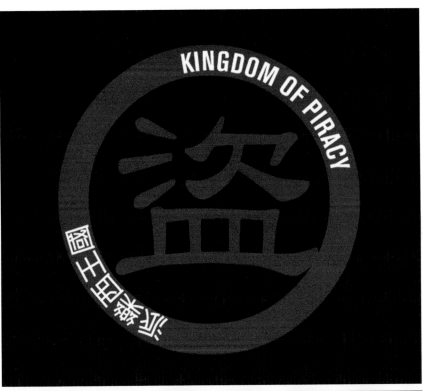

KOP 自 2001 年在台灣發表之後，便在世界各地展出，由於盜版在數位文化的社會裡持續辦演著對立的角色，牽涉的不僅是道德規範問題，而是更多商業利益和政治考量。KOP 在 2001 年便洞悉這個數位社會的重要議題，可以看出策展人敏銳的前瞻性。
策展人：鄭淑麗、阿民‧摩達西和四方幸子
網址：http://kop.kein.org
資料來源：鄭淑麗提供

由米雪勒‧擂衛駒（Michela Ledwidge）所創立的 MODfilms 是一個加入「創用 CC」的社群網站，透過這個網站的資源交換，電影製作者可以將拍攝過的影片資料上傳到這個社群中心，免費提供給非營利創造的使用，該網站的會員可以選用這些授權使用的畫面片段製作屬於自己的電影節目，完全是一個可重新混合（remix film）的「環保電影」概念的實現，也是網路資源分享的另一個境界。
網址：http://www.modfilms.com/
資料來源：鄭月秀螢幕畫面擷取

使用「創用CC」這個中文名詞之後，政府、學術單位、公司行號，甚或是許多個人團體等都積極參與「創用CC」的計畫，例如由朱約信發起的2006年「台灣CC作品大匯演@The Wall」，以及2007年由中研院資訊科學研究所主辦的「開放與自由：公眾創用國際研討會」等，在在說明資訊分享的時代來臨了，團結合作的力量將會締造更多的創意。

■ 2004：圖像資料的再創造

　　圖片和影片等素材原本是網路速度的兇手，但隨著科技進步已逐步克服了這些困擾，大量的圖片成了網路上最多見的元素及最大量的資料，也啟發了網路藝術家創作的概念來源。由英國新媒體藝術創作團隊Mongrel所發表的〈網路巨獸〉（NetMonster）探討的就是網路圖片資料的地圖化和視覺化呈現，Mongrel喜歡玩味於影像和網路間的話題，　2000年泰德現代美術館的第一件網路藝術委任作品之一〈不舒服的鄰近〉（Uncomfortable Proximity）就是由Mongrel成員之一的葛拉漢·夏活製作完成，探討的也是照片和網路之間的話題。

　　〈網路巨獸〉經由一套程式設定完成的「機器人主機」軟體，自動透過Whois（http://www.whois.net/）網域名稱註冊查詢的網站系統，以關鍵字的方式在Whois網站裡搜尋相關網站及該網站負責人的基本註冊資料，包含姓名、住址和電話等，接著「機器人主機」以電腦的身分自動播號並徵詢該網站負責人與〈網路巨獸〉的合作意願，如果願意配合的人只要跟隨「機

芬翠絲卡・達（Francesca da）運用網路上大量的圖片，以軟體程式重新將這些圖片組合成另一個有主題的圖片拼貼作品。
作者：葛拉漢・夏活
網址：http://www.mongrel.org.uk
資料來源：葛拉漢・夏活提供

器人主機」的指令完成一系列的動作即可。一般使用者僅只能在網路畫面上
看見「機器人主機」和參與者合作完成之後的結果，也就是由許多圖片和文
字所拼貼而成的網路拼貼畫作。〈網路巨獸〉不僅是一件藝術創作的表達，

作者：葛拉漢‧夏活
網址：http://www.
mongrel.org.uk
資料來源：葛拉漢‧
夏活提供

同時也是一項將大量數據概念化的研究工具，或者說是一個特定的主題，在於當前網路狀態下的一種知識「快照」吧。

由中村勇吾（Yugo Nakamura）與北村慧太（Kitamura Keita）在 2005

年設計的〈亞馬遜字型〉（Amaztype）作品與〈網路巨獸〉有著異曲同工之妙。〈亞馬遜字型〉其實是一個極有創意的搜尋引擎，以美國、加拿大、日本和英國的亞馬遜網站（Amazon）為資料庫，使用者可以輸入任何關鍵字去

作者：葛拉漢·夏活
網址：http://www.
mongrel.org.uk
資料來源：葛拉漢·
夏活提供

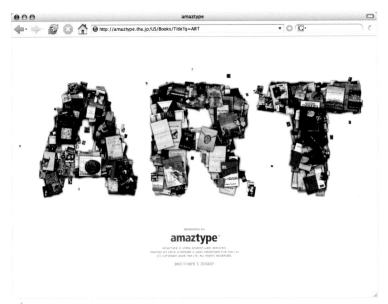

搜尋站內的圖書。〈亞馬遜字型〉不只從亞馬遜網站搜尋與輸入相關主旨的書籍，更利用這些書籍封面去排出使用者所輸入的關鍵字圖形，以這左圖爲範例，筆者輸入的是「ART」，所以畫面上出現的是無窮無盡的書本堆疊在一起，並以「ART」爲圖騰排列方式。有趣的是，每一個小圖都是書本的

〈亞馬遜字型〉強調一種圖像資料再創造的表現
作者：中村勇吾、北村慧太
網址：h t t p ://
amaztype.tha.jp/
資料來源：鄭月秀
螢幕畫面擷取

封面，點選任何一本書的封面之後還可以進入該書的資料介紹畫面，而封面疊放的方式，還是根據書本暢銷程度來決定圖片的大小和順序。

■ 2005：開放性電腦碼的興起

位於加拿大多倫多市的藝術家交流中心「YEAR ZERO ONE」是由一群網路藝術家所共同創辦維持的藝術中心，1996 年成立以後，便致力各類型新媒體藝術的展演策劃，包含網路藝術、公眾科技互動等。該中心建構有大量的新媒體藝術家資料庫，探討新媒體藝術的發展和未來走向，並不定期舉辦各種大型研討會，它的成立對加拿大在新媒體藝術上的發展有著推波助瀾的效果。

「YEAR ZERO ONE」於 2005 年 6 月由大衛・吉甫約翰斯頓（David jhave Johnston）策劃一場名爲〈碼〉（CODE）的網路藝術展，該展標榜：一個以網路爲基礎的公開資源代碼藝術展覽（an online exhibit of open- source net-based code art），參展的藝術家必須公開發表該作品的電腦原始創作碼，並允許其他非營利用途的創作者使用。隨著網路資源的擴張，如何讓網路資源達到最極致的運用，儼然已成了這個時代的重要議題。在網路大海裡，一直不斷地有熱心人士提供他們的心血結晶，將自己的智慧財產貢獻給

公開源代碼（open－source）推廣。你可以嘗試在Google搜尋網上輸入「open－source」的關鍵字，便可以獲得千百萬個關於「open－source」的網站，其中包含有類似Java、C++或是action scrip等困難的程式語言，這些網站對於知識的貢獻有著舉足輕重的地位，尤其在網路藝術創作的領域更是功不可沒。許多有心經營新媒體創作的藝術家並沒有程式語言背景的支持，但是透過公開源代碼的運用，可能會讓這個藝術家創造出驚人的網路作品。根據個人觀察，願意釋放創作源代碼的人越來越多，公開源代碼的觀念應該會隨著網路的發展更上層樓，屆時公開原始碼的資料庫就會如同維基自由百科全書一般實用又免費，徹底執行Web 2.0的共創共享概念。

〈自動肖像〉（Auto Portrait）是參與這一次展出的其中一件有趣作品，由大衛‧包喬（David Bouchard）利用Java語言所製作出的一套自畫像繪製軟體，這個系統允許使用者輸入自己的名字並且

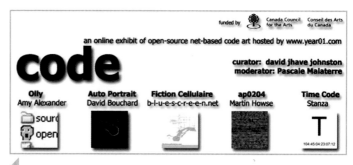

在〈碼〉的展出裡，使用者可以在每件作品中找到公開原代碼，然後轉載使用在非營利的創作上。
網址：http://www.year01.com/code/html/
資料來源：鄭月秀螢幕畫面擷取

〈自動肖像〉創造出了大衛‧包喬這張名副其實的自畫像，從圖像外型到構成圖像的文字，無一不是關於大衛‧包喬的描述。
網址：http://www.autoportrait.org/
資料來源：鄭月秀螢幕畫面擷取

〈自動肖像〉網站公開的源始碼，若非有經驗的程式人員仍會霧裡看花，難怪大衛‧吉甫約翰斯頓說：程式語言並非是公開源代碼，除非你有能耐及足夠的時間去學習他[註17]。
網址：http://www.autoportrait.org/
資料來源：鄭月秀螢幕畫面擷取

Processing 1.0 （BETA）是一套以Java為基礎的程式語言，專門以程式語言進行圖片、聲音或是動畫等創作。在它的官方網站裡，存放許多由Processing語言實驗而成的作品，並且公開其源代碼讓使用者運用。
作者：班‧芙拉（Ben Fry） 以及卡西‧里亞斯（Casey Reas）
網址：http://processing.org/
資料來源：鄭月秀螢幕畫面擷取

上傳一張自己的照片，由於該系統結合Google搜尋引擎的關鍵字功能，系統自動將使用者輸入的名字轉換成Google搜尋引擎裡的關鍵字，並搜尋出與使用者名字相關的網路文章，再將這些文章重新排列成使用者所上傳的圖片造型，構成一件由使用者自己名字所排列而成的自畫像。其圖片構成概念與文字圖（ASCII ART）很雷同，是很有趣的網路藝術作品。

■2006：「NODE.London」媒體藝術節
　　首季的「NODE.London」媒體藝術節於2006年3月正式開跑，藝術節集結藝術家、創作團體和許多

註17：year zero one. Code (an online exhibit of open- source net- based code art hosted by www.year01.com). 2005 [cited; Available from: http://www.year01.com/code/html/

主題式活動，是一個規模龐大並且野心勃勃的專案。參與展出的網路藝術家包含有安迪·達克（Andy Duck）、史丹薩（Stanza）及許多有名的新媒體藝術家，就連泰德線上（Tate online）也在其中，台灣的鄭淑麗及林方宇也都在此出現。倫敦希望透過這個節慶的邀約，讓倫敦市成為公共建設的一環，讓藝術成為一種持續性的活動，也希望藉此藝術節的推廣讓新媒體藝術創作的參與者浮現在倫敦的舞台上，這包括了市民及建築物本身。由於科技的革命運動造就許多新科技工具、新軟體使用的平民化現

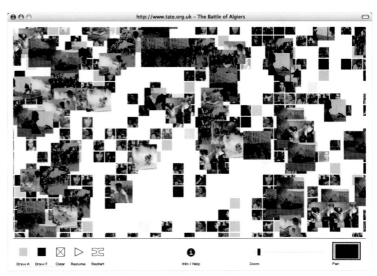

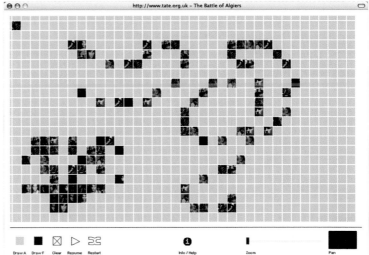

象，還有許多團體正積極推行的公開源代碼觀念等，讓原本僅只是產品消費者角色的人們搖身變成生產者或是參與者。單純的互動已不能滿足使用者的興致了，如何讓觀眾身體力行的參與變成了重要的課題，這也是這次「NODE. London」媒體藝術節的最大目標，也是2006年最讓人興奮的藝術新體驗。

◢
由馬克·拉芳（Marc Lafia）及林方宇共同製作的〈阿爾及爾之役〉（The Battle of Algiers）是泰德美術館2006年委任的線上作品之一，也在這次「NODE. London」媒體藝術節裡展出。〈阿爾及爾之役〉的概念源自於1965年義大利導演吉隆·龐帝科佛（Gillo Pontecorvo）所拍攝的同名電影，馬克·拉芳和林方宇擷取許多這部電影的單格畫面，重新組合成一部令人沈思的網路藝術作品。
網址：http://www.tate.org.uk/netart/battleofalgiers/
資料來源：鄭月秀螢幕畫面擷取

◢
網址：http://www.tate.org.uk/netart/battleofalgiers/
資料來源：鄭月秀螢幕畫面擷取

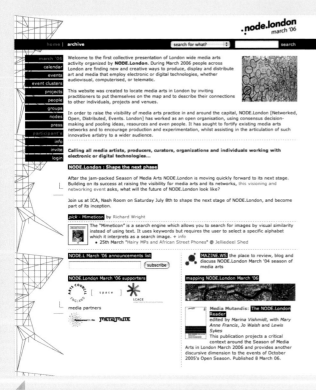

首季的「NODE．London」媒體藝術節包羅萬象的藝術類型，從聲音、影片、
網路、科技藝術到裝置藝術等，很有年代巨作的模樣。
網址：http://node1.org/
資料來源：鄭月秀螢幕畫面擷取．

網路藝術的表現手法與觀眾的
參與方式，隨著科技產品的提升而
彰顯不同程度的參與極限，2006年
倫敦推出的藝術節想要實驗的，便
是新媒體藝術與大眾互動的可能
性，其實全球許多大城市也紛紛想
要嘗試這一類型的創作，同年9月
紐約的第一屆「戶外遊戲節」（Come
Out And Play Festival）就是相似
的概念。這是個結合手機和網路的
城市活動，以紐約曼哈頓爲遊戲介
面，積極邀請當地居民和遊客參與
藝術的互動表演。

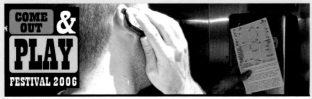

紐約 Eyebeam 科技藝術中心（Eyebeam Art &
Technology Center）舉辦的「戶外遊戲節」，結
合手機、網路、城市及路人等，將藝術創作的
平台從電腦螢幕移植到城市馬路，讓參與者在
遊戲中進行集體創作。
網址：http://www.comeoutandplay.org/
資料來源：鄭月秀螢幕畫面擷取

網路藝術的分類與賞析

1. 新媒體藝術裡的網路美學

　　網路藝術與傳統藝術的美學欣賞差異很大，傳統美學的欣賞是屬於靜態、內在的化學變化，觀眾在欣賞作品時常是隔著安全警戒線，靜默的欣賞作品所傳達的不同訊息，訊息強者讓人心中波濤洶湧，弱者則靜如止水、晃眼就過；相反的，新媒體藝術強調的是與觀眾實質的互動，尤其網路藝術更需要觀眾的參與才能完整呈現，而這恰巧實踐了羅蘭巴特的理論：在這個理想的文本裡頭，網系眾多而且彼此互動，誰也不凌駕誰：它沒有起點，它可以逆轉，可以由好幾個門徑登堂入室，卻沒有任何一處能以權威的口吻宣稱它是唯一門徑：它動員的浮碼延伸，直到眼目所能及處，他們的意義沒有確定[註1]。在沒有確定的意義下如何來認定她的美學呢？這確實是個挑戰性的難題，或許我們可以從當代藝術的流派中，嘗試探討網路藝術的獨到美感，以解惑這沒有確定意義的網路媒體。

A.觀念藝術（conceptual art）

　　從觀念藝術的角度來探討網路藝術的表現美學之前，必須回溯至60年代。觀念藝術發跡於60年代早期的美國藝術界，中期以後，這個「觀念」開始流竄到歐洲及世界各地。觀念藝術形成的主要因素有兩個，其一反的是當時的傳統形式主義（formalism），認為真正的藝術作品不該只是侷限於藝術家創作出來的物質形態而已，應該是結合概念和理念，直接的將藝術傳遞出來，這個運動倡導的是概念性的藝術美學。勞倫斯・韋納（Lawrence

註1：陳冠君，，科技藝術的互動性—創造式文本, in 典藏藝術家. 2003. p. p107.

Weiner）說過，作品的概念一旦在你的腦中形成之後，這件作品就已經是你的了，沒有任何方法可以攀爬進入某人的腦內，並移除他的想法[註2]。如果我們用智慧財產權的方式來理解的話，觀念藝術其實是非常有遠見的一項運動。其二反的是當時過度的藝術商品化現象，希望透過觀念藝術的表現形式，顛覆傳統美術館和博物館的地理空間限制及「展出標準「的定義，認為藝術市場即已經擁有該藝術品本身，更也同時兼具傳播者身分[註2]。提倡「觀念藝術」的人認為，「藝術最珍貴的東西不是最後做出來的複製品，而是藝術家在創作時的意圖與思考方式」。最高境界的觀念藝術是沒有實體物件存在的，也就是說「藝術」的形成是建構在創作者觀念形成的那一刻開始，隨作者的概念和想法的變異發展，該作品也正「觀念性」地進行著。

　　唐曉蘭在《觀念藝術的淵源與發展》一書中提到她認為觀念藝術其實不是觀念，而是發現。它發現的一個秘密是「不足」，所以才會間接呈現出短缺感，無語感。「不足」本身是表達不出來的，觀念藝術所透露的「不足」是文字符號的不足，藝術史的不足，用觀念理解的不足，時間性的不足，詮釋的不足，既有知識的不足，翻譯的不足，各系統、感知、物質、形式之間轉述（transformation）的損失、理性的不足、理解力的有限、萬事的規律次序不足……一切事物自己是自己界限的有限性[註3]；然而在進入網路時代之後所呈現的網路藝術，它玩味的不也是觀念藝術所提倡的這種虛擬境界嗎？加州藝術期刊《Artweek》主編柏林‧卡魯倫（Berin Golonu）形容網路藝術的發展是最近幾年來最新形成的一種具體藝術形式，或者更確切的說網路藝術是一項不具形體的觀念藝術形式的成功實例，它可以說是最新的藝術進化結論，徹底地實行觀念藝術企圖將實體物件從藝術市場中去除的一個觀念。柏林‧卡魯倫相信網路作品生存在一個自由、沒有被價值限定，或是創作者與策展人甚或是藝廊所顧及的買賣問題[註4]。許多這類型的作品在創作的動機和意圖上是根據觀眾及傳統的價值而作，而「網路」所特有的「自由」元素允許創意和眞

註2：Wikipedia. Conceptual art.　[cited; Available from: http://en.wikipedia.org/wiki/Conceptual_art.

註3：唐曉蘭. concepture art　（觀念藝術的淵源與發展）.

註4：Foote, J. Mystic Exchange, Media Literacy & Net Art.　2003　[cited; Available from: http://babel.massart.edu/~jfoote/presentationnetart.html.

	Keyword	Clicks	Impr.	CTR	Avg. CPC	Cost
Words aren't free anymore bicornuate-bicervical uterus one-eyed hemi-vagina www.unbehagen.com	**symptom**	16	5517	0.3%	$0.05	$0.8

	Keyword	Clicks	Impr.	CTR	Avg. CPC	Cost
Follow your dreams Did I just urinate ? Directly into the wind www.unbehagen.com	**dream**	14	2837	0.4%	$0.05	$0.70

	Keyword	Clicks	Impr.	CTR	Avg. CPC	Cost
mary !!! I love you come back john	**mary**	31	2682	1.1%	$0.06	$1.56

	Keyword	Clicks	Impr.	CTR	Avg. CPC	Cost
don't ever do that again aaargh ! are you mad ? ooops !!!	**money**	5	837	0.5%	$0.05	$0.25

實的聲音出現,作品的創作除去市場買賣及展出於傳統藝廊等考量之後,創作者如同脫韁的野馬一般,無拘無束的將「創意」發揮的淋漓盡致。

2002 年 4 月 9 九日,法國一位網路藝術家克理斯多夫·巴魯諾(Christophe Bruno)運用網路搜尋引擎「Google」所提供的「關鍵字廣告」功能爲創作工具,發表了一件名爲〈關鍵字的偶發事件〉(The Google AdWords Happening)的網路觀念藝術作品。啓發克理斯多夫·巴魯諾進行這項實驗的原始動機是某次他無意間在根莖網的信件交流中(mailing list)提出了如何運用網路藝術賺錢的問題,經過一番熱烈的信件討論之後回覆給他的答案卻是:如何讓自己的藝術花錢可能必較實際吧。這一句無心之話激起了克理斯多夫·巴魯諾的狂烈想法,他開始認眞的思考藝術本質及藝術市場的相對性問題,最後構思出一個以Google爲創作工具的想法。首先他花了五塊美金在Google網站上開了一個帳號,開始購買關鍵字。關鍵字購買的計價方式,是以該廣告所刊登的網站被點閱的次數來付費,而購買該關鍵字的人可以加入一份簡短的說明來促銷自己的網站,克理斯多夫·巴魯諾嘗試用詼諧或者不具任何意義的詩句來形容自己所購買的關鍵字,與其說詩句不如說是無厘頭的單字組合

2-4 小時內克理斯多夫·巴魯諾發表了「徵兆」(symptom),「夢」(dream),「瑪莉」,(mary),「金錢」(money)等四個關鍵字的價目表
作者: 克理斯多夫·巴魯諾
網址: http://www.iterature.com/adwords/
資料來源: 鄭月秀螢幕畫面擷取

Prices of some famous people

	Traffic Estimator *		
Keyword	Clicks / Day	Average Cost-Per-Click	Cost / Day
bruno	96.0	$0.06	$5.50
cosic	0.6	$0.05	$0.03
einstein	27.0	$0.18	$4.62
etoy	0.6	$0.05	$0.03
freud	35.0	$0.09	$3.13
god	40.0	$0.27	$10.46
grancher	0.3	$0.05	$0.02
jesus	160.0	$0.16	$25.59
jimpunk	0.1	$0.05	$0.01
jodi	32.0	$0.07	$2.08
lacan	8.0	$0.07	$0.53
manetas	0.2	$0.05	$0.01
marx	24.0	$0.10	$2.36
mouchette	0.2	$0.05	$0.01
napier	17.0	$0.13	$2.15
pavu	< 0.1	$0.05	$0.00
picasso	280.0	$0.12	$32.61
randolph	19.0	$0.05	$0.95
shulgin	0.8	$0.05	$0.04
warhol	150.0	$0.11	$15.95
witten	14.0	$0.12	$1.56

克理斯多夫・巴魯諾整理了一份有趣的名人名字價目表
名稱：〈關鍵字的偶發事件〉
作者：克理斯多夫・巴魯諾
網址：http://www.iterature.com/adwords/
資料來源：鄭月秀螢幕畫面擷取

名稱：〈非婚禮〉
作者：克理斯多夫・巴魯諾
網址：http://www.unbehagen.com/non-weddings/help.php
圖片來源：鄭月秀螢幕畫面擷取

還要來的確切。由於關鍵字在被點閱後廣告主就必須付費，所以這件作品在經過二十四小時開放後，克理斯多夫・巴魯諾針對每個關鍵字受點閱的次數整理出一系列有趣的帳單，當然這些帳單就是他這件作品所花費的金額。他的這件作品除了簡單的表達該作品所必須產生的成本之外，「語義學資本主義」（Semantic Capitalism）其實才是眞正蘊藏的概念傳達；我們可由克理斯多夫・巴魯諾所提供的價目標中發現一個有趣的現象，「Free（自由）」這個字在一天內被點閱了五千七百次，平均每次點閱的價格是1.33美元，所以一天下來花費的成本是7,569.23美元，文字不再是免費的了，當然「Free」本來就很昂貴。

這件作品在隔年獲頒2003奧地利電子藝術節最佳網路藝術獎，隨後該作品遊歷歐洲、亞洲及美國等地區展出。克理斯多夫・巴魯諾可算是最早使用「搜尋」（search）爲藝術創作的網路藝術家，之後便有大量的網路藝術

家運用類似的網路搜尋引擎功能爲創作的素材。在克理斯多夫・巴魯諾的個人網站上展示許多有趣的藝術作品，大部分的概念也都是透過搜尋引擎來完成的，例如〈非婚禮〉（non-weddings）即是透過使用者所輸入的名字轉換爲Google的關鍵字來搜尋圖片資料，透過一個「慶祝婚禮」的按鈕讓使用者啓動這一個虛擬的線上婚禮。觀念藝術在克理斯多夫・巴魯諾極具創意並結合網路概念之下，成功的表現觀念藝術最極致的境界——零物質。

B.偶發藝術（Happening art）

　　偶發藝術形成於50年代後期美國普普藝術的分支系統，Happening一詞原是美國拉特格大學《人類學家》雜誌的一個欄目標題，1957年艾倫・卡普羅（Allan Kaprow）將他用來描述一種藝術創作狀態，直到60年代才被視爲一種特殊的美術現象。偶發藝術主要是以「活動」的方式來傳達藝術的表現概念，將藝術由靜態的名詞轉換成「事件」的動詞，通常是由藝術家導演或親自演出，結合戲劇、音樂和視覺藝術等元素爲作品的表現方式，並且強調邀請觀眾參與和演出元素，所以用「事件」來形容偶發藝術是比較確切的解釋。由於藝術家將自然環境視爲一個大型舞台，讓觀眾變成參與的演員，所以嚴格說來偶發藝術應該算是一種新的劇場形式才對。雖然「事件」都是經由周詳設計而成，但藝術家總是刻意把自己及參與觀眾們的自發行爲考慮在內，所以通常一件偶發藝術的高潮迭起，是無法事前做百分之百預測的。

　　艾倫・卡普羅認爲偶發藝術即是藝術家在特定的時空條件下，去做秀或者理解一些事件的集合，並激發參與觀眾的偶發姿態和各種動作。他提到聚集就是要讓人們彼此「接觸和四處移動」，讓「環境」「走進」其中，除此之外，偶發藝術是一個眞實的「事件」，它牽涉到觀賞者的參與不再只是幽禁於博物館或者畫廊的空間裡。偶發藝術鼓勵表演者在沒有預先計畫的狀況下，根據現實生活中的想像及對於主題和意義的概略架構進行即興的表演[註5]。

　　艾倫・卡包爾1959年在紐約市發表的〈六幕十八項偶發事件〉（18 Happening in 6 Parts）作品，被視爲是偶發藝術史上的第一個展覽。這件作

註5：Kaprow, A., 18 Happening in 6 Parts. 1959.

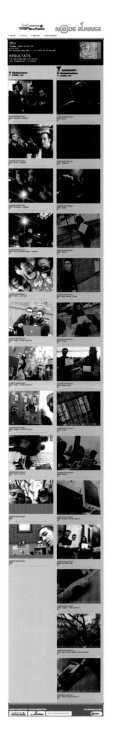

品的展演除了艾倫・卡普羅爲主要策劃之外，另有八位藝術家也參與其中。藝術家們在寄出的邀請函裡標明著：「請不要期待此次展出會有繪畫、雕塑、音樂之類的『作品』，我們只想提供某種身臨其境的場合。」事實果眞如此，艾倫・卡普羅將一個空間用乾淨的塑膠板分隔成三間房間，觀眾憑票在特定時間進入特定的座位，由於每個房間內又被分爲兩個空間，並且又分別安排了三次活動，所以加起來才叫做六個部分中的十八個偶發事件。這十八個事件彼此並沒有關連，只是平凡日常生活間的小事件，例如一個女生擠著柳橙汁、一個人在房間裡行走、演奏樂器或是朗誦等。這些演員們雖然有劇本可循，但大部分的動作還是來自演員們偶發的情緒。反觀我們日常生活中的秩序不也是如此嗎？即使我們都有著劇本引導著人們該走的方向，但細節中的微樣變化仍舊是連繫著日常生活的情緒而產生，再加上時間的流不停止的前進，相同的空間和時間這兩項重要的元素無法重新再來一次，所以「僅只一次無法重演」的概念完全吻合藝術與生活的獨一無二特質。

　　到21世紀的新科技時代，我們可以從網路藝術的作品上來欣賞偶發藝術在結合科技藝術之後所產生的新美學。「互動」本就是網路媒體的基本要素，雖然觀眾與電腦的互動方式是由藝術家先行設計完成，但是觀眾的個人互動喜好與電腦程式的亂數結合，衍生出了作品獨一無二的性格。〈節點賽跑者〉（Node Runner）是卡勒斯J.戈麥斯迪・拉瑞林（Carlos J. Gomez de Llarena）和尤瑞・吉曼（Yury Gitman）兩位藝術家於2002年所策劃的一個藝術活動事件，〈節點賽跑者〉結合Eyebeam藝術科技中心及紐約無線網路系統，在紐約市區舉行以無線網路熱點爲創作概念的網路藝術作品。首先該藝術家將活動的報名表開放於網路上，有興趣的人都可以參與創作，其遊戲規則是要各組參賽人馬尋找位於紐約市區的網路熱點，參賽隊伍必須在最快的時間內找到最多的無線網路連結點，並在該地點拍下團體照片後利用那個網路熱點將所拍照片傳回競賽總部，比賽時間爲兩小時，找到最多網路熱點的隊伍即是優勝者。這件作品結合實體環境並鼓勵民眾參與，當參賽隊伍奔馳於上城到下城間尋找網路熱點的同時，一件由藝術家詳細計畫的偶發藝術行爲也

正在構圖著。雖然在另一派學者的觀念中偶發藝術仍不算是一種成熟的藝術
表現形式，但是經過了四十多年的發展，偶發藝術從傳統的媒材進到無線網
路科技的最新應用，恰好可以傳達網路藝術舉棋不定的另類美學，也正吻合
蘇珊‧桑塔格（Susan Sontag）所提出的概念。她認爲偶發是由非對稱性
的驚奇之網所構成，沒有高潮，沒有結尾；大多數的藝術類型邏輯屬於夢般
的非邏輯[註6]。網路藝術最顛覆的是時空對一件藝術品的影響，而經由網
路所傳送的藝術作品在網路不斷線的狀況之下，便可以穿越時間、跨越空
間，繼續存在著；從偶發藝術的角度來論斷網路藝術的美學可謂恰到好處。

C.福魯克薩斯（Fluxus）

　　許多新媒體藝術的論述都會回溯到福魯克薩斯的影響，其中最直接關係
到網路藝術的元素是與觀眾的「互動」影響。「Fluxus」一詞自1961年由喬
治‧馬奇納（George Maciunas）命名之後，便正式浮現於新媒體藝術的潮流
運動中，「Fluxus」最早來自拉丁文的「to flow」，接著轉爲英文單字
「Flux」，不管拉丁文或英文，中文都是「流動」的意思，顧名思義這個運動
注重的是流動性的過程，所以「時間」成了福魯克薩斯最重要的創作元素。
福魯克薩斯藝術的存在可以追溯到1958年，當時有一群人體會到一個道理：
他們認爲日常使用的咖啡杯比一件精雕細琢的雕塑品來的優美；清晨的一個
輕吻更激情於《紅谷英僕》（Fancy pants，1950的電影）的浪漫情節；濕漉
漉的靴子與走動的雙腳所產生的聲音比流暢的音符創作更動聽[註7]。從這票
人的觀念發現中，其實他們正在倡導著福魯克薩斯運動的精神，只是就如同
新生兒一般，還無法明確知道這個新生小孩的名子而已。

　　班‧瓦爾特（Ben Vautier）提到，打從福魯克薩斯藝術家們從不認同任
何藝術形式開始，福魯克薩斯已經成爲一種藝術愚昧的痛[註8]。自1962年首

註6：李小妹 （1998） Silence, Chance, Indeterminacy -- John Cage 的音樂、思想及影響 Avant
　　　Garden Records
註7：Higgins, D. A Child's History of Fluxus. 1980 [cited; Available from: http://www.artnotart.com/
　　　fluxus/dhiggins-childshistory.html.
註8：Higgins, H. and ebrary Inc. Fluxus experience. 2002 [cited; xv, 259 p.]. Available from: Electronic
　　　version http://www.lib.uts.edu.au/sso/goto.php?url=http://site.ebrary.com/lib/utslibrary/Doc?
　　　id=10048987

（左頁圖）
參賽者所拍攝下來的
照片，各式各樣的拍
攝方法是藝術家在策
劃時始料未及的，這
些由觀眾臨場偶發的
即興創作，讓這件作
品的過程記錄更生動
有趣。
名稱：〈節點賽跑
者〉
作者：卡勒斯 J. 戈麥
斯迪‧拉瑞林和尤瑞
‧吉曼
網址：http:// www.
noderunner.omnistep.
com
圖片來源：鄭月秀螢
幕畫面擷取

（右頁上圖）
〈真實〉將倫敦實景
影像經過特效軟體處
裡之後，呈現一種憂
鬱淡然的城市美景。
作者：史丹薩
網址：http://www.
stanza.co.uk/
authenticity
圖片來源：鄭月秀螢
幕畫面擷取，images
copyright stanza。

（右頁下圖）
這件作品擷取自紐約
市的生活實況，在紐
約的某角落可能有某
個人在正看著你；而
現在你所看見的畫面
有可能就是你自己在
紐約的寫照。史丹薩
刻意用對焦的手法將
路人的影像獨自顯現
出來，試圖傳達一種
偷窺的城市現象。
名稱：你是我的主題
（You are my subject）
作者：史丹薩
網址：http://www.
stanza.co.uk/i_spy/
index.htm
圖片來源：鄭月秀螢
幕畫面擷取，images
copyright stanza。

次的福魯克薩斯藝術節以來，這群福魯克薩斯人們便標榜著最新藝術的提倡。其實就是反高調藝術、反正統音樂、反傳統詩等「反」的行為。很明顯地，福魯克薩斯受到達達藝術的影響，鼓勵創作屬於自己的藝術美學，反對藝術的商業行為，尤其對於傳統的高格調藝術（high art）表達深刻不滿，更企圖以日常生活中的事件或器物來傳達另類的藝術形式。菲利普・科納（Philip Corner）在2002年「群集福魯克薩斯」（Fluxus Constellation）的目錄中寫著：「如果福魯克薩斯是『流動』的話，那麼每件事都是福魯克薩斯[註9]」，可以想見福魯克薩斯是多麼令人摸不著頭緒的藝術形式！福魯克薩斯注重的是「時間流」裡所產生的「感覺」元素，最佳的例子是約翰・蓋吉（John Cage）在1952年發表的一曲〈四分三十三秒〉（4'33），他在鋼琴前靜靜的坐了4分33秒之後，向觀眾表示曲目已演出完畢，不知所措的觀眾莫名地被告知剛參與了這曲〈四分三十三秒〉作品的演出。約翰・蓋吉宣稱在「演出」〈四分三十三秒〉過程中，觀眾的騷動及現場的環境音就是普成這曲的旋律。當然事後許多觀眾對於付錢聆聽這場靜默的演出有很大的爭議，但這些觀眾大概也料想不到，〈四分三十三秒〉竟成了福魯克薩斯這一項新潮藝術概念的代表作，而觀眾也都成了曲子的音符。

由於生活中任何形式和行為都可以被視為福魯克薩斯藝術的一種形式，所以有許多來自不同領域的藝術家參與這個流派的饗宴，從雕塑家、建築家到後期的錄影藝術等，作品類可說是不勝枚舉，當然也可以在網路藝術的表現中找到一些有趣的福魯克薩斯足跡，在英國籍的網路藝術家史丹薩（Stanza）作品中即可嗅到明顯的福魯克薩斯概念。史丹薩稱的上是個多產藝術家，在他的個人網站上至少聯結有三十件他個人作品，其中大多數的作品概念都是來自城市的符號創作。〈真實〉（Authenticity）是史丹薩運用倫敦市區的閉路攝影機所取得的真實生活畫面，透過軟體程式的語法運用，將現實生活的影像如詩畫般的轉播到網路上，史丹薩稱這些作品為「數位繪畫」（digital painting）。除了城市的閉路電視畫面之外，在其他作品中史丹薩也運用道路監視器或是公共區域的安全監視器等畫面為創作素材，他將

註9：Philip Corner （2002）FLUX' is us! The Fluxus Constellation

STANZA|| I am a UK based artist.This site contains my networked generative art and interactive systems for installations, architecture, and public spaces. New art works online from today, so get a coffee and check it out: There are several of my artworks about data cities and how this can be represented and visualized online. I have interpreted data from security tracking, and environmental monitoring. These artworks involve collecting the data, visualizing the data, and then displaying the data. The outputs from the online interfaces and online visualizations are realized as real time dynamic artworks as diverse as installations, and real objects, made out of new display materials back in physical space. This is my main site where you can find The Central City, Amorphoscapes, as well as my software, net art and generative projects. Work includes real time interactions, installations, networked data visualizations, net art, live CCTV. Last Update. Jan 2007. Best browser, IE, Mozilla. (View 1024 by 768 or larger)

NEWS|| Inner City and Biocity touch screens will be shown at New Forest Pavilion, 52nd international Art Exhibition - la Biennale di Venezia ie Venice Biennale thanks to ArtSway and Scan. Urban Genration installation is on show in Finland. Newly online:- The Mirella Variations, All Tomorrow Stories-Newsfeeder, Remix, Soul II. Sensity version II is now live with city wide sensor data.

AWARDS|| AHRC Creative fellowship 2006 - 2009: NESTA Dreamtime Award 2004: Clark Digital Bursar 2003: Future Physical Grant for Genomixer 2002: D.T.I. Innovation Award 1997:

PRIZES || Videoformes Multimedia First prize France 2005: Art In Motion V First prize USA 2004: Vidalife 6.0 first prize 2003 : Fififestival Grand Prize France 2003: New Forms Net Art Prize Canada 2003: Fluxus Online first prize Brasil 2002: SeNef Online Grand Prix Korea 2000: Links first prize Porto 2001: Videobrasil first prize Sao Paulo 2001 : Cynet art first prize Dresden 2001.

CONTACT: Stanza at sublime.net

Search

這些生活中的「自然」畫面透過電腦程式的視覺化之後，以嶄新的面貌在網路上展出這些「自然」的藝術。「時間流」不停的向前走，史丹薩所運用的實況轉播系統也不停的隨著時間前進，而這些正是他所要表現的動態城市生活中的藝術進行式。欣賞〈真實〉作品時，最讓人興奮的是畫面中不定時出

現的強烈色彩，有時是色彩鮮豔大車經過，有時是五彩繽紛的霓虹看板，但這些都無法被看的清澈明朗，所以朦朧中的影像總是帶點神祕的特質，而這正完美呈現了史丹薩的數位繪畫美學概念。

　　隨著科技不斷的進步，新媒體藝術的範疇也相對越來越廣。許多人在這一波波盪漾的藝術浪潮裡幾乎要迷失了藝術欣賞的能力與價值觀的認定。自從印象派開始打破傳統藝術的表現形式之後，印象和色彩變成了藝術欣賞的主流；緊接著野獸派和立體派也加入了色彩的奮戰，但卻更積極於造型與構圖的狂野表現，而藝術的欣賞也從視覺層面昇華為精神層面。二次世界大戰後，隨著達達主義所推行的現成物藝術品（ready made art）觀念，剎那間藝術欣賞的準則變的虛無縹緲，很多人對達達主義只為「革命」而革命的行為不能諒解，但從歷史的長河來看，因為有了達達主義的醞釀而造就了後來的偶發藝術、觀念藝術及福魯克薩斯形式等革命性的藝術運動潮流，在過去將近半個世紀的藝術形式轉變中，人們也逐漸放寬對藝術欣賞的尺度和包容力。水到渠成的網路藝術來自上述這些後現代藝術的前身，透過上述形式的藝術欣賞價值之後，再回到網路藝術的欣賞觀點上來看，網路藝術的美感斷定也就不再那麼的天馬行空了。

2. 網路藝術的分類

　　網路藝術的發展源起自網路媒體的興盛，過去不到二十年的歷史裡，網路藝術卻已經顛覆了傳統美學的標準，如同華特·本雅明（Walter Benjamin）所下的結論：科技和技術重新構造了人的感覺結構[註10]。雖然我們可以透過後現代藝術的一些運動來賞析網路藝術的獨到美學，但畢竟網路藝術是一個這麼多元化的形式，實在很難從中找到正確的賞析點。所以筆者嘗試以分類來探討網路藝術的特色，這看似簡單，但卻令我傷透了腦筋。首先網路藝術是一項取決於科技媒體的藝術形式，隨著科技日新月異的更迭，網路藝術的形式當然就難以捉摸了，難怪大衛·羅斯（David Ross）形容網路藝術是

（左頁圖）
在史丹薩個人網站裡，展示其過去的每一件作品。
作者：史丹薩
網址：http://www.stanza.co.uk
圖片來源：鄭月秀螢幕畫面擷取，images copyright stanza。

註10： Walter Benjamin electronic resource : overpowering conformism. 2000: Pluto Press.

一個朝生暮死的藝術形態[註11]。網路藝術是一個處於行進中的歷史元素，要在現在進行式裡判斷網路藝術的分類項目確實困難重重，但是沒有分類的藝術又該如何來談美的標準呢？相信這也是現代網路藝術評論者的困擾吧？

完形理論大師魯道夫・安海姆（Rudolf Arnheim）認為在「後現代轉換為資訊時代」的年代裡，美學已不再被視為形式或風格問題，卻是哲學上的問題。而且也不在脫序、結構與斷裂，而是意識到每一件事，甚而每一思維都與人類整體息息相關[註12]。當美學碰上哲學時，討論的觀點便不僅只於視覺和心理的反應，而是更高層次的觀念和概念的創造，哲學具有邏輯和思維的成份，是比較冷靜的元素。堤曼・褒曼提爾（Tilman Baumgartel）在〈網路藝術之於電信媒體及藝術作品的歷史〉（Net Art. On the History of Artistic Work with Telecommunications Media）一文中提到了網路藝術如同一處耶路撒冷聖地，任何無法實現在真實世界裡的想像都可以在這裡發生，例如地球村型態的免費對話、銷費者轉換成生產者角色的矛盾現象、超越地理限制的社會網路結構及無須經過過濾就能進入大眾媒體的訊息交替等。從藝術史的角度來看，目前網路藝術的重要面向不僅止於文字的呈現型態，還包括有不同的媒體元素，例如聲音、圖像動畫、3D擬像等在網路中彼此交互相連傳送，任何原件都可以被轉換成位元和位元組之後進入網路世界的應用[註13]。如是說，網路藝術是這般廣泛性質的形而上，若以媒材進行分類自然就不恰當了。

DeCordova博物館 & 雕刻公園策展人同時也是波士頓數位藝術中心（Boston Cyberarts）領導人的喬治・費菲爾德（George Fifield）提到：對於這個最新的藝術形式，「互動」是一個很好的探討方向。什麼樣的互動形式可以吸引觀眾並且提供一種持久性的美學經驗，帶領觀眾的情緒到達一種豐富和滿足的美學感受？經過這麼多個世紀的線性記述及在框架內做畫的習慣，藝術家們開始探詢一種新的藝術形式，一種藝術本身既可以吸引並鼓舞他的觀賞者進行變更修改的藝術經驗[註14]。艾咪・鄧普斯（Amy Dempsey）博士也曾提到：網路藝術最主要的特質便是民主與運動，觀眾的參與以及互動雖然不是網路藝術的專利，但無可諱言的，互動是網路藝術的基本門檻，就如同大衛・羅斯所提：互動是網路藝術的天性[註11]。

　　1997 年奧地利國際電子藝術大獎的評審團經過協商後，定訂了八項評審網路藝術參賽作品的參考準則，包含：

(1)科技使用（Use of technology），參賽作品對於科技應用的革新創意。

(2)語言（Grammar），作品中的連接語法應用創意。

(3)架構（Structure），文本的結構創意。

(4)公眾服務（Public service），作品概念裡的網路公共服務創意。

(5)網路的自我意識或是自我反射（Net-awareness or self-reflectiveness）。

(6)合作創意（Co-operation），文本與元件之間的合諧運用及人與網路的合作互動。

(7)社群與本體（Community and identity），網路社群互動程度的創意。

(8)開放（Openness），開放性文本的創意等[註15]。

　　這份清單幾乎可以涵蓋大部分網路藝術作品的形式，筆者將上述準則再結合上述學術背景文獻之後，決定以觀眾與作品的互動方式作為分類參考。當然這其中仍舊會隨著科技媒體的創新而產生不同形式的互動方法，於是我們採用史帝芬·狄慈（Steve Dietz）對於網路藝術所下的狹義定義來為網路藝術作分類，他說：網路藝術作品的構成條件是必須同時滿足而且僅只能在網路上觀看、經驗及參與該作品[註16]，如此不但可以縮小網路藝術的探討範圍，更可以讓科技對網路藝術的互動方式影響降到最低點。

A.郵件藝術（Email Art）

　　「Mail Art」中文翻譯為郵件藝術或是郵政藝術，是以郵件傳遞為媒介的一種藝術創作，提倡藝術是一種對話的表現，並強調藝術的參與是沒有標

註11：David Ross. Net.art in the Age of Digital Reproduction（21 Distinctive Qualities of Net.Art）. 1999 [cited; Available from: http://switch.sjsu.edu/web/v5n1/ross/index.html.

註12：Arnheim Rudolf, From chaos to wholeness. the journal of aesthetics and art criticism, 1996. 54（2）: p. 117-120.

註13：Weibel Peter, Druckrey Timothy, and Zentrum fur Kunst und Medientechnologie Karlsruhe, Net-condition : art and global media. Electronic culture ; 2. 2001, Cambridge, Mass. ; London: MIT Press. 398 p.

註14：Foote, J. Net Art: A New Voice in Art. Challenging Perceptions of the Virtual and Physical. 2003 [cited; Available from: http://babel.massart.edu/~jfoote/netartpaper.html.

註15：Spaink., K.（1997）Prix Ars Electronica 1997- net Jury statement, July 1997.

註16：wikipedia. net.art, Web art, software art, digital art, internet art. [cited; Available from: http://en.wikipedia.org/wiki/Internet_art.

準限制的規定，只要有想法、會寄信，每個人都可以是郵件藝術家。明顯的，如此漫無邊界描繪藝術的方式很有福魯克薩斯及達達主義的意味。

福魯克薩斯藝術運動，追求的是來自純藝術之外的藝術創作，主張任何一種行為或者是物件都可以是藝術創作，這個觀念讓以郵件書信往來為主的郵件藝術更加合理化的成為藝術運動中的新成軍。福魯克薩斯對郵件藝術所造成的影響不僅只是技術和想法的構成，更正確的說法應該是還原了藝術起源裡的遊戲說。

1962 年，被稱為郵政藝術之父的瑞・姜森（Ray Johnson）在紐約創設了「函授藝術學校」（The Correspondence Scholl of Art），致力透過郵件進行藝術的再現與分類。為了創造一個可能可以將藝術作為一種交換動作的藝術形式，瑞・姜森嘗試許多以交換訊息為藝術的實驗創作，目的就是讓訊息的溝通可以屏除距離並跨越藝術家們之間的個體溝通。其中最經典的嘗試是他將一張圖片撕成數片，再分別黏貼到明信片上，分別郵寄給許多人，在眾多收信者中，有人以相同的郵寄方式回寄給他，並在同一張明信片上加入看法和圖騰，於是這個藉著郵差所傳遞的明信片，一來一回的在這些人的貢獻之下成了有趣的郵件藝術形式。拼貼畫作是郵件藝術最常見的代表，與達達主義現成物的概念有著異曲同工之妙。橡皮章則是另一個郵件藝術常用的元件，有些藝術家喜歡自創郵戳，有些人則喜歡運用現成的橡皮章或是各式各樣的章來佈置郵件藝術裡的這些信件，而這種單一圖騰的重複動作正吻合達達主義所熱愛的重複性創作。文字造型的運用是另一個郵件藝術的基本元素，有些人用現成的印刷文字去拼貼構成，有些人則愛用自己的沾水筆去繪製不同花樣的文字編排，這些文字運用在藝術形式的表現手法上，猶如觀念藝術家嗜用文字為隱喻的巧妙，而唯其獨到特色是：信件上的郵戳記號是郵件藝術的最大特色。

80 年代，大量的郵件藝術展覽宣示著這個藝術形式的登峰造極，接著90 年代網路媒體介入，藝術家們用盡才華在創造中競爭，於是電子郵件（Email）成了另一個除了郵差以外的傳遞者，也成了網路藝術創作中特立獨行的一款。或許我們可以大膽推測，現在網路上流行的「郵件列表系統」（mailing list）概念應該可以歸功給郵件藝術進入網路媒介後的重大貢獻，

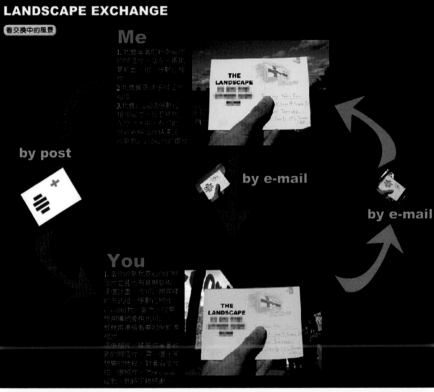

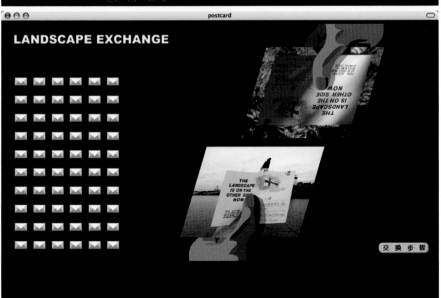

〈交換風景〉透過網路無遠弗屆的特性，邀請世界各地觀眾參與這項交換風景的計畫，由於方法簡單，只要會收發信件的人都能參與創作，這正是郵件藝術最不可思議的生活化特性。
作者：謝明達
網址：http://98.to/pcd/
資料來源：鄭月秀螢幕畫面擷取

經由網路媒體展出的〈交換風景〉計畫，作者擅用電腦的虛擬與真實的矛盾特性，以向量插圖結合照片真實的影像，讓人產生一種時空和視覺的蒙太奇效應。
作者：謝明達
網址：http://98.to/pcd/
資料來源：鄭月秀螢幕畫面擷取

因為「nettime」早期的成立就是由一群來自歐洲的藝術家們所組成，彼此透過電子郵件的方式進行觀點交流、創作交流，而成了網路的郵件藝術集散中心。電子郵件藝術（Email Art）的表現形式極為廣泛，包含圖片的傳遞、重新編輯、文字溝通、ASCII表現，甚至是音樂媒體的檔案附加等，是一種多彩多姿的藝術形式。電子郵件藝術與傳統郵件藝術的最大差異在於去物質化的感受，這與傳統郵件藝術所強調的觸感有很大的差別，如同堤曼‧褒曼提爾所提：郵件藝術從未真正達成跨越藝術領地擁有自己獨特的藝術性質，這與當代藝術的網路藝術雷同。根據它的本質，電子郵件藝術是一個網狀系統結構並且連結網路的一種題材，郵件藝術網狀系統沒有自身的中心點，而其開放性的理論上並沒有增加它的能見度；相反的，郵件藝術的網狀系統特質讓藝術家形成了一個封閉性的團體。藝術領地從未真對郵件藝術產生興趣

參與者在明信片寄出前所拍攝的當地風景
資料來源：謝明達提供

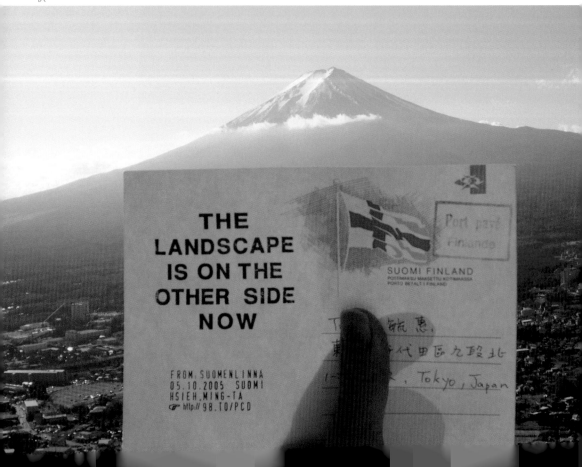

的最重要原因可能是由於電子郵件藝術類似網路藝術的情況，作品本身不能夠被展覽或出售，而且作品不比通信過程本身來的重要[註17]。所以即便是網路如此發達的現在，還是有很多藝術家選擇以傳統郵寄方式來維持郵件藝術的完美觸感。

〈交換風景〉是一件結合電子及傳統的郵件藝術，作者謝明達透過網路首頁的邀約，網羅世界各地的藝術創作同好，參與這件電子郵件藝術的創作。首先作者站在一處風景前拍下手中即將寄出的明信片及所在地，再將這張照片用電子郵件傳送給另一個參與者，而這張實體的名信片也會被寄到參

註17：Baumgartel, T., Net Art. On the history of Artistic Work with Telecommunications Media, in Net-condition : art and global media, Weibel Peter, Druckrey Timothy, and Zentrum fur Kunst und Medientechnologie Karlsruhe, Editors. 2001, MIT Press: Cambridge, Mass. ; London. p. 398 p.

收信人拍攝於收信地
點
資料來源：謝明達提
供

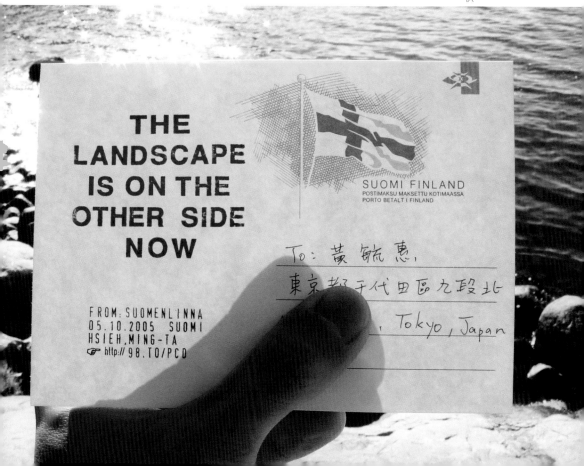

與者的住址。當參與者收到這張明信片後,可以做相同的動作「拍照和寄出」以完成這一件交換風景的創意。透過〈交換風景〉的概念和參與者的配合,同一張名信片會分別出現在兩個不同背景的風景照片裡,傳達著時空交錯的紀錄,也表現著觀念藝術運用在郵件藝術上的巧妙。而數位相片的拍攝及電子郵件的傳送,讓這件交換風景的郵件藝術同時游移在實體與虛擬的時空下,非常成功的破除電子郵件藝術缺乏觸感的不足,也同時增加了傳統郵件藝術的多樣性。

〈跳躍的韻律〉(The Rhythms of Salience)是一件結合郵件藝術和資訊性美學的實驗性創作,由任教於MIT媒體實驗的茱蒂絲・多那思(Judith Donath)教授與他的學生所完成的作品。這個計畫先邀請了六位研究者參與一個主題為「網路和地圖性描繪」(networks and mapping)的線上對話活動,透過電子郵件的網路散播,這六位研究學者在二十二天內聯繫了另外八位參與者,共對話了三十封電子郵件。茱蒂絲・多那思將這些電子郵件的聯繫過程及信件內容,用視覺性的地圖模式繪製出 「對話」的社交圖騰。〈跳躍的韻律〉嘗試的是一種描述「對話」的方法,以形象化的方式讓觀眾可以在單純的一張圖像內看見複雜,以及短暫性「對話」的可閱讀模式,在經由個人和語義學符號的共鳴,一同創造了這個對話性的圖騰。

由卡洛琳・史丹詩(Carolyn Strauss)及珠莉亞・彼力克爾(Julian Bleecker)所領導的「緩慢實驗室」(slowLab),於2006年獲得根莖網贊助創作〈緩慢郵件〉(SLOWmail)計畫,是一項很值得生活在高科技、高效率的現代人進行省思的計畫。該計畫主要以研發新的電子郵件服務系統,以低速的方式傳送電子信件,希望可以提供更多的時間讓寄信人及收件人體驗在信件來回之間的反應,並且挑戰更具有藝術性質、更適合撰寫及更具意義的郵件藝術創作。

當IM即時訊息(instant message)和SMS簡訊服務(Short message Service)等平台在流行的社會裡增加了信息傳遞的腳步時,〈緩慢郵件〉則以探索較少的即時性和在通訊裡更平靜的可能性為主要目標,嘗試創建社會裡相互作用的一種新節奏。或許物極必反的道理即是如此,猶如後現代主義與現代主義之間所產生的逆轉現象,〈緩慢郵件〉嘗試逆轉的是21世紀

〈跳躍的韻律〉所要傳達的基本概念是：設計一張快速且易讀的對話紀錄，讓一張圖片可以總結的表現出社交及語義學的資訊儲藏，成為一張對話性地圖。畫面中經由顏色、文字大小及有計畫性的色塊安排，在線條的引導之下，不難看出這三十封電子郵件的對話順位，眼睛夠亮的話還可以找出「網路和地圖性描繪」對話的結論。

作者：茱蒂絲‧多那思

網址：http://smg.media.mit.edu/papers/Donath/conversationMap/conversationMap.html

資料來源：鄭月秀螢幕畫面擷取

文明下的快速度，不過有趣的卻是經由高科技技術的程式語言去研發高科技的低速度創作，從郵件藝術的角度來看，確實是別有一番寓意在裡頭。

2007 年 3 月於倫敦 HTTP 實體美術館展出的〈與他人共創：來自網路行為的電子郵件／藝術〉（Do It With Others: E-Mail Art from the NetBehaviour），簡稱〈DIWO〉是一件強化數位網路社會習慣的電子郵件藝術。網路使用者透過「郵件列表系統」的訂閱功能，每日收到由〈DIWO〉所發出的當日主題，藉著它的靈感引發，使用者可以將個人的作品傳送給站內每個「郵件列表系統」的成員，而收到信件的其他成員也可以針對作品內容進行回應。這些作品包含文字、詩詞、影像、動畫，甚至是任何可以在電腦螢幕上被瀏覽或聆聽的作品形式。這些作品除了聚集在〈DIWO〉網站上供使用者點閱之外，也在倫敦的實體藝廊中展出，可以看出〈DIWO〉嘗試保留傳統郵件可觸及性的特質。

「物件」是電子郵件藝術與傳統郵件藝術最大的落差點，從郵戳到信紙甚至是所黏附的材質都是傳統郵件藝術裡的物件特色，但是在網路不具型體及去物質化的特性之下，電子郵件藝術的賞析美學產生了劇烈變化。華特‧本雅明（Walter Benjamin）在〈機械複製時代的藝術作品〉文中分析：傳統藝術與數位藝術或甚至是網路藝術，最大的不同在於機械性的複製。機械製作品代表了傳統藝術中的原作，文本成了藝術作品的軸心，於是文本的構成變成了網路藝術創作首要的困難挑戰[註18]。以科技為工具的藝術品，因為可複製的特性使其喪失了在傳統藝術中原有的獨一無二性，因此「靈光」也就消失了。即使如此，華特‧本雅明反而認為科技藝術複製的特性成就了展覽的價值，在我們觀賞藝術及審美的過程中，因為屏除了藝術品的擁有慾及靈光性，而讓觀者能更純粹的貼近藝術所帶給我們感知上的愉悅及思想的啟發[註19]，而或許這就是不具實體物件的電子郵件藝術形式裡的另一種新美學觀感。

B.非線性敘事（Nonlinear narrative）

溯及人類文明紀錄開始，敘述性作品無疑就是一種藝術呈現的基本模式，探索的範圍廣到八大藝術（繪畫、雕塑、建築、音樂、文學、舞蹈、戲

劇、電影），或狹至純藝術（繪畫、雕塑、建築）等，但曾幾何時，「非敘述性」推翻了人們近二十個世紀以來的藝術信仰，藝術的美學標準進入了所謂的後現代主義風潮。起源於60年代的後現代主義，並沒有傳統的固定表達方式，在本質上可謂是一種知性的反理性主義，強調作品的「開放」性是其軸心思考。從科技層面看來，非線性的誕生必須歸功於電腦科技的高速發展，90年代前後的多媒體互動光碟或是互動電影算是非線性作品的測試版，而隨著網路科技的成熟發展，網路非線性文集成了最近的更新版，不僅結合與讀者／觀眾的互動性質，「作品開放」更是觀念上的一大突破。互動與開放這兩項元素正好完全實現了後現代主義沒有理性的概念，以及以讀者／觀眾為主體的精神，1967年法國的文學家同時也是理論家羅蘭‧巴特（Roland Barthes）提出了「作者之死」的學說，認為文學的結構雖由作者給予，但當作者停筆後，作者的影響便不存在了，取而代之的是文本（Text）本身的結構符號，以及讀者自身經驗所閱讀到的符號。羅蘭‧巴特認為一部作品的不朽並不是因為作品把一種意義加給不同的人，而是因為作品向每一個人暗示了不同的意義，閱讀的同時也正是寫作的同時。於此，作家與文本同時出生，作品成了開放性的文本，讀者成了作者，然而讀者的出生是需要付出代價的，那就是作者的死亡 （The birth of the reader must be at the cost of the death of the Author.）[註20]。

　　羅蘭‧巴特的作者已死論，完全呼應了網路藝術形式中的特有性格—網路集體創作，而「非線性文集」的菁華所在便是網路裡的全民創作，以及拼貼式的圖文組合之後所重新傳達的文本意涵。1971年羅蘭‧巴特提出另一個哲學性的論點「從作品到文本」（From Work to Text），文中他提到文本具有延伸的意義，可以無止境的延伸下去；文本具有繁多意義，文本自身的多重涵義產生了互文性（Intertextuality）；文本讓閱讀不再只是被動的接受而是主動的演奏（Play）文本[註20]。喬治‧連多（Georg P. Landow）在《超

註18：Benjamin, W., Art in the Age of Mechanical Reproduction, Illuminations. 1955, NYC: Schocken Books.
註19：胡朝聖，經驗溝通的快感,快感奧地利電子藝術節25年大展. 2005,國立台灣美術館: Taipei. p. 204.
註20：Barthes, R., Image, music, text. 1977: Hill and Wang.

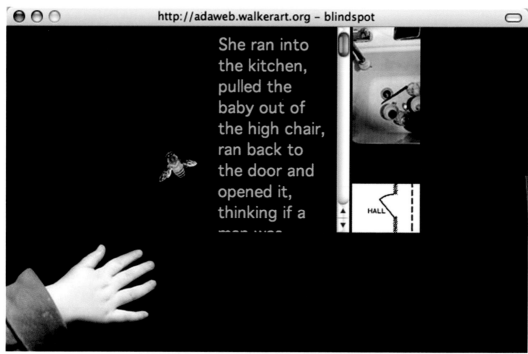

She ran into
the kitchen,
pulled the
baby out of
the high chair,
ran back to
the door and
opened it,
thinking if a

HALL

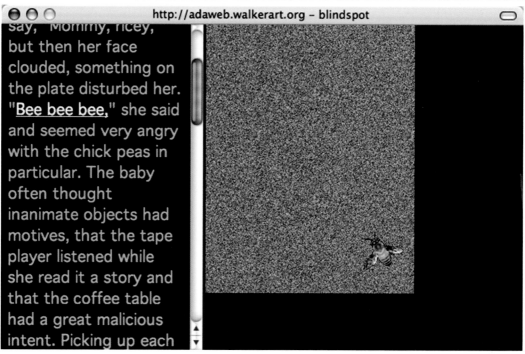

say, "Mommy, ricey,"
but then her face
clouded, something on
the plate disturbed her.
"**Bee bee bee,**" she said
and seemed very angry
with the chick peas in
particular. The baby
often thought
inanimate objects had
motives, that the tape
player listened while
she read it a story and
that the coffee table
had a great malicious
intent. Picking up each

文件2.0》(Hypertext 2.0)一書中提到超文本的概念符合羅蘭・巴特的宜寫文本(Writerly text)概念,擁有去中心的文本性和互文性,是後結構主義文本概念的直接呈現[註21]。「從作品到文本」傳達了羅蘭・巴特洞悉未來走向的發展,也同時解惑了後現代網路藝術非線性作品的美學欣賞角度:「作品」隱含著消費市場的趨勢,意義傳達過於封閉和狹隘;而文本的開放性和多元化的涵義則早已勝過作品的程度,這的確是後結構主義的表徵。

由紐約知名小說家達西・史坦克(Darcey Steinke)所創作的〈盲點〉(Blindspot)非線性小說,結合文字、聲音、圖片和讀者的互動,讓這件早期的網路小說成了經典之作。這部小說的架構在於描述一位等丈夫下班的家庭主婦心情,畫面上的圖片大多以灰色階調處理,如同文字的優雅與愁情,很有小說浪漫卻憂鬱的特質。在這部作品的許多頁面中都安排有超連接的文字,讀者可以開啓一些故事主軸之外的小枝節,有些是開啓動畫的連結,有些則是圖片或聲音的超連接,藉以「閱讀和觀察」女主角等待丈夫下班回家的微差心情。作品的部分頁面允許讀者根據故事情節發展,適當加入個人觀點或是感想,共同發展這部小說的故事情節,間接的成為作品的作者之一。〈盲點〉是「阿達網」網路展出計畫裡的其中一項作品,屬於早期的網路小說作品,整件作品僅運用了網路基本的超連結(Hyperlink)功能,明顯的將科技對作品的影響降到了最低點,並邏輯性的保留達西・史坦克的文學作家風格。

後現代藝術消化了藝術的分化,取而代之的是藝術門類的相互結合,在網路藝術的運用裡,沒有單一的藝術元素可以單獨存在,這些元素成了羅蘭・巴特筆下的文本,共生在後結構主義的美學之下。達西・史坦克運用聲音、動畫、影片、文字等不同元素的文本在〈盲點〉中完美的呈現給讀者,由於每個文本都帶有自身多重涵義的語言,當文本接二連三排列成行時,這些多重涵義語言在彼此間形成了一種互文性,而這正是非線性文學的菁華所在。

出生於哥倫比亞的年輕網路藝術家聖地亞哥・烏爾提茲(Santiago Ortiz)特別喜歡遊戲於文字之間的視覺創作,2007年2月發表於根莖網的

(左頁上圖)
恬靜的色調安排加強了〈盲點〉的小說色彩,以及女主角的細膩情緒。
作者:達西・史坦克
網址:http://adaweb.walkerart.org/project/blindspot/
資料來源:鄭月秀螢幕畫面擷取

(左頁下圖)
超文本的互動小說,在文字長度的表現手法上與傳統敘述型小說有很大的差異性。非線性文句基於閱讀平台的天性缺點(螢幕閱讀不易),無法以長篇大論來敘述潛藏的故事劇情,取而代之的是如詩般的簡短文句,以及沒有上下文連接的文法方式;對於讀者而言,閱讀的語言成了一種解構文本、一種拼貼的文法。
作者:達西・史坦克
網址:http://adaweb.walkerart.org/project/blindspot/
資料來源:鄭月秀螢幕畫面擷取

註21:Landow, G.P., Hypertext 2.0. Rev., amplified ed. 1997, Baltimore: Johns Hopkins University Press.

¿qué relación hay entre el zen y la necesidad ?

〈球體〉運用文本自身豐富的隱喻涵義，讓讀者創造出一個結合視覺效果的拼貼式非線性敘述作品。或許是聖地亞哥‧烏爾提茲出身數學家背景的關係影響，讓他的作品總是有那麼一點科學和方程式的意味在裡頭，很有資訊藝術（information art）的寓意。

作者：聖地亞哥‧烏爾提茲

網址：http://moebio. com/spheres/

資料來源：聖地亞哥‧烏爾提茲提供

〈球體〉（Spheres）探討的就是一種新的文字遊戲，一種可能性的對話。聖地亞哥‧烏爾提茲以122個單字為基本元素，允許讀者運用滑鼠托拉並連結任何兩個單字，並在彈跳出的對話框內加入個人對於這兩個單字之間關聯性的看法，當參與的人越來越多時，單字與單字間的連線就越趨向完整。經過精密計算，122個單字共會產生7381條連線，而每條連線中又可能出現數則使用者回應的語句，如此一來，原本毫無關聯的122個單字，在經過使用者的參與之後，文本之間產生了某種敘述性的故事。但又因這些文句都只是片段的組合，每一位讀者所接收到的訊息更是因人而異，於是閱讀的過程在自然中形成了一種跳躍式的節奏，猶如新詩的旋律隱含著後現代文學撲朔迷離的拼湊美學，也實現了後結構主義所堅持的概念：一個文本之外中立全知的觀點是不可能存在的，所以了解作品與自身的連接感受是比較恰當的文本

使用者透過個人對於
文本的感知，將兩個
原本獨立的文本連接
並附上解釋，進而建
立起某種程度上的關
連性。
作者：聖地亞哥・烏
爾提茲
網址：http://moebio.
com/spheres/
資料來源：鄭月秀螢
幕畫面擷取

閱讀方式，因為自我感知在閱讀過程中扮演了重要的角色，那就是意義的闡
明【註22】。

C.網路行動藝術（online Performance art）

　　緣起於 20 世紀 60 年代的行為藝術意指在特定時間和地點，由個人或團
體對公眾所進行的一種開放表演。由於深受達達主義及偶發藝術影響，行為
藝術標榜的既是偶然和隨興而做的行為創作，一種前衛派的表現，一個事件
的創造。根據維基百科的定義：時間、空間、行為藝術者的身體，以及與觀
眾的互動交流是行為藝術的四項基本條件，除此之外，沒有任何其他限制行
為藝術的定義【註23】。只是當行為藝術碰上網路媒體時，這四項看似簡單的
基本元素卻各自起了複雜的變化。首先是時間元素，網路的世界裡除了電腦

註 22：Wikipedia. post structuralism [cited; Available from: http://en.wikipedia.org/wiki/Poststructuralism
註 23：Wikipedia. Performance art. [cited; Available from: http://en.wikipedia.org/wiki/Performance_art.

介面的時鐘設定之外，並沒有一個中央標準時間的存在，例如一件作品的線上展出，從開始到結束其實僅只是將連結的路徑從最新頁面換到庫存頁面而已，時間在網頁裡扮演的只是一個虛擬的設定。空間在網路的概念裏是零距離的，或者該說其唯一的距離就是電腦到電源的連線長度，在網路的世界裡，畫廊可以是在使用者自家的陽台，也可以是在世界高樓的 101 ，空間的格局成了使用者自訂的喜好場所。至於行為藝術者身體的表演及觀眾參與的接觸則是難以定義的元素，由於互動是與電腦溝通的基本路徑，行為藝術者和觀賞者都必須經由與電腦的互動而間接的讓兩者產生關連性的連線。總體來看，當網路碰上行為藝術時，藝術家本身對於兩者的遊戲規則必須拿捏適宜，才能真正善用網路媒體到淋漓盡致。

出生於美國肯他基州的教授傑克・褒曼（Jack Bowman），同時也是行為藝術家、詩人、作家及表演家，基於他個人對行為藝術的研究和喜愛，於 90 年時定義出了獨到的十項行為藝術準則，其中有幾項值得提出來與網路媒體相互探討。他說「行為藝術通常都是即時的，所謂的即時通常指的就是當下」，不過網路的即時卻是使用者對著程式系統的即時，而非電腦終端的使用者，所以「即時」在網路裏的定義與人類空間裡的定義是有差距的。他說「基於小群觀眾的特色，行為藝術的表演通常可以概括味覺、嗅覺及聲音的表現，但卻無法藉力電子媒體的幫助[註24]」，網路讓原本小眾的市場剎那間成了千萬人觀看的表演，但網路也讓原本可以輕鬆存在的味覺和嗅覺成了目前科技遙不可及的障礙。於是乎，當我們論及網路媒體的特色時，傑克・褒曼的這幾個定義或許值得重新被討論。

居住澳洲雪梨的芭芭拉・坎貝爾（Barbara Campbell）是一位行為藝術家，1982 年起她便致力行為藝術與媒體之間的探討，例如結合攝影機或是相機創作等。〈一千零一夜表演〉(1001 nights cast http://1001.net.au/) 是她最近一件結合網路媒體的線上行為藝術創作，可說完全顛覆了傑克・褒曼認為電子媒體無法應用在行為藝術的看法，因為芭芭拉・坎貝爾所運用的就是最新的網路媒體及網路攝影機的科技。

〈一千零一夜表演〉是一件連續創作的網路行為藝術，自 2005 年 6 月開始芭芭拉・坎貝爾每日閱讀澳洲新南威爾斯的地方報紙，並從中發覺一個重要

字串，再以淡彩重新繪製這個字串，接著上傳到〈一千零一夜表演〉網站，讓世界各地的網友觀看並從中尋找靈感，然後將他們的故事回傳到這個網站上。黃昏時，芭芭拉‧坎貝爾會從網友回覆的故事中找尋當天行為創作的靈感，並在日落前透過網路攝影機進行約二分鐘的即興表演。根據芭芭拉‧坎貝爾的說法，這個行為藝術的創意源自阿拉伯神話故事一千零一夜的啟發，不同的是，網友們的親身故事才是構成〈一千零一夜表演〉的主要元素；而相同的是這個網路行為藝術的創作將會持續一千零一天，表演一千零一個故事。由於線上即時的視訊轉播，沒有NG也沒有重新看過的可能性，如同傑克‧褒曼說的：行動是「真實」的，沒有任何東西可以記錄「真實」，沒有任何話語可以描述「真實」，只有「行動」是「真實」的[註24]。

傳統的行為藝術範圍涵蓋了身體藝術、福魯薩克斯藝術、偶發藝術及行動詩等類別，但是轉以網路為平台媒介後，這些藝術形式會如何轉化呢？最適合回答這個問題的人應該非阿肯居‧康斯坦提（Arcangel Constantini）莫屬了。

阿肯居‧康斯坦提是以網路媒體為創作的藝術家，自2000年開始，他不斷探討網路競賽的藝術價值，更於2002年首度大型策劃一場〈Infomera〉網路競賽的行為藝術表演。這個專案的創意源起於創造一件如曇花一現、稍縱即逝的網路線上作品，「Infomera」由兩個西班牙語的單字「informacion」（英文information：資訊）及「efimera」（英文ephemeral：短暫的）所組成，大略可以解釋為資訊的短暫呈現。這是一個線上競賽的行動，共有十四位網路藝術家兩兩成隊，兵分七組參與這個網路廝殺的競賽表演。每場競賽為時120分鐘，在這段時間內，兩位藝術家可運用影像、聲音、Java程式、動畫或是超文本等網頁構成元件，互相砍殺彼此的網站內容，每一分鐘網路就會進行一次畫面更新，而全球各地的觀眾則可以透過連線，即時收看這個事件的進展。阿肯居‧康斯坦提為了增加觀眾的參與網路程度，更允許使用者進站註冊後，可以對參賽者丟蕃茄以示噓聲，更在比賽最後參與裁決判斷。〈Infomera〉自2002年7月30進行第一場比賽，共分七場，每週一次，終場落在9月11日，是為悼念美國911恐怖攻擊週年紀念。

註24：Bowman, J. PERFORMANCE ART. 1990 [cited; Available from: http://www.bright.net/~dapoets/performa.htm.

◢
（左圖）
網路廝殺與真實槍戰
最大的不同在於：槍
戰是一種對人、對環
境的迫害，而網路廝
殺則是一種視覺性的
拆建動作，可以視為
一種藝術的重組創
作。
作者：阿肯居・康斯
坦提
網址：http://www.
museotamayo.org/
infomera/
資料來源：鄭月秀螢
幕畫面擷取

◢
（右圖）
觀眾的參與是這件網
路行為藝術的精髓，
經由觀眾投票結果進
而選出獲勝者，是誘
惑和激勵觀眾參與創
作的主要動力。又因
為競賽的遊戲性質濃
烈，明顯淡化了觀眾
對純粹藝術的恐懼
感，談遊戲確實比暢
談純藝術要自在許
多。
作者：阿肯居・康斯
坦提
網址：http://www.
museotamayo.org/
infomera/
資料來源：鄭月秀螢
幕畫面擷取

雷同的概念，2004年夏天阿肯居・康斯坦提邀請另一位網路藝術家安東尼奧・曼德里（Antonio Mendoza）參與競賽，不同的是這次除了虛擬的網路視覺廝殺之外，更將實體的戰場搬到墨西哥，同步在實體空間以及網路空間裡進行。這個實體戰場的佈置完全仿造拳擊比賽現場，方形場內的兩台筆記型電腦則是藝術家們的戰鬥武器。阿肯居・康斯坦提為了讓觀眾體驗「瞬間」的意義，並實現行為藝術表演的獨一性，以及資訊短暫呈現的概念，當現實空間的競賽結束之後，這些在網路上廝殺的視覺戰場也隨著藝術家

們離開了戰場，除了螢幕快照的紀念品之外，無從在網路領域裡找到這個事件的真實蹤跡，如同傑克・褒曼的概念：行為藝術是一種史無前例的作品[註24]。

　　從阿肯居・康斯坦提的創作表現裡，我們可以理解到克麗絲提安娜・保羅（Christiane Paul）所提出的理念，他說：新媒體藝術就如同表演藝術，當藝術作品被轉換成一種仰賴於時間串流的資訊和涉及觀眾參與者的形式時，一種表演藝術的走向已悄然產生[註25]。馬克・納丕爾（Mark Napier）認為新媒體藝術的定義應雷同表演藝術，因為基本上軟體就是一種透過機器的表演[註25]，正如他所言，不論是阿肯居・康斯坦的線上競賽，或是大衛・包喬（David Bouchard）

阿肯居・康斯坦提網站上
的廝殺站場。
作者：阿肯居・康斯坦提
網址：http://www.
museotamayo.org/infomera/
資料來源：鄭月秀螢幕畫
面擷取

作者：阿肯居・康斯坦提
網址：http://www.
museotamayo.org/infomera/
資料來源：鄭月秀螢幕畫
面擷取

的〈自動消像〉（Auto Portrait），或甚至是班・芙拉（Ben Fry）的〈蔓
延〉（Tendril）等，不也都是一種程式語言的行為表演嗎？

D.資料性美學（Data Visualization/Information Art）

　　資料性美學的淵源可以溯及電子藝術或電腦藝術的發展，更嚴格的說應
該是科學發展所衍生出的另一種藝術形式。資料性美學的構成來自大量的資
料素材，將原本複雜繁瑣的各式資料種類，透過科學與數學的邏輯整理，以

註25：Morris, S. （2001） MUSEUMS & NEW MEDIA ART-A research report commissioned by The
　　　Rockefeller Foundation.

視覺化的圖像來表示數據的內容結構。網路藝術的資料性美學探討一種由網路資料所建構的主觀經驗，以抽象和反射的視覺形式來表現[註26]，大體看來，資料性美學的作品通常帶有歐普藝術（op art）的構成元素，以一種精心計算的形象和明亮的對比色彩做成的搭配。就造型面來看，資訊性美學與歐普藝術兩者，都是純粹以視覺刺激和感受來顛覆傳統感性與理性的審美觀點。盛行於60年代的歐普藝術，強調以非具像的創作去營造一種錯覺的空間，運用嚴謹的科學設計手法去刺激視覺神經，進而產生一種有系統可循的藝術創作。90年代起，電腦科技大肆革新，讓人們的生活習慣起了狂風駭浪的變化，數位化成了現代社會的代名詞，而資訊也成了現代人揮之不去的影子。從實體世界的眼光來看，電腦裡的資訊不具重量也不具形象，法國哲學家琴－法蘭克・李歐塔（Jean-Francois Lyotard）形容這是「無形物」（Immaterial），他說：這傳遞一個在所有領域都已實現的想法：現在物質（material）已經無法再被視為是一種物件（object）而已，而它卻是可與主題（subject）互相抗衡的[註13]。而所謂的資訊美學，便是探討如何將這些「無形物」透過精密神準的科學將其視覺化，以優美的科學線條宣告另一種藝術新美學，實現了保羅・布朗（Paul Brown）所提的理論：科學將引生出另一種名為藝術的新科學[註27]，筆者視她為後結構主義下的新歐普美學。

資訊美學在網路藝術的創作範疇裡，有很大一部分探討的是網路裡龐大的訊息流量，例如使用者在螢幕上移動的軌跡，或是超連結到其他網站的瀏覽線索等，將原本隱形的移動軌跡以視覺形象來呈現，進而傳達資訊性的美學藝術，這正是這一章節我們要介紹的重點：追蹤並集結網路使用者的行為軌跡，再以地圖化（Mapping）的視覺圖騰來表現這偌大的訊息資料，大衛・包喬（David Bouchard）所製作的〈蜘蛛〉（Spider）就是個有趣的範例。這一件由Java語言所撰寫完成的小程式，允許使用者輸入一個網址，接著這個小軟體便開始將該網址裡所運用到的超連結文字擷取到〈蜘蛛〉的網站畫面裡，將網路超連結所運用到的文字數量有趣的視覺化，探討錯綜複雜的

註26：Greene, R., Internet art. 2004, London: Thames & Hudson.
註27：Wilson, S., Information arts : intersections of art, science, and technology. 2002, Cambridge, Mass. ; London: MIT.

超連結軌跡。由於每個超連結的文字都會再連接到另一個新的頁面，如此無窮無盡的超連結系統就是構成〈蜘蛛〉的資料來源，最有趣的是其視覺創意的設計效果，顧名思義，蜘蛛就是這些連接的資料視覺化後的造型，使用者可以任意拖拉畫面上由貝茲曲線所構成的蜘蛛，而其八支長腳所拖拉的就是該網站裡最熱門的八個超連結文字。

任教於美國加州大學的瑞典藝術家麗莎‧賈伯特（Lisa Jevbratt），是早期將資料性美學運用在網路媒體上的前輩，其最具代表的作品是1999-2001年發表的〈1:1〉。透過「Crawlers」這套軟體的運用，麗莎‧賈伯特將使用者的電腦IP蒐集為資料來源，並將這些資料畫分成五個不同主題介面的視覺化效果，分別是「遷徙」（Migration）、「等級」（Hierarchical）、「全部」（Every）、「隨機」（Random）及「短程」（Excursion），透過這些資料和視覺化的圖騰，麗莎‧賈伯特探討的是進入網路瀏覽時所涉及的資料流量，是一個很有詩意的視覺美學創作。

2006年麗莎‧賈伯特受瑞典公共藝術委員會（SKR）委託創作了〈聲音〉（The Voice），該計畫長達三年（2006-2009），以瑞典公共藝術委員網站

冷靜和理性所構成的電腦線條，是資料美學慣用的手法，畫面本身並不攜帶傳統美學的暗寓成分，取而代之的是一種視覺刺激的直接了當，與歐普藝術科學線條的觀念有異曲同工之妙。〈蜘蛛〉允許使用者任意拖拉畫面裡的蜘蛛造型，很有遊戲性質的效果，加強了這件作品的柔性質感，也破除了「資訊」等於「格式」的鋼冷印象。

作者：大衛‧包喬
網址：http://www.deadpixel.ca/
資料來源：鄭月秀螢幕畫面擷取

〈1:1〉搜集網路裡所有存在的網址，當網路世界裡任何使用者進入任何一個網站時，〈1:1〉便將該使用者的IP位置紀錄下來。不難想見這其中的資料量有多龐大，不過經過麗莎·賈伯特巧妙的將這些數據資料視覺化之後，剩下來的僅只是如水墨畫般的詩意符號而已，難怪這一件作品會成為資料性美學的最佳代表作。
作者：麗莎·賈伯特
網址：http://jevbratt.com/projects.html
資料來源：麗莎·賈伯特提供

（右頁上圖）
〈聲音〉畫面上文字和色塊大小都對應著 SKR 站內每一頁面受歡迎的程度
作者：麗莎·賈伯特
網址：http://jevbratt.com/projects.html
資料來源：麗莎·賈伯特提供

（右頁下圖）
〈The Voice〉畫面上的色塊和文字除了展示該字在站內所運用和被閱讀的次數之外，也允許使用者直接在這個畫面上點選該字，連結到相對應的網路頁面，感覺滿像是一個抽象化的互動選單。
作者：Lisa Jevbratt
網址：http://jevbratt.com/projects.html
資料來源：麗莎·賈伯特提供

〈聲音〉運用SKR站內搜尋引擎所得的關鍵字為資料庫的構成元素,將使用者在該站內所遺留的搜尋軌跡,視覺化後所產生的圖騰。
作者:麗莎.賈伯特
網址:http://jevbratt.com/projects.html
資料來源:麗莎.賈伯特提供

SKR(www.statenskonstrad.se)為資料蒐集來源,當使用者運用該站內的搜尋引擎進行搜尋的同時,〈聲音〉記錄了經由搜尋引擎而被使用者成功連接的頁面資料,包含該頁面被連結的時間及被閱讀的總次數。〈聲音〉將蒐集到的資料,在該站內以視覺的方式來呈現這些閱讀的紀錄,其中以文字大小來表示被搜尋次數的多寡,以色彩和框線表示被閱讀的次數,最近和最久一次被搜尋的字串則分別排列在螢幕的左上方和右下角。〈聲音〉探討的是人們在公共空間裡所留下來的行動軌跡,透過網路搜尋,集結了大眾所遺留下來的「詢問」(quest)線索,形成一種集體共識、集體身份、集體大眾的聲音。

艾倫.席格(Aaron Siegel)創作的〈視覺根莖網〉(Visual Rhizome)探討的也是一種由網路使用者留下來的軌跡所構成的資料性美學。由於根莖網儲存許多新媒體藝術的作品、藝術家檔案、論壇及文章資料等,是一個龐大的新媒體藝術資料庫,〈視覺根莖網〉便是運用根莖網這個現成且持續變化的資料檔案,嘗試將資料庫裡的藝術作品根據藝術家本身所設定的關鍵字,以及藝術類型等方式,將存放於根莖網站的作品以視覺化的方式重新呈現。透過〈視覺根莖網〉畫面的呈現,使用者得以重新探討資料之間的新存在關係,猶如弗.馬諾

〈視覺根莖網〉轉化了訊息認知的角色，取而代之的是以一種節奏性的美學來結構這密密麻麻的資料訊息，傳達一種新媒體藝術所獨有的資料性美學。
作者：艾倫‧席格
網址：http://switch.sjsu.edu/mambo/switch22/visual_rhizome.html
資料來源：鄭月秀螢幕畫面擷取

點擊〈視覺根莖網〉頁面裡的小圓點，可以直接開啟相對應的根莖網站頁面。
作者：艾倫‧席格
網址：http://switch.sjsu.edu/mambo/switch22/visual_rhizome.html
資料來源：鄭月秀螢幕畫面擷取

維奇（Lev Manovich）所說：資料不是只屬於知識和認知的一邊，如果這些社會數據川流不息的移入我們的血液和腦袋裡，或許資料性美學最後將同樣的學習如何思考情感性的資料[註28]。

地圖性的資料美學興盛自資訊化的現代產業，為的是呈現錯綜複雜中的脈絡，將原本隱藏或看不見的軌跡，透過地圖性的手法呈現出一種可見的資料性美學。如同致力於圖學研究的學者J.B.哈利（J.B.Harley）所提的「地圖是這個世界的社會結構顯像」他說：「有別於提出一面簡單的、非真即假的自然鏡相，地圖就像其他文件一樣，以權力關係和文化實踐、偏好和優位關係，重新描述了這個世界。[註29]」倘若我們以結構主義的角度來賞析資料性美學的動人之處，應該就是所謂的數大便是美及亂中有序的哲學道理吧！

E.遊戲性藝術（Game Art）

在藝術概論學說裡，曾探討到藝術起源裡的遊戲說，認為藝術的緣起是因為人們在遊戲過程中所產生的一種藝術創造行為，例如在塗鴉中產生了繪畫的創造，在跳格子遊戲裡產生了舞蹈的步伐，在無意識的聲音抖動中譜成了音樂的章節。但是，這些原始潛藏的創造力，在人類文明發展的過程中逐漸被淡忘，或者該說是被傳統美學教育所遺忘的本質，一種被隱藏的遊戲天性。在60年代前後的一連串藝術運動裡，我們重新看見了藝術的遊戲性質，一種輕鬆有趣的藝術創造重新走入了大眾群體，藝術不再那麼高不可攀。藝術的遊玩概念，除了突顯在內在精神與呈現邏輯的現象外，嬉戲的性質也代表著所處的時代反思，在社會極度繁榮之下，促使本來隱藏在文化中的危機和矛盾充分的顯現出來[註30]。

隨著科技的進化，遊戲成了另一種創意，甚至成了另一種新媒體術之下的美學文化，弗·馬諾維奇在《新媒體語言》（The Language of New Media）一書中已經將電玩遊戲列入新媒體藝術的探討議題；而奧地利林茲電子藝術

註28：Manovich, L. （2001） Post- media Aesthetics. Lev Manovich - global:digital:design:media:software: experience 12

註29：Abrams, j. and P. Hall, Else/where : mapping new cartographies of networks and territories. 2006, Minneapolis, MN: University of Minnesota Design Institute.

註30：Chen, y.x.陳., Art relaxed in Art book. 2004.

drawn-out and now dim night, between one sip of maté and
he next, and told it to Santiago Dabove, from whom I heard
t. Years later, in Turdera, where the story had taken place, I
heard it again. The second and more elaborate version closely
followed the one Santiago told, with the usual minor varia-
ions and discrepancies. I set down the story now because I
see in it, if I'm not mistaken, a brief and tragic mirror of the
character of those hard-bitten men living on the edge of Bue-
nos Aires before the turn of the century. I hope to do this in
a straightforward way, but I see in advance that I shall give in
o the writer's temptation of emphasizing or adding certain
details.

People say **and** (but this is unlikely) that the story was first told
by Eduardo, the younger of the Nelsons, at the wake of his
elder brother Cristián, who his sleep sometime back in
he nineties out in the Morón. The fact is that
omeone got it from s during the course of that
drawn-out and now d een one sip of maté and
he next, and told it to ove, from whom I heard
t. Years later, in Turde e story had taken place, I
heard it again. The secon re elaborate version closely

中心也曾在２００１年提出將電玩視為藝術創作的形式討論。遊戲結合藝
術的熱潮就在一片是是非非的聲浪中悄然誕生，當然也吹進了網路藝術
的創作領地。

　　安妮瑪麗・史奇尼樂（Anne-Marie Schleiner）這位來自美國的藝術
家／作家／策展人，在１９９９年策劃一個以遊戲創作為主題的展出，期間
她在接受一間雜誌社的電子郵件訪談時，提到了對於遊戲的藝術性看
法，她說：身為一個策展人，我的興趣專注於一種文化駭客的理念，以
及滲透在常規藝術欣賞者邊緣的關鍵議題，一種可以自行與大眾結合的
藝術，例如大眾性的遊戲。從電腦代碼裡，藝術找到了機會並且闖進了

〈入侵者〉以遊戲的互動方
式，設計許多不同任務的
挑戰關卡，使用者必須過
關斬將才能從遊戲中了解
故事的發展。圖中顯示的
關卡與接球遊戲的概念相
同，使用者必須迅速移動
滑鼠去接住不斷從畫面上
方掉落的文字，每接住一
個單字，旁白聲音就會敘
述故事的發展，以及要求
使用者執行下一個動作的
口號。
作者：納特莉・布欽
網址：http://www.calarts.
edu/~bookchin/intruder/
資料來源：鄭月秀螢幕畫
面擷取

〈入侵者〉取材自阿根廷作家喬治‧路易斯‧博格斯（Jorge Luis Borges）所寫的故事，畫面中則是描述兩兄弟愛上同一個女人，在射擊戰中，兩人努力爭奪心愛女子站到自己身旁的遊戲情結。
作者：納特莉‧布欽
網址：http://www.calarts.edu/~bookchin/intruder/
資料來源：鄭月秀螢幕畫面擷取

〈入侵者〉遊戲裡的另一項挑戰關卡，使用者必須擊中在空中飛行的不明物體，才可得知下一個遊戲的口令動作。
作者：納特莉‧布欽
網址：http://www.calarts.edu/~bookchin/intruder/
資料來源：鄭月秀螢幕畫面擷取

完全不同於自己屬性的系統裡【註31】。不管是網路策略或是純粹的網路藝術，好玩與互動效果是必備的條件，然而真正的創作動機與成熟的策略理念，或許是才是真正的重要法寶【註32】。

　　納特莉・布欽（Natalie Bookchin）的〈入侵者〉（The Intruder）就是一件以遊戲為創意走向的網路藝術創作範例，也是許多探討遊戲性藝術時都會提到的代表作之一。納特莉・布欽以敘述性的故事為架構，運用簡單的遊戲手法，例如射擊、乒乓擊球、追蹤等方法與使用者產生遊戲性的互動，當使用者成功完成一項動作（射擊或接球）時，敘述故事情節的旁白會給使用者下一個動作的命令，使用者為了得以了解故事的完整性，便會努力達成遊戲中的規則和要求。這件作品的過程中不僅隱含著遊戲的特質和歷史，更大一部分探討的是實體世界裡的暗號口令關係。

　　〈集會交換〉（agoraXchang）是納特莉・布欽最近一件由泰德美術館所委任創作的網路作品，同樣是以遊戲創意為藝術創作的本質，不同的是這個計畫比較像一個想法的醞釀。首先〈集會交換〉邀請使用者將自己認為較好的遊戲概念以維基共同編輯的方式回饋給該站，其中包含遊戲介面的視覺建議，規則建議或是使用者經驗等許多與遊戲設計相關的話題。這個計畫創自2004年，目前仍然開放給大眾編輯，而計畫最終目標則是希望設計出一個由全民共同策劃編輯的遊戲故事腳本，並將該腳本製成多人連線的網路電玩遊戲。其實這個計畫的進行方式比較像是網路社群的型態，這與現階段網路電玩的社群組織模式相仿，唯一不同的是：一個是在成品前的參與，一個則是在成品之後的加入。

　　由傑生・柯拉西（Jason Corace）及維奇・芳（Vicky Fang）創作的〈都市之蛇〉（Citysnake），榮獲2005-2006年根莖網贊助的網路藝術專案，該計畫以遊戲為創意開發，經由網路的連線並結合紐約布魯克林和曼哈頓兩個實體城市所進行的競賽遊戲，結合了不同性質的兩處公共空間：虛擬的網

註31：Anne-Marie Schleiner. e-mail interview discussing artists and the computer game industry by Jim McClellan. 1999 [cited; Available from: http://www.opensorcery.net/jiminterview.html.
註32：陳永賢,智謀的模擬國界,藝術家雜誌. 2002.

⇒ **ENTRANCE**

⇒ **THEATER**

⇒ **FOUNDATIONS**

⇒ **GAME DESIGN ROOM**

GAME DESIGN ROOM

PHASE I.1 In phase 1 users contributed individual ideas in reply to questions that would have to be answered to design any digital game. Phase 1 is the "brainstorming" phase of the game design. Contributions are still invited. Just open a section below and submit your ideas.

In the present phase I.1 (launched November 9, 2005) users may select a section below, e.g., "Object of the Game," print out all the replies, and condense the discussions there into Yes/No or multiple choice questions that can be voted on in PhaseII. It's up to you how to phrase these questions. For example, for "Object of the Game" suggestions include earning money, having multiple lives, playing the game as long as possible, becoming a political leader. These and other options would be formatted into a multiple-choice question on which participants can vote.

Contribute suggestions for a section's questions on your own or with a group. Also, feel free to contribute to existing pages. This is an ideal class or group project.

Below are the instructions users rely on to contribute their design ideas in Phase I
FROM PHASE 1: The Game Design Room is a collaborative space for developing the game design for a massive, multiplayer online game world simulating an alternative to the present global order. Responses can be text or image. The only constraint is that your proposals must be consistent with the four Decrees.

⋙ **1 Game Context**

⋙ **2 Game Rules**

⋙ **3 Player and State Representation**

⋙ **4 User Experience**

⇒ **RELATED FORUMS**

⇒ **CREDITS**

⇒ **LINKS**

〈集會交換〉允許會員可以將自己對遊戲的看法發表在站內論壇，是一個以網路意見交換討論的社群中心，最終目的是設計出一套多人連線的網路遊戲作品。
作者：納特莉・布欽、賈桂琳・史蒂文生（Jacqueline Stevens）
網址：http://www.agoraxchange.net/
資料來源：鄭月秀螢幕畫面擷取

agoraXchange

ENTRANCE

News

Welcome.

agoraXchange is an online community for designing a massive multi-player global politics game challenging the violence and inequality of our present political system. Phase I was launched as a commission for the Tate Online on 15 March 2004 and now contains a database of ideas for the rules, game environment, and site look-and-feel.

How you can participate in Phase I.1:
1) Turn the results of Phase I "brainstorming" contributions into multiple choice or yes/no questions. More on phase I.1.
2) Translate agoraXchange.

To learn more: FAQ, Decrees, Backstory, Manifesto, Game Design Room.
Contact Info: info at agoraxchange.net

LATEST NEWS

jstevens
Welcome KCET CA Stories Readers
In the Fall, 2006 agoraxchange joins three other southern California digital game projects featured in CA Stories, the online magazine about arts and culture for the public broadcast station KCET, edited by Juan Devis.

In Phase I we are asking visitors to share their ideas for a new global politics game. Just read the Decrees and Manifesto in the Entrance, then go straight to the Game Design Room and contribute your suggestions.

Visitors from KCET can ask the game developer and producers of KCET's CA Stories specific questions in the specially created KCET Forum.
KCET FORUM.

August 16, 2006, 8:22 am

Pozdravljamo, Boa Vinda, Bienvenue

2006: Next Step, Phase I.1

Manifesto

FAQ

Decrees

Timeline

Document for Translation

THEATER

FOUNDATIONS

GAME DESIGN ROOM

RELATED FORUMS

CREDITS

LINKS

TATE *Commissioned by Tate Online, through funding from the Daniel Langlois Foundation for Art, Science and Technology. This work is licensed under a Creative Commons License.*

參與者在〈集會交換〉中寫下自己對於遊戲介面設計的看法和建議
作者：納特莉‧布欽、賈桂琳‧史蒂文生
網址：http://www.agoraxchange.net/
資料來源：鄭月秀螢幕畫面擷取

路實境和實體的城市。參與遊戲的人可以選擇由網路進入遊戲戰場或是親臨布魯克林和曼哈頓，一般大眾則可以透過手機或網路進行決策參與，決定現場遊戲選手的移動方向，這個遊戲最有趣的是：顛覆了傳統遊戲以現實操控虛擬的模式，採用虛擬網路來遙控現實的遊戲規則，讓居住於這兩個城市的人都成了遊戲裡的角色。

同樣獲得2004-2005年根莖網站贊助的〈競賽〉（Agonistics）運用的也是一種遊戲的手法，讓使用者無形中成了遊戲介面裡的角色。這件由華倫‧賽克（Warren Sack）所創作的網路作品，探討的是網路公共空間和公共論壇的議題，該作品以根莖網站裡的電子郵件論壇系統為架構，當使用者以電子郵件參與論壇發表時，使用者的代號及所發表的主題便會分別出現在〈競賽〉頁面的兩邊。使用者每發表一篇便會獲得一個點數作為獎勵，獲得最多點數的人，其代號圖騰則會被系統自動放置在畫面中央，成為遊戲當下的主角。〈競賽〉圖中所運用的圖像代號都是中古世紀的雕像，以政治理論的隱喻來表現民主論壇如同遊戲與競賽一般有獎有賞。記分嘉獎都是遊戲善用的手法，在這個專案裡華倫‧賽克操作的就是遊戲中「必勝」的心裡，如果參賽者希望分數居冠，那就得不斷的加入電子郵件論壇、不斷為根莖網資料庫貢獻，而代表自己的圖騰就會長居在遊戲的核心。

在當代藝術社群認知裡，早已悄悄的將藝術和創作的風格移往歡愉和遊戲性的創作[註33]，尤其在新媒體藝術的年代裡更是表現良好。以前藝術家害怕自己的作品被加上「遊戲性」的字樣，但現在我們卻可以大聲回答：遊戲性的藝術是另一種新媒體藝術的美學賞析。如同弗‧馬諾維奇以《毀滅戰士》（Doom）和《迷霧之島》（Myst）這兩個遊戲為例所提的看法，認為遊戲將人們帶回到原始的童話傳說裡[註34]，與這個繁雜的現實世界相比，童話和傳說確實更引人入勝。藝術創作的最終目的，為的不就是灌溉給人們一種精神上的糧食，而遊戲性的藝術是否正吻合高科技之後的現代人呢？如同安妮瑪麗‧史奇尼樂在訪談中被問到，如何看待藝術家在創作中加入電玩遊戲

註33：Cornwell, R., Artists and interactivity: Fun or funambulist?, in Serious Games. 1996, Barbican Art Gallery/Tyne and Wear Museums.: London.

註34：Manovich, L., The language of new media. 2000, Cambridge, Mass. ; London: MIT Press. xxxix, 354 p.

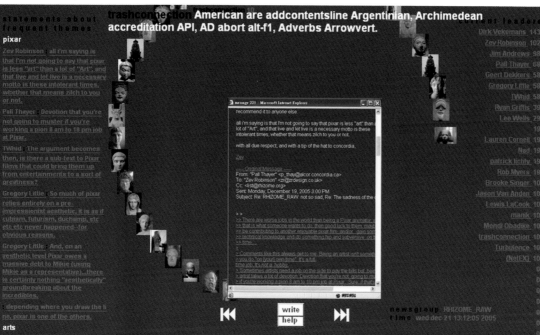

的看法時，她認為：藝術家可以批判性的或甚至是將各種不同議題的探討帶入電腦遊戲模式中，例如年齡和性別等議題。藝術家擅長用融合的方式處理文化方面的藝品，且對深植於美學下之文化信念有敏銳的認知[註31]。

記得筆者在念復興美工時一位老師常提起的理念：藝術的創作是由簡入繁，然後再由繁入簡，而最後這個簡就不簡單了。或許遊戲性的藝術將會返歸到最原始的藝術創作，而不同的則是現代藝術運用高科技的工具，產生高刺激的視覺反應，遊戲的概念看似簡單，但文化的涵義卻是不簡單了。

F.網路集體創作（collaborative creation of network）

隨著web2.0的時代來臨，共享和共創成了網路資源的發展模式，共同創造成了21世紀重要的議程[註35]，使用者與網路應用的關係從原先的發布轉變成參與，從單向的個人網頁轉變成雙向回饋的部落格，從原本的線上大英百科轉換成為全民共編的維基百科全書，Web2.0成為集體智慧、集體貢獻的代名詞。在Web2.0的時代裡，強調的是去中心化、集體創造、可重混性及突現式系統等使用者體驗屬性的發展[註36]，使用者的角色被放置在核心的位置了。Web2.0的概念似乎可以完美應用在羅蘭‧巴特所提的宜寫文本（Writerly text），以及作者已死的論點上。所謂宜寫文本即是擁有去中心的文本性和互文性，讀者／觀者在閱讀／欣賞作品的同時，得以將自身的想法加入作品中，例如共編或是共創的開放式文本。作者已死的論點強調作者在作品完成之後便不存在於作品之中，作品本身及觀者之間的微妙互動才是真正探討的重點。在這兩個論點當中，觀者／使用者都成了主導作品的推手，是後現代主義及後結構主義所提倡的運動核心，也是我們欣賞集體創作美學的尋根參考。

根據筆者所進行的網路集體創作網站研究，歸納出以下四個網路集體創作的重要特性：參與的遊戲性、作品形式的成長變化性、藝術的動詞性以及作者權的移轉性。

註35：Inge, M.T., Theories and Methodologies　Collaboration and Concepts of Authorship. PMLA, 2001. 116（No. 3.): p. 623-630.

註36：林希展, 2006 Web 100 全球最火紅網路獲利模式, in 數位時代雙週. 2006

註37：葉謹睿, Art in the Digital Age. 2003, Taipei: Art & collection. 139.

（1）參與的遊戲性：網站的重要元素是吸引使用者的參與

作品與使用者之間的互動是網路藝術的重要元素，一件作品的完整探索除了創作者所預設的路徑之外，更必須有使用者的完整參與。講求互動的網路作品，需要花費使用者一定的時間才能完成作品的瀏覽操作。很不幸的，一般人對藝術的耐心有限，根據美國《哈波特雜誌》（HARPER'S BAZAAR）調查，每個參觀展覽的人，平均只在一件作品前停留五秒到三分鐘[註37]，於是如何吸引使用者參與網路藝術作品的互動，儼然成了創作者首要的考量。筆者從眾多的網路集體創作範例中觀察到一個有趣的現象，那就是許多的作品都隱含著遊戲因子在其中，似乎希望透過遊戲的誘因來提高使用者的參與。傳統美學教育裡，我們學習如何欣賞一幅畫、如何看待雕塑品或是聆聽曲子，這些關於美的欣賞教育，人們成了被動的欣賞者。但是，在講求互動的網路藝術領域裡，欣賞者必須成為主動者，否則作品的賞析便無法前進。只是，如何讓被動的觀眾成為主動的參與者呢？我想這就是許多網路藝術存有遊戲成分的原因之一。被動的觀眾因為遊戲的誘惑，而自願成為藝術創作的參與者，在遊戲過程中，使用者不自覺的探索了作品所希望被解開的訊息，讓網路作品的表現得以完整呈現。

由Sulake 團體所創作的〈哈寶飯店〉（Habbo Hotel）是一個專為青少年設計的線上交誼網站，希望青少年透過它學習正當的社交。該站以遊戲概念為架構，打造了一座大型的世界連鎖飯店，自2001年開站至今已有十九間虛擬飯店，分別架設於美國、英國、澳洲、加拿大、丹麥、法國、義大利、中國、芬蘭、德國、挪威、西班牙、瑞典、荷蘭、瑞士、巴西、葡萄牙、新加坡、日本等地，號稱世界上最大的虛擬飯店。任何人只要完成簡單的線上註冊就可輕鬆入住，免費的會員制度是這個網站蓬勃的原因之一。飯店內提供各式各樣的虛擬交誼廳，例如lobby、撞球房、游泳池、咖啡廳、舞池、餐廳、遊戲間等，房客可以隨時進入任何一個活動場所與其他客人聊天，或加入其他人的撞球比賽、游泳活動甚至是飆舞競賽。在這間飯店裡房客可以匿名，也可以佯裝性別，甚至可以塑造另一個完美的自己，由於沒

有身分的驗證問題，當然也就沒有過去現實生活中的人格包袱，這個虛擬社會的特色是該站另一項成功的因素。

（2）作品形式的成長變化性：作品外形隨著使用者的參與貢獻而隨之變化

　　網路是一個簡單使用的媒體，經由網路為媒介的藝術創作，也讓觀眾能輕鬆進入作品本身，因此網路成了公共空間，而透過它所完成的藝術也成了一種開放性的公共藝術。根據維基百科的定義，所謂公共藝術即是展出於公共環境中的藝術創作，允許公眾參與或者觸摸作品本身。反觀網路藝術作品，互動的因子及觀眾的參與是網路藝術的基本元素，如果作品本身可以直接反應使用者對作品所做的互動貢獻，是否更可以完整公共藝術本身的使命呢？或者應該說是另一種完美的線上公共藝術呈現。

　　澳洲知名的媒體科技藝術家傑佛瑞・蕭（Jeffrey Shaw）提到：在這個機械主義裡的新數位科技時代，藝術本身成了實體的自我擬像，去物質化的數位結構包圍環繞著綜合虛實的空間，而我們可以精準無誤的進出這些空間。在這裡，觀賞者不再是沒有靈氣作品的消費者，相反的，觀賞者成了一個潛藏空間裡感官訊息的游移者和發現者，其具體化的美學來自於協調過程中的去物質性，以及故事腳本裡顯見的互動形式。從這個時間的面向來看，互動性作品的具體化結構，時時刻刻隨著觀賞者的互動行為而隨之變化[註14]。也就是說一件完整的集體創作品，在其藝術形態的表現上，必須隨著使用者的參與貢獻而隨之變化，藝術形態的外表不再由藝術家單人操控，而是由參與作品的貢獻者所建構。倘若以心理學的角度來探討網路集體創作的形態，將參與者為作品所留下的足跡直接反應在具體化的作品上，不但激勵了使用者再次造訪該作尋覓自己足跡之外，也提高了參與者對藝術貢獻的正面情緒，這不正是身為藝術作品最大的榮耀及藝術創作者最大的心願嗎？

　　由日本藝術家中村理惠子（Rieko Nakamura）和安齋利洋Toshihiro Anzai共同創作的網站〈連畫〉（Renga）運用的就是一種網路集體創作的藝術型態成長變化。「連-Ren」= Linked，而「畫-Ga」=images，顧名思義即是運用圖片的連結所構成的作品形態，有趣的是這些圖片的聯接都有一定的符號聯想在其中，例如太陽與月亮的聯想，或是光束與花瓣的聯想等。〈連畫〉透過使用者不同經驗背景的特性，允許參與者以個人認知的方式上傳圖片，

並指定到畫面上已存在的圖片連接，讓整個網站的圖騰猶如一株四處攀爬的藤蔓，不斷生長變化，沒有人能真正預測畫面最終的變化形態。

〈無字的對話〉（Dialogue with mo word）是連畫網站所推出的其中一個計畫，首先由藝術家先上傳一張圖片之後，參與者根據螢幕上圖片所得的靈感或聯想，上傳另一張可以呼應螢幕圖片的照片，而這兩張圖以及兩個上傳的作者之間各傳送著一種符號的對話模式，完整了這個沒有文字的對話。螢幕上的照片隨著使用者的上傳貢獻越堆越多，而圖片之間的關連性也讓作品的發

〈哈寶飯店〉交誼廳裡，使用者的互動項目有著多樣選擇，例如自身的造型、暱稱、問候方式、朋友紀錄或是揮手回應等動作。這些逼真細膩的動作讓人處在一種虛擬與真實的錯亂感覺中。〈哈寶飯店〉運用的是圖素（pixel）的視覺手法，加強了該站的遊戲特性，或正因如此，該飯店註冊的使用者已高達四百萬之多，且持續攀升中。
作者：Sulake 集團
網址：http://www.habbo.com/
資料來源：鄭月秀螢幕畫面擷取

展模式隨之變化，這正符合了網路集體
創作裡不斷成長變化的藝術形態。

由根莖網站創始人馬克‧崔波（Mark
Tribe）、艾力克斯‧賈羅威（Alex
Galloway）和馬丁‧威登伯格（Martin
Wattenberg）等三位網路藝術巨人所共創
的〈閃亮的夜空〉（Starry Night）是另一
個有趣的網路集體創作範例。這個網站連
結根莖網站的頁面，當使用者閱讀根莖網
站文字的同時，對應於〈閃亮的夜空〉的
小亮點就會增強一點微光，越多讀者閱讀
的文字其相對應的亮點就會越來越亮，形
成一個猶如萬點繁星所構成的夜空，不同
的是這些亮點都各自代表著每一個出現在
根莖網站裡的文字所被閱讀的次數。使用
者可以透過〈閃亮的夜空〉畫面裡的小星
星符號，直接連結進入根莖網，當參與
這件作品的人越來越多時，便可以明顯看
出哪些話題的點閱率較高。〈閃亮的夜
空〉的螢幕變化取決於根莖網站裡的閱讀
者，而這些因為不經意而留下足跡的使用
者卻是影響這個藝術形態變化的主要推
手，這就是集體創作最有趣的元素之一。
（3）藝術的動詞性：藝術的創造不再是帶
有神祕的色彩，取而代之的是一種經驗
的分享與對話，藝術便成了動詞。

由於科技的發展，藝術創作的形式
也越趨於多樣性的呈現，尤其是仰賴科
技為傳播平台的網路藝術。目前市面上

提供許多簡單操作的軟體，供使用者創造自己的影像圖片、動畫或個人網站，藉由這些傻瓜操作的程序卻能產生極為聰明的創作品，這就是當今科技對藝術領域最大的貢獻。

於此，藝術的創造不再是小眾社會的專利，而是人人可為的機會，外加網路天生所賦予的互動本質，藝術創作的定義成了一個值得玩味的話題，如同班·大衛（Ben Davis）所說：在某種意義上，在網路上尋找藝術，這件事本身就是一種網路上的藝術活動；網路上的藝術，並不是某種事物，而是一種情境；網路是一種可以提出不同美學概念的思想場域，在此場域中，不同的概念得以相互溝通[註38]。網路公共藝術家同時也是任教於明尼亞波里藝術與設計學院（the Minneapolis College of Art and Design）的教授理赫斯金·丁格（Szyhalski Ding）形容網路是一個公共空間，一個非常大眾化和忙碌的大眾空間，它擁有自己的節奏和邏輯，一個令人驚嘆的空間[註14]。從這些學者的觀察角度來探索，網路藝術的美學成了一種觀念性藝術的呈現，一件網路作品的完整必須經由使用者穿越作品本身才得以明瞭，當使用者遊歷於作品其中之時，不論是作品或者是參與者本身都正在進行一個藝術的行為。就網路集體創作而論，藝術的創造不再帶有神祕性的色彩，取而代之的是一種經驗的分享和對話，藝術變成了動詞。

由飛利浦·理門民（Philippe Zimmermann）及畢特·博羅格（Beat Brogle）創作的〈單字電影〉（One word movie）就是讓正在參與作品的使用者，同時創造屬於自己的藝術作品。〈單字電影〉藉由網路搜尋引擎的功能，將使用者輸入的單字或短句轉化成搜尋引擎中的關鍵字，並在網路的海域中搜尋與關鍵字相關的圖片，再將一張張的圖片串成影片播放，隨著搜尋時間的增加，所得到的圖片就越多，而影片的內容也就越豐富。在影片製作裡，圖片又稱影格，是電影構成的主要元素，〈單字電影〉將使用者輸入的文字轉變成圖片，再將眾多的圖片構成動態的電影，於是當初輸入的文字變成了這部電影的片名，而輸入文字的使用者也就成了這部電影的導演。由於

（左頁上圖）
〈Renga〉隨著使用者照片的貢獻，螢幕裏的作品形式產生一種猶如生命般的成長現象。
作者：中村理惠子和安齋利洋
網址：http://www.renga.com/
資料來源：鄭月秀螢幕畫面擷取

（左頁中圖）
從〈閃亮的夜空〉的星點明亮度上可以判斷在根莖網裡那些文字最受歡迎
網址：http://nothing.org/starrynight/
作者：馬克·崔波、艾力克斯·賈羅威和馬丁·威登伯格
資料來源：馬克·崔波提供

（左頁下圖）
〈閃亮的夜空〉結合根莖網站的文字頁面，探討網路文化裡的使用者行為與文本主題的互動現象。
網址：http://nothing.org/starrynight/
作者：馬克·崔波、艾力克斯·賈羅威和馬丁·威登伯格
資料來源：馬克·崔波提供

註38：陳光達，『藝術上網』不等於網路藝術, in 新新聞. 1998.

當使用者輸入一個
關鍵字之後,〈單
字電影〉開始執行
影片製作的程序,
透過螢幕上的影片
速度調整和圖片重
複率的設定,使用
者成了這部影片的
創作者,而當初使
用者所輸入的那個
關鍵字,則成了這
部電影的片名。以
此圖為例,筆者以
雪梨為題與網路裏
的資源共創了一部
「雪梨電影」。
作者:飛利浦·理
門民和畢特·博羅
格
網址:http://www.
oneword-movie.com/
資料來源:鄭月秀
螢幕畫面擷取

cc by Brogle/Zimmermann

〈雕畫〉嘗試探討一
票無關連的網路使
用者,共同繪製同
一個畫作的可能
性。從這個畫面看
來,趣味性遠遠超
越了美學性。
作者:安迪·達克
網址:http://
artcontext.net/act/06/
glyphiti/docs/index.
php
資料來源:安迪·
達克提供

這些圖片都是來自網路上的資源,無形中你我的照片也可能成為他人影片的
內容,無形中你我也正參與他人的網路集體創作,成為他人的演員。

出生於美國的安迪·達克(Andy Deck)喜歡以網路公共藝術家自居,
大部分作品都是探索網路集體繪圖的可能性,是一位致力於網路集體創作實

驗的新媒體藝術家，〈雕畫〉（Glyphiti）便是其中一件有趣的作品。這件作品猶如一張空白的畫布放在網路的公共空間裡，歡迎任何人來揮毫作畫或修改他人之作。〈雕畫〉網站上的大圖，其實是由256個32x32像素的小圖框所組構成的，使用者可任意選擇一個小圖框進行創作，由於安迪·達克並沒有限定繪畫的主題，所以一般人的塗鴉天性也就自然流露了。跟據藝術家的創作自述，認為這件作品的美學在於觀察人們在這個隱微的限制因素中如何發現繪畫的方法[註39]，於是當使用者開始動用滑鼠繪製〈雕畫〉的同時，使用者也正在經歷藝術的創造過程，藝術的體驗和欣賞成了動詞的時態表現。

在〈雕畫〉畫板裡人們的塗鴉精神再現，畫得好與不好不再是這件網路藝術探討的重點了，如何在屬於自己的256*256像素範圍裡動用滑鼠才是這件作品探討的重點。
作者：安迪·達克
網址：http://artcontext.net/act/06/glyphiti/docs/index.php
資料來源：安迪·達克提供

（4）作者權的移轉性：集體創作的藝術家成了作品的計畫人，而同時間，參與作品的使用者卻成了藝術家。

當藝術作品不再是實體物件時，作者的界線便趨顯模糊[註14]，尤其後現代主義及後結構主義之後所衍生而起的作者已死理論，不得不讓我們重新思考作者、作品及參與者之間的角色關係。當作品涉入作者以外的參與者時，作者和作品之間的關係隨之模糊了，到底是誰創造了作品？誰完成了作品？誰又是作品幕後的推手呢？從網路集體創作的模式來看，我們可以清楚發現作品的貢獻其實是來自網路上使用者的參與，相形之下，藝術家本身卻是對作品形態貢獻最少的人。

茱莉安·史卡夫（Julian H. Scaff）認為在數位時代裡，使用者在欣賞藝術的同時，可以漫無邊界的複製和無窮盡的修改藝術作品本身，這時不只牽涉到真實性的問題，作者權的概念更是過時的想法[註40]。如同鄭淑麗在接受訪談時提到：我所從事的網路藝術計畫中，很重視「群眾參與／介入」的特質。網路是一個容易介入的媒介，群眾能夠「進入」作品中，作品全然是一個「公共領域」（public domain），在這種認知下，我認為所謂

註39：Deck, A. Glyphiti. 2001 [cited; Available fro: http://artcontext.net/glyphiti/index.php?resize=yes.
註40：Scaff, J.H. Art and Authenticity in the Age of Digital Reproduction. Digital arts institue

〈Let′s Make Art〉透過網路的教學說明，讓參與的每個人都成了藝術家。
作者：曾鈺涓
網址：http://www.yutseng.com/mart02/index.htm
資料來源：鄭月秀螢幕畫面擷取

〈Let′s Make Art〉結合虛擬與實體的空間，將使用者由網路上傳的圖片在台北市立美術館內展出。
作者：曾鈺涓
網址：http://www.yutseng.com/mart02/index.htm
資料來源：鄭月秀螢幕畫面擷取

「著作權」在某程度上是被推翻的[註41]。於是在集體創作的過程中，藝術家成了作品的計畫人，而同時間參與作品的使用者卻成了藝術家。

台灣新媒體藝術家曾鈺涓於2003年創作的〈Let's Make Art〉，讓觀眾成為展出作品的貢獻者，也成為藝術家。此作在台北市立美術館以實體展出，邀請觀眾透過網路上傳一張自己的照片，再到美術館內將所傳的照片列印輸出，然後裝框裱褙後展出於美術館內。使用者上傳的照片經過電腦程式處理運算之後，僅剩下電腦代碼符號而已，如果觀眾想要追溯照片的原始模樣，必須透過展出現場所架設的電腦來還原。從虛擬的網路到實體的展出，〈Let's Make Art〉將觀眾的參與轉換成藝術家的創作角色。

安迪・達克2006年3月發表在惠特尼藝術港口的〈循環播放〉(Screening circle) 也是一件以轉換作者身分為議題探討的網路作品。安迪・達克在自己網站上標注著：公共藝術，網路藝術 (public Art, Net Art)，由此可見，他對於網路藝術等於公共藝術的認同理念，當然他的作品大多數也都「展出於公共環境中，允許公眾參與作品本身」。這件〈循環播放〉同樣是運用畫素 (pixel) 的作畫觀念，使用者可以在網站內繪製自己的小圖騰，或者修改其他使用者所製作的圖案。當使用者完成作畫之後，圖案會自動排入於螢幕四周的動態旋轉圖騰當中，其創意的概念與影片製作的過程雷同，使用者所繪製的每個小圖騰猶如影片裡的影格一般，當越多人參與影格的繪製，影片的內容就越精采。這是標準的網路集體創作核心概念，使用者可以製作或是任意修改前人所留下的作品，於是所有對這個網站有貢獻的參與者都成了〈循環播放〉的藝術創作者。此外這一件作品的趣味性很強，從鮮明的色彩搭配到可愛的圖案造型，都隱約攜帶著濃厚的遊戲風格，呼應了前面所提的參與的遊戲性，而這也正是安迪・達克的創作風格。

安迪・達克在接受瑪雅・毛 (Maia Mau) 的訪談中提到：如果我可以聚集人們，讓他們在沒有共同預期的狀況下進行同一件作品的網路集體創作。參與我作品創作的人，有時產生了想法，而這個想法就是所謂的「互惠

註41：鄭淑麗. 遷移於真實與虛擬空間中的數位創作者. 2000 [cited; Available from: http://goya.bluecircus.net/archives/004358.html.

〈循環播放〉允許使
用者直接在該站上
繪畫，從中探索以
網路為媒體的創作
可能性，以及集體
創作的美學實驗。
作者：安迪・達克
網址：h t t p : / /
artcontext.org/wire/
a r t / 2 0 0 6 /
screeningCircle.html
資料來源：鄭月秀
螢幕畫面擷取

〈循環播放〉不同形
式的呈現
作者：安迪・達克
網址：h t t p : / /
artcontext.org/wire/
a r t / 2 0 0 6 /
screeningCircle.html
資料來源：鄭月秀
螢幕畫面擷取

經濟（gift economy）」。我們可以辯論這些貢獻的品質及圖騰之間的協調性和熟練性，但毫無疑問它是一個將原本被動的觀賞者推向主動的參與者，是一個喚起更多藝術實踐和行動主義的起步【註42】。網路集體創作的過程正如行動主義所追求的：一件作品的價值僅在於即興（小時、分、秒）而不是長期準備（月、年、世紀），而安迪‧達克無預警的邀請網路使用者加入創作的行為，則實現了行動主義即時性的藝術創作風格，也解釋了網路集體創作的美學。

1990 年起安迪‧達克便活躍於軟體藝術的創作，大部分作品都用Java 語言所撰寫而成，類似遊戲引擎則是他慣用的創作手法，透過遊戲性質的作品風格，他探討的是網路集體創作的美學實驗。
作者：安迪‧達克
網址：http://artcontext.org
資料來源：鄭月秀螢幕畫面擷取

G.網路社群（Internet/Digital Community）

網路社群是一個經由網路媒體的傳播所集結而成的社會團體，猶如現實生活中團體互動模式一般，個體與個體間因為團體的共同目標而衍生出互生或共生的關係。彼特‧柯魯克（Peter Kollock）在《經濟形態的線上合作》（The Economies of Online Cooperation）一書中提到了預期互惠（Anticipated Reciprocity）、增加認同（Increased Recognition）及效能感（Sense of Efficacy）等三項網路社群參與動機的概念。所謂預期互惠指的是，在社群中的禮尚往來關係，人們對虛擬社群所做的貢獻並不一定會得到相同程度的回饋，取而代之的是得到社群所報贈的尊敬與禮貌，例如公開源代碼的工程師，總是收到受惠者的恩謝和崇拜。增加認同的論點則是在於，社群成員進行貢獻時，希望個人的貢獻能被表彰，所以增加認同也稱為自我賞識，例如Yahoo 知識家的等級制度就是一種讓自我的貢獻可以獲得社群的集體認同。效能感則是個人提供有價值的資訊給社群成員，並足以對社群產生影響，滿足他們的自我形象，如維基百科全書是一部集結大眾知識所編撰而成的百科全書，而參與編輯的成員便可以從中產生一種效能感【註43】。

註42：Deck, A. Interview with Andy Deck-Questions and comments from Maia Mau 2005 [cited; Available from: http://artcontext.org/act/05/interview/index.html.
註43：Wikipedia. digital communities. [cited; Available from: http://zh.wikipedia.org/w/index.php?title=%E7%B6%B2%E8%B7%AF%E7%A4%BE%E7%BE%A4&variant=zh-tw.

（左圖）
這一頁記錄了六個星期中開放小說編輯的所有記錄，亦可見萬人共編小說的熱門程度。
作者：英國企鵝出版集團
網址：http://www.amillionpenguins.com/wiki/index.php/Main_Page
資料來源：鄭月秀螢幕畫面擷取

（右圖）
〈百萬企鵝〉運用維基百科全民共編的模式，只要使用者註冊成為該社群的會員便可參與創作。在六週期滿後，這部小說的內容已龐大到無法形容，主辦單位只好將其切割成許多章節，卻無助於閱讀者對故事情節的掌握，因為故事的發展實在太不著邊際，僅能用結構主義的美學來看待。
作者：英國企鵝出版集團
網址：http://www.amillionpenguins.com/blog/
資料來源：鄭月秀螢幕畫面擷取

隨著科技的進化，人文社會的改變，網路社群快速的成為一種虛擬卻具有實際影響力的新形態組織，就連網路藝術的領域也留有受影響的痕跡。奧地利林茲電子藝術中心年度舉辦的國際電子藝術大獎，便在20004年的比賽項目中新增了電子社群（Digital Communities），而以網路社群為發源地的部落格（Blogs）在同年也被韋氏大辭典編輯委員會選為年度之字（word of the year），網路社群成了網路時代的趨勢。

英國企鵝（Penguin）出版集團於2007年2月1日公佈了一個集結網路社群的創意企劃〈百萬企鵝〉（a million penguins），一部由百萬人共同編寫的實驗性小說。這個為期六週的計畫以維基百科共編的方式，開放給社群成員自由編輯該部小說的情節，每人以250字為上限，可以修改或刪除其他社群成員所撰寫的情節。企鵝出版社強調這個實驗並不在於發掘新作家，而是在測試社群的力量，探討網路集體創作的可行性。明顯的是，這部百萬企鵝的計畫確實道出了參與網路社群的可觀人數，但對於集體進行的同步創作結果，卻僅只能以「幽默」來形容，距離成熟的創作還有很遠的路要走。

依照正常程序來說，參與網路社群的第一件事便是加入會員，在取得一個虛擬身份之後才能正式參與社群的互動。早期的社群組織善用郵件列表系統（mailing list）的功能，例如Nettim或是根莖網等，就是透過郵件列表系統的訊息傳送，讓世界各地的社員可以互相切磋論點，發表不同角度的議題。不過隨著網路技術的進步，成立社群的主要動力除了議題的誘惑性之外，視覺和互動因素也成了網路社群成功的要點之一。獲得2004年國際電

子藝術節大獎的〈世界從我開始〉(The World Starts with Me) 運用的就是結合遊戲性質的網路社群，由於青少年是主要成員，所以在畫面的設計上不但花俏，還具備遊戲功能，以吸引青少年的注

活潑有趣是〈世界從我開始〉的社群風格，動畫開場的介紹很能吸引該社群的目標成員。
網址：http://www.theworldstarts.org
資料來源：鄭月秀螢幕畫面擷取

意。〈世界從我開始〉是一個以數位學校為模型的社群，宣導青少年健康的性觀念及社交關係。社員的構成分為老師和學生兩種等級，如果表現良好的學生也有機會成為社群裡的老師角色，是一個很具有教育意義及社會貢獻的網站。

部落格是網路社群的最佳代表，自 1999 年第一個部落格網站 Blogger.com 正式成立後，短短的幾年間，部落格從零掘起到現今成千上萬的盛況，網路科技的魔力真的讓人讚嘆。簡單操作的部落格功能賦予了人們無限創作的可能性，你我都可以是某部落格的版主，在虛擬的社群空間內發表文章、刊登照片或是任何一種形式的藝術創作分享。

發表於 Turbulence 網站的〈我的脈動部落格〉(My Beating Blog)，主要探討藝術家之於社會的貢獻價值。作者尤瑞‧吉曼 (Yury Gitman) 以一輛拼裝有無線網路的神奇腳踏車 (Magicbikes)，在紐約市區裡首創他的城市網路藝術之旅。〈我的脈動部落格〉運用的是傳播手法，透過無線網路

尤瑞‧吉曼的部落格裡有許多進行中的計畫，大部分都是結合城市與網路的創意應用。
作者：尤瑞‧吉曼
網址：http://turbulence.org/Works/beatingheart/blog/beatingblog/
資料來源：鄭月秀螢幕畫面擷取

〈我的脈動部落格〉運用 Google 地圖功能,以及神奇腳踏車的無線網路傳輸,將藝術家在美國的移動路徑記錄下來,公佈在該部落格裡。
作者:尤瑞‧吉曼
網址:http://turbulence.org/Works/beatingheart/blog/beatingblog/
資料來源:鄭月秀螢幕畫面擷取

腳踏車的路徑記錄,將作者在紐約市的移動軌跡傳回部落格首頁,並以日記方式張貼日常生活中的新聞事件。透過部落格的社群組織,作者嘗試以有形的手法紀錄一個藝術家在社會裡的互動角色。

　　群體的力量很驚人,但虛擬網路裏的社群力量卻可能更驚人,由於隱藏在網路後面的使用者代號毋須肩負現實生活中的社會壓力,社群之間的互動及天馬行空和無拘束等自由元素可能都是網路社群力量的來

源，也成了激發藝術創作的另一條小徑。

H.人工智慧的互動回饋（Artificial Intelligent）

一般人工智慧的研究範圍大概區分有專家系統（Expert System）、自然語言處理（Natural Language Understanding）、電腦視覺（Computer Vision）、語音辨識（Speech Understanding）、機器人應用（Robotic Application）、類神經網路（Artificial Neural Network）及智慧型代理人（Intelligent Agent）[註44] 等。從工業到商業的領域，人工智慧的運用比重已成逐日成長的曲線，對於人類生活形態的改變也有很大的影響，尤其是在虛擬的網路空間裡，我們可能很難判定自己正在「溝通」的對象是真的人類還是只是人類智慧結晶的機器人腦袋。

「敏銳」是藝術家的特質，在人工智慧領域裡，最令人驚訝讚許的是電腦對自然語言處理的學習和記憶能力，尤其是從人類互動的過程中，學習人類的思維反應，並加以運用在未來的對話中。這個特殊的互動特質很快被運用在藝術創作的領域裡，由林恩賀斯曼‧雷森（Lynn Hershman Leeson）所創作的〈朱碧〉（Agent Ruby）就是一個將使用者的互動反應轉化為作品的參考值，以人工智慧手法創建出來的網路藝術作品，探討人類與電腦虛擬生物之間的關係，以及自發性自我複製成長的虛擬生物對人類的影響。〈朱碧〉的畫面構成很簡單，只有一個由作者虛擬出來的網路代辦者（Agen）朱碧（Ruby），而朱碧則是一個情緒化的代辦女士。隨著使用者與朱碧的「溝通」次數增加，朱碧學習了更多人類自然語言的應用模式和技巧，並記憶每個曾經溝通過的人格特質和對話內容，因此朱碧越變越人性化，甚至隨著網路速度的變化而會有不同的情緒反應，而這個學習真人智慧的特色也讓朱碧的角色界於虛擬與現實之中。〈朱碧〉的設計共分四個階段，一是網路上的文字互動；二則允許使用者下載朱碧到個人電腦或者是PDA，直接的與朱碧互動；三為允許使用者以語音與朱碧溝通，朱碧開始有不同的情緒反應；四

註44：高雄市立高雄高級中學. 人工智慧. [cited; Available from: http://content.edu.tw/senior/computer/ks_ks/book/other/artificial.htm.

（右頁上圖）
2003 年 V2 DEAF 的
〈朱碧〉展出，以人
工智慧的創作方式在
會場內與觀眾談話互
動，讓不少觀眾眼睛
為之一亮，體驗了
有趣的人工智慧科技
與藝術融合的創作。
作者：Lynn Hershman
Leeson
網址 ： h t t p : / /
agentruby.net/
資料來源：鄭月秀螢
幕畫面擷取

（右頁下圖）
以自然語言為主要探
討的〈艾莉絲〉網路
作品，經由文字的對
答與使用者進行互
動，而〈艾莉絲〉聰
明的程度令人難以置
信她只是程式語言的
構成。
作者：理查‧華萊士
網址：http://www.
alicebot.org/
資料來源：鄭月秀螢
幕畫面擷取

是 GPS 感應及聲音辨識，讓朱碧與使用者的溝通更具人性化。

〈艾莉絲〉（ALICE）是由美國 MIT 人工智慧實驗室的理查‧華萊士（Richard S. Wallace）所發表的人工智慧聊天網站，由 AIML（Artificial Intelligence Markup Language）語言所構成，允許使用者下載該軟體並在非商業行為的狀況下使用，是標準的自由軟體網站。〈艾莉絲〉是一個由人工智慧建構而成的虛擬女人，透過自然語言的學習，〈艾莉絲〉幾乎可以正確的對答使用者的問題，有趣的是筆者問 Alice：Do you speak Chinese?（妳說中文嗎？）她竟然回答：Yi diar. Ni hao ma?（一點，妳好嗎？）在與〈艾莉絲〉對談的過程中，好幾次我都有種錯覺「與我對話的是人還是機器？」這種模擬似真的對話，確實反映了人工智慧的高科技，以及在虛擬網路裡以假亂真的藝術創作形態。

當藝術結合人工智慧的技術時，對於技術的要求不僅複雜而且困難度也相對提升，對一般的藝術家來說是比較昂貴的創作成本。當這類的作品完成後，作品本身的智慧學習特質卻也同時引申出另一種藝術家的作者角色問題，猶如克麗絲提安娜‧保羅（Christiane Paul）在《數位藝術》（Digital Art）一書中所提：明顯的，當這些作品要求一個藝術概念的進化及十分複雜的電腦程式編程時，最後那些藝術家幾乎消失在他們自己的作品裡，因為當他們創造作品的同時，人工智慧的「生命」（being）也開始呈現它自己的生命[註45]。礙於篇幅所限，僅能以蜻蜓點水般的介紹人工智慧於藝術的應用，其實這是一門淵博的學問，必然是下個世代的主要話題。

I. 結合網路的實體互動裝置

奧地利電子藝術中心常董蓋福瑞‧史托克爾（Gerfried Stocker）認為新媒體藝術即是藝術的明日之星[註46]，而新媒體則是附著於高科技產品之下的一種藝術形態，可以想見，科技對於藝術所造的重大影響。自福魯克薩斯和偶發藝術運動於 60 年代興起之後，互動和科技成了新媒體藝術的基本元素。擁有可以即時溝通的網路特性提供了社會與藝術議題的互動，未來藝

註 45：Christiane, P., Digital art. 2003, London: Thames & Hudson. 224 p.
註 46：Grefried Stocker, The Art of Tomorrow, in Climax- The Highlight of Ars Electroniza. 2005, National Taiwan Museum of Fine Art: Taipei. p. 204.

○ ○ ○ A. L. I. C. E. The Artificial Linguistic Internet Computer Entity – chatbot – chat bot – chatterbots – verbots – natural language – chatte...

| A. L. I. C. E. The Artificial Linguist... | 🔄 | Yahoo!7 | ⊗ |

A. L. I. C. E. Artificial Intelligence Foundation

Promoting the development and adoption of ALICE and AIML Free Software

A.L.I.C.E Silver Edition **DAVE E.S.L.** bot **C.L.A.U.D.I.O** Personality Test **GET [V]HOST™ AVATARS**

Get your own free chat bot: Be Your Own Botmaster, 2nd ed.

Bot Pal Talk
Visit Paltalk Official Site - Free Download.
Use w/Other Platforms!
Paltalk.com

Artificial Intelligence
Ultra Hal - Your digital assistant and
companion. Chat with a computer
www.zabaware.com

Cheap Round World Fares
Discount around the world tickets Special
deals available
www.studentflights.com.au

Ads by Google

Human: s ypu speak cinese/
ALICE: Really. it is?
Human: do you speak chinese?
ALICE: Yi diar. Ni hao ma?
Human: hey
ALICE: Can I help you?
Human: how is the wealther inside the computer/
ALICE: it is the same as ever.
You say:

Benefits of Membership

Get ALICE Silver Edition with
talking VHost[tm], winner of the
2004 Loebner Prize

術的重點不再取決於科技，而是社會文化的結構；同是文化和商業空間的網際網路提供了藝術的創作泉源，其強大的聯結性更具有無遠弗屆的影響力[註46]。有些藝術家視網路虛擬的特性為烏托邦的新境界，但有些藝術家卻仍偏愛可觸及的實體藝術創作，於是結合網路的實體裝置創作成了一個折衷的新領地。這一類的作品特色，不僅擁有零時空落差的網路特性，也同時將虛擬網路對實體世界的真實影響展示於實體空間，例如博物館或畫廊等傳統藝術展出場地。

　　威爾·帕伯米爾（Will Pappenheimer）創作的〈公眾心情戒指〉（Public Mood Ring）紀錄了世界各地網路使用者在該網站內所做的互動行為，並將這些資料回傳到美國聖荷西博物館（the San Jose museum）的實體展覽館內，讓實體展場即時反應網路使用者的互動結果。威爾·帕伯米爾嘗試探討一個游移於網路虛擬和真實世界之間的空間概念，網路使用者進入該網站之後，程式系統自動連結到yahoo的全球新聞網，並在螢幕左上方依序出現最近發生的新聞標題和照片，使用者可以拖拉這些新聞標題到畫面右邊所提供的新聞分析平台上，閱讀詳細新聞內容。一但使用者選定了一件新聞事件之後，使用者可以設定一個文化性的心情色彩，這裡包含了八個項目：伊斯蘭蘇菲派（Islamic- Sufi）、北美印地安卻洛奇族（Cherokee）、西方聖經（Western Biblical）、南非祖魯串珠（Zulu Beadwork）、都卜勒雷達（Doppler Radar）、風水（Feng Shui）、西藏佛教（Tibetian Buddhism）、心情戒指（Mood Ring）等，每個都隱喻不同的文化色彩。當使用者選定文化色彩之後，畫面便出現該新聞事件與使用者所設定整合之後所呈現的色彩和標語，並在畫面右下方以網路視訊的方式轉播位於美國聖荷西博物館展場內的色彩變化。博物館展場內裝置有各種色彩的LED燈泡，當網路上的使用者執行完新聞事件色彩的分析之後，系統會將網路上所獲得的色彩資訊回傳到博物館展場內對應色彩的LED燈泡，於是展場內的燈光色彩便隨著網路使用者的互動而改變，促成了這件名副其實的〈公眾心情戒指〉。

　　根據威爾·帕伯米爾的創作自述，這件作品的概念取材自心情戒指運作模式，由於心情戒指的色彩會隨著穿戴者的情緒和體溫而改變，然後從色彩的符號裡去解釋心情指數。在這裡，〈公眾心情戒指〉所解釋的是一個有趣

〈公眾心情戒指〉透過使用者設定與新聞事件的特質，分析出該新聞事件的心情色彩。
作者：威爾·帕伯米爾
網址：http://www.publicmoodring.thruhere.net/
資料來源：威爾·帕伯米爾提供

〈公眾心情戒指〉連結Yahoo 新聞網站，以類似遊戲的手法讓使用者選擇有興趣的新聞來閱讀。
作者：威爾·帕伯米爾
網址：http://www.publicmoodring.thruhere.net/
資料來源：威爾·帕伯米爾提供

〈公眾心情戒指〉提
供八個選項，每個
文化選項則各自代
表不同的色彩結
構。
作者：威爾‧帕伯
米爾
網址：http://www.
publicmoodring.
thruhere.net/
資料來源：威爾‧
帕伯米爾提供

的公眾情緒公式：「新聞事件」×「使用者」×「文化色彩」＝「公眾情緒」，
而這個虛擬的總和則是實體展場的主要成品內容。

由湯米‧墨林伯格（Tony Muilenburg）和艾森‧涵亞（Ethan Ham）共
同創作的〈剝蝕郵件〉（Email Erosion）也是一件結合網路與實體裝置的展
出計畫，該計畫獲得2005-2006年根莖網站贊助，探討的也是網路與實體物
件之間的空間關係。〈剝蝕郵件〉邀請使用者透過電子郵件寄送各式文章到
其主機房，當設置於波特蘭藝術學院（The Art Institute of Portland）

〈公眾心情戒指〉
2007 年於當代都市
藝術學院（the Urban
Institute for
Contemporary Art）
的實體現場。
作者：威爾·帕伯米
爾
網址：http://www.
publicmoodring.
thruhere.net/
資料來源：威爾·帕
伯米爾提供

藝廊裡的實體裝置收到網路使用者所寄出的電子郵件之後，系統根據信件內容的判讀，啓動展場內的實體裝置，將佇立於場內的泡沫塑料造型以噴水或削割方式進行雕塑。網路使用者透過螢幕上的即時視訊系統觀看自己寄出的信件對於裝置現場的雕塑所造成的貢獻和影響，是一件充斥著網路文化的實體集體創作裝置。

台灣新媒體藝術家林方宇創作的〈網路來的信息〉(From the great beyond)，是一件結合網路龐大資源特性及實體物件的裝置作品，該作獲得

〈公眾心情戒指〉於
ISEA2006 ZeroOne
實體展覽館內，以
燈光色彩來表示網
路上的使用狀況。
作者：威爾・帕伯
米爾
網址：http://www.
publicmoodring.
thruhere.net/
資料來源：威爾・
帕伯米爾提供

〈剝蝕郵件〉位於藝
廊裡的實體泡沫塑料
造型，會隨著寄來電
子郵件的內容而被機
械性的進行融化和塑
造，於是每個寄信者
都是這個雕塑的貢獻
者及創作者。此外，
〈剝蝕郵件〉將所有
信件內容依日期排
序，存放於網路頁面
上，讓無法親臨現場
的使用者可以透過紀
錄觀看每封電子郵件
的內文，以及對於展
場內實體泡沫塑料造
型的影響。
作者：由湯米・墨林
伯格和艾森・涵亞
網址：http://www.
emailerosion.org/
erosion.html
資料來源：鄭月秀螢
幕畫面擷取

erosion

erosion Yahoo!7

Send an email to eroder@emailerosion.org
and inspire it into action.

Based on your email's content, the mechanism will either rotate the
block it's carving or spray water causing a section of the block to
dissolve. Within in a couple of minutes of sending your email, you
will see the resulting action (and your email's subject line) on the
webcam to the right. A snapshot of the sculpture at the moment of
your collaboration will be emailed to you.

Email Erosion
eroder@emailerosion.org

browse through emails
about the project
play movie

SPAM Speed up Metabolism and INCREA

commissioned by rhizome.org

Go to page:
Home | Artist Statement
How It Works | Documentation
Transcripts | Epilogue

FROM THE GREAT BEYOND

Internet as an Entity?
Channeling the Net Through
a Robotic Typewriter

2004-2005, Fang-Yu "Frank" Lin
www.compustition.com

From the Great Beyond:
Internet as an Entity? Channeling the Net Through a Robotic Typewriter

This typewriter is your conduit to the virtuality, a medium that channels the invisible and intangible entity called the Internet. Is Internet geeky? Or is it a pervert? The audience may engage in conversation with the Net using the keyboard, and the typewriter is able to print out perhaps whimsical, maybe intelligent, or simply irrelevant responses to the viewer's inputs from the Internet in real-time.

All conversations, including textual exchanges and ASCII art prints, are archived on a vintage teletype paper roll. One thus can peruse the transcripts of others' dialogues with the Internet and decipher the characteristics of this being.

Born in Taiwan, Fang-Yu Lin is a New York-based new media artist and designer whose artwork reflects the interplay of human experience, culture and technology. His works have been exhibited in many venues, including Tate Online, Whitney Artport, Chelsea Art Museum, Felissimo Design House, and Bauhaus Dessau. He holds a MFA in Design & Technology and a MS in Information.

From the Great Beyond received an Honorary Mention in the 2005 Prix Ars Electronica Net Vision category.

〈網路來的信息〉利用網路龐大的資源特性，探討網路自身的本質。
作者：林方宇
網址：http://a.parsons.edu/~linf/projects/beyond/
資料來源：鄭月秀螢幕畫面擷取

（右頁圖）
使用者在〈網路來的
信息〉的實體展出現
場，透過老式打字
機輸入千奇百怪的
問題。圖中是由網
路回傳給觀眾的信
息，似是而非地答
案更加深了撲朔迷
離的網路特性。
作者：林方宇
網址：http://a.
parsons.edu/~linf/
projects/beyond/
資料來源：鄭月秀
螢幕畫面擷取

2005 年奧地利電子藝術節的網路藝術大獎，是 2005 年最令台灣人驕傲的榮耀。林方宇將老式的打字機與摩登的電腦主機相結合，透過網路搜尋引擎的基本服務，將觀眾敲打於老式打字機的訊號傳送給網路，並將搜尋到的相關資料，以文字或是 ASCII 的模式列印出來。〈網路來的信息〉探討的是網路的本質，林方宇在接受雜誌的專訪時提到：「如果網路是個個體，它應該是有個性的，如此一來我可以跟它交談，它也會回應。這件作品真正要探討的是：網路是否真的是無遠弗屆？[註47]」由人類所構成的網路，似乎已經超出人類所能理解的範圍，參觀〈網路來的信息〉的觀眾，透過打字機的介面，嘗試從網路裡洞悉人類的存在價值，以及人類無解的秘密，有人詢問感情的困擾，有人探討上帝的存在，更有人異想天開的想把家裡的狗變成貓。這些信息似乎比真實的人生更引人入勝，網路的力量似乎真的超乎人類所能理解的範圍，或許這就是林方宇所要表現的網路本質。

2006 年台灣新媒體藝術界的大記事，應該是由鄭淑麗所企劃創意的〈Baby love〉一作。這件揚名海外的網路文化裝置作品，自 2005 年底開始於世界各大畫廊和博物館展出，包含巴黎東京宮、台灣國立美術館、ISEA 美國聖荷西藝術博物館及紐約雀兒喜藝術博物館等。〈Baby love〉的實體裝置是由矽膠材料所做成的複製寶寶，個個乘坐於不同色彩的旋轉咖啡杯裡，並允許網路使用者將自己喜愛的音樂上傳到〈Baby love〉的程式資料庫裡，間接的與展出現場的觀眾進行互動。至於親臨展場的觀眾則可以選擇由網路參與者所上傳的任何一首音樂，並在音樂播放的同時享受與複製寶寶同坐於一個旋轉咖啡杯裡的樂趣。展場內的旋轉咖啡杯彼此之間的旋轉和互碰，都會讓咖啡杯裡的音樂彼此混合、重組或重唱。這些複製寶寶在旋轉咖啡杯中碰撞的瞬間，彼此交換資料所產生的音樂新組合都會再一次的回歸到網路資料庫裡，讓音樂上傳的參與者有機會重聽自己所參與的創作貢獻。

藝術家們善用網路文化特性結合實體空間的互動裝置，將原本毫無關聯的兩者—「網路使用者」與「參觀藝廊的觀眾」，經由與作品的互動，讓兩者跨越時空的藩籬，在不同層次的互動關係裡產生了有趣的聯繫。鄭淑麗在

註47：凌美雪，奧地利電子藝術節 林方宇首位台灣人獲獎 - 3 合 1 打字機 連線前衛藝術重鎮, in 自由電子報. 2005: Taipei.

there is no god

 You are viewing the concept of God as something finite,
something we can measure. Sir, science cannot even explain a
thought. So whatever has always existed must be radically
different from anything we have ever seen - like God, for
instance. The DNA template then (when everything is perfect
and equally functioning) produces RNA . For RNA to be
synthesized, at least five different protein chains must be
present and cooperate. So serve Him, for He is Guardian over
everything. The eyes attain Him not, but He attains the eyes;
He is the All-subtle, the All-aware.
What do you say?

you are just blowing smoke

 Remember to credit your advisor. > >On the flip side of
things, if being a karaoke hero is not something that tickles
your fancy, there is always heckling. But who would want to
buy from an apothecary who knew so little about the human
body? I suppose you think your own colon is sterile. Good
Luck. Sherry B1: Submit Date: 11/19/1999 S1 congratulations!
How about you?

do you have a body

```
'h\;pM|zwREgi^.4.._        ..:`:` O2Z@Ey
>`IFdc]#(pAWm/6` ˉ         ;?   ;`"eu#@@@
,.\dDqRAg%@@b" u . `,      '::`:! &bD@#@@
g@Fqh##hB@N@8FqP M'7 r     ˉ: :/..}q@@##E
@#@$@M@FBmWqZg#@@8I !::     :j, , V/X3h@*p
g@#E#NqRV8H@e#@A#W@- ,.(   (L"^^, o6#H2m*
mR#R@yE#b.C3@MW6@@WHH/:1A >/:'',  OMMm@G@
#W##@@@kh "DP `J#R###`,J * "|  _ e20XE@@h
E@@MHhM6'.    . H=5#;.     ˉ 9W#4&M%M
d@@@#M@K`     ˉ ] .` #  .    6G@@t#m@
@@#+M@@"       d@x@@@# ·      EaWq@@h
@@d@@#          ##@#@@#     .  V#R@Mm
D@#m#      [    #D@@p#@NX   ˉ. .#@#ED
q#HP    , .:   q@@k@@@E@@   g.   gB@R
MKh   \;      g@##@@@A@@.   [k,_ 6#H
WN@k̄  *4     #@@HW@@##@p   ##R̄   (#)
@@@@;   j' ;M@@@@##A###@ .. iD.   )]z
#@@@@;  ..` #@#@@#@@##H@@ :    uqmDr
#@@@h@    '###@M@#@@@@##WP    HEpf0:
#X@EWWy. .  *%q@@h#H@@B.O-   ,Q"" m P
@@@WM@px   Xq@@b@@##@@@Lqg  :K  ˉcY/T̄?
@@@@M@hg-15̄0̄@@@@@@@B@@#@#@@@WN.  :e.`-ˉ
A@##y#@b  ,#@@#k##@#@@@@#@@'.  -.` d5
```

〈Baby love〉在展場內以802.11無線網路，將網路使用者上傳的音樂傳送給複製寶寶的ME資料庫，當這些複製寶寶在咖啡杯旋轉碰撞的瞬間，彼此抽取音樂資料後重新混合，然後重新播放。
作者：鄭淑麗，3D設計: Hideo Takashima，
硬體工程設計：Po-Hsien Yang.
網址：http://babylove.biz
資料來源：鄭淑麗提供，Meiyan Liou攝於台灣國立美術館展場。

（右頁上圖）
〈Baby love〉於紐約雀兒喜藝術博物館展出現場
作者：鄭淑麗，3D設計: Hideo Takashima，
硬體工程設計：Po-Hsien Yang.
網址：http://babylove.biz
資料來源：鄭淑麗提供，Corky Lee攝於紐約雀兒喜藝術博物館展場。

（右頁下圖）
〈Baby love〉是「Locker Baby」系列計畫中的一項作品，受到日本村上龍的「寄物櫃裡的嬰兒」所啟發的創意。展場中複製寶寶矽膠的觸感，讓同坐於一個旋轉杯的參與者，產生觸覺上的真人錯覺，因為咖啡杯不斷碰撞而重混的音樂更讓人對於空間的游移產生一種聽覺上的錯亂。
作者：鄭淑麗，3D設計: Hideo Takashima，
硬體工程設計：Po-Hsien Yang.
網址：http://babylove.biz
資料來源：鄭淑麗提供，Corky Lee攝於紐約雀兒喜藝術博物館展場。

接受筆者電子信件的訪談中提到對於這類結合網路的實體裝置的看法：如果作品本身是具體的或是可觸及的展示，我不會稱他們為「陳列」（由於筆者訪談時用了「display」一詞），而是裝置。這一類的裝置作品結合了網路媒體，超越了實體的美術館空間，透過網路連線，這些作品與公眾產生了公共游移和公眾互動，作品不是自我封閉的實體裝置，而是一種可以被軟體和人為互動所擴張的作品[註48]。

德國著名哲學家漢斯－葛歐格‧高達美（Hans Georg Gadamer），在他最著名的《真理與方法》（Truth and Method）一書中探討到藝術本身與互動者（參與的觀眾）間的賓主關係，他說：「藝術品並非是一個與自我存在主題相對峙的客體，其實是藝術品在改變互動者的經驗過程中才同時獲得它真正的存有。保持與維繫藝術經驗之『主題』的，不是互動者的主觀性，而是藝術作品本身[註49]」。從上述的這些藝術範例中，我們確實體驗到在新媒體藝術領域裡，作品與觀眾之間的互動關係維持的其實是一種共生共存的平行關係，尤其是結合網路的實體裝置互動更是，因為沒有觀眾互動的作品是喚不醒藏匿於深層的概念隱喻，以及作品本身期待被互動者探討挖掘的可能經驗。

註48：鄭淑麗, an email interview with Shu Lea Chang by Yueh Hsiu Giffen Cheng. 2006.
註49：Gadamer, H.-G., Truth and method. 2nd rev. ed. 1993, London: Sheed and Ward.

全球網路藝術饗宴

　　網路藝術是新媒體藝術的最新成軍，若從歷史的沿革讀起，也僅只有十多年紀錄而已，但是在這麼短的時間，網路藝術的成長與變化卻是新媒體藝術中趨勢最複雜的一環。在這個汰換迅速的科技產物時代中，實在很難精準地評斷網路藝術的形式，以及未來可能的走向；因此專精網路藝術的學者為數不多，而探討網路藝術的書更是屈指可數。這些變動的因素，確實成為網路藝術入門者最大的困惑；不過可喜的是，網路無遠弗屆的特色，確也讓訊息的傳遞更直接、更迅速。

　　本章將介紹筆者在鑽研網路藝術時所運用的線上訊息，包含：科技藝術中心、線上展出中心及一些實用的線上資訊，透過這些線上訊息的即時更新，入門網路藝術領域的人便可以馳騁於網路，隨時掌握最新的展覽趨勢、活動訊息或是最新話題；同時也可以觀察網路藝術的發展變化，讓我們有機會重新省思網路藝術的意義。

1. 藝術科技中心

　　面對網路藝術時，你必須同時考慮兩個觀點：網路和藝術。網路不僅是電腦與電腦之間的聯結而已，而藝術也不僅只是由藝術家或是他們的作品所下的定義而已[註1]。網路藝術的探討不能夠僅搜尋單一項的構成元素，例如網路或藝術，而必須縱觀整個科技發展的環境。目前全球有幾座知名的科技藝術中心，專精於科技和藝術間的交互發展，透過對於這些科技藝術中心的觀察，不難掌握時下的科技藝術發展形勢，當然這也涵蓋了網路藝術領域及最新的探討話題。

註1：Walter van der Cruijsen. *on.net.art* 1997 03 Sep 2006 [cited; Available from: http://www.nettime.org/Lists-Archives/nettime-l-9705/msg00022.html.

德國卡斯魯爾媒體藝術中心（ＺＫＭ）、奧地利林茲城電子藝術中心（AEC）、美國的麻省理工媒體實驗室（MIT Media Lab）、日本東京互動藝術中心（ＩＣＣ）及荷蘭Ｖ２動態媒體等，堪稱本世紀五大數位科技藝術重鎮，以下重點介紹其特色：

■德國卡斯魯爾媒體藝術中心 ZKM（the Center for Art and Media）
　網站：http://on1.zkm.de/zkm/e/

　　ＺＫＭ中心座落於德國巴登符騰貝格邦的卡斯魯爾市（Karlsruhe），1993年成立，1997正式對外開放，是目前全球最早設立，也是規模最大的科技媒體藝術中心。ＺＫＭ除了具備傳統美術館的展出場地之外，另設有收藏功能的博物館區、教育研究性質的學術機構及藝術家駐村計畫等科技研發項目。

　　ＺＫＭ的創立目標是希望促進新媒體藝術發展，並探索新科技之於當代藝術家的影響，是一個界於新科技和人類文明之間的革命橋樑。自1980年代開始，電腦科技健步如飛的產品研發讓藝術家的創作工具隨之多元化，許多藝術家改以電腦爲創作工具，時代正式進入了新媒體藝術的舞台。德國政府

展出於 ZKM 的 360 度環場電影
資料來源：Simon Zirkunow 授權創用 CC 使用

極具慧眼，認定科技和藝術間的鴻溝必須架起橋樑，於是在 1993 以龐大經費支援該中心的營運。ＺＫＭ 是一處同時擁有新潮科技和藝術創意的研究中心，有鑽研科技的工程師進駐，有形而上的藝術家參與，而這兩者原本是南轅北轍的人馬，透過該接駁橋樑，彼此跨越了產業的鴻溝，共同合作進行科技藝術的發展。爲結合各學門之間的跨領域合作，ＺＫＭ 中心設備有當代藝術博物館 (Museum for Contemporary Art)、媒體博物館 (the Media Museum)、視覺媒體學院 (Institute for Visual Media)、音樂 & 聲學學院 (Institute for Music and Acoustics)、電影學院 (the Filminstitute) 及媒體、教育和經濟學院 (the Institute for Media, Education, and Economics)，其中媒體博物館是世界最早也是唯一針對互動藝術進行收藏，以及展出的博物館。

ＺＫＭ 中心負責人彼德‧懷柏提到：由於媒體藝術是文化範疇的一環，因此ＺＫＭ在扮演好新媒體藝術博物館的角色之前，必須先做好收藏和展覽場地工作，以及支援藝術家們進行他們的藝術創作 [註2]。由於這個機構的推行、德國政府的助力，ＺＫＭ 已經成爲世界科技藝術中心的佼佼者了。

■美國 MIT 麻省理工學院媒體藝術實驗室（MIT Media Lab）

網站：http://www.media.mit.edu/mas/

美國波士頓的麻省理工大學，自1861年由威廉巴頓‧羅傑斯 (William Barton Rogers) 創立以來，培養了眾多菁英，是全球高科技和高等研究的先驅領導大學，也是世界理工科菁英的搖籃。名人輩出，例如發現 J 粒子的丁肇中、知名建築師貝聿銘，以及前聯合國秘書長安南等，都是對世界深具影響力的大人物。

該實驗室創立於 1985 年，自早期新媒體藝術開始，便著力於跨領域研究，結合了知識、電子音樂、圖像設計、影片製作等多學科領域。因應網路媒體的迅速發展，該中心針對機器與網路之間的感知進行研究創作，這些科技成品不僅完美的運用在藝術領域，也同時貢獻至業界。現今許多新媒體藝

註2：Taiwan Public Television Service Foundation, New wave of arts- Digital Arts

（左圖）
MIT 校園內的建築（The MIT Stata Building）。
資料來源：Calum Davidson 受權創用 CC 使用

（右圖）
MIT 校園內的建築 （The MIT Stata Center）。
資料來源：Calum Davidson 受權創用 CC 使用

由ＭＩＴ重要成員之一的班‧芙拉所做的〈銀蓮花〉
（anemone）以網路資訊的基本結構「連結」為發想，運
用 Java 語言將網路上正在點選連結的動作以視覺性的地
圖表現出來，經過班‧芙拉刻意設計的色彩及優美的符
號造型，表現出另一種資訊藝術的美感。
網址：http://acg.media.mit.edu/people/fry/anemone/
作者：班‧芙拉
資料來源：鄭月秀螢幕畫面擷取

術家，尤其是注重軟體開發類型的網路藝術家，大都淵源於它。依筆者觀察該實驗室較專注於科技的表現，是以科技領導藝術的創作中心。

■奧地利林茲電子藝術中心 AEC（Ars Electronica Linz Center）

網站：http://www.aec.at/de

　　座落於多瑙河畔的奧地利林茲電子藝術中心，在地方政府的支持下，1979 年將原本是希特勒時代存放軍火的倉庫改建為電子藝術中心，至今已超過1／4 個世紀，儼然成為全球知名的數位科技藝術館。AEC 最令人流連忘返的是策劃於未來博物館的展出作品，博物館通常是走在時代腳步後面，針對文化社會的變遷去紀錄時代的趨勢遺跡；但是 AEC 標榜的卻是「未來式」的展覽，完全顛覆了博物館的原始角色，而以新奇創新為展出特性，結合互動、科技、藝術和裝置等，讓遊逛博物館成了一趟充滿未來、科技和藝術的巡禮。

　　AEC 設備有科技研究室，並設有相關教育課程，1987 年起每年定期舉辦國際電子藝術大獎（Prix Ars Electronica），獎項包含電腦動畫與視覺效果、

〈蔓延〉（Tendril）是一個動態文字設計的研究實驗，由 M I T 藝術家班・芙拉（Ben Fry）所研發的一種網路伺服器，班・芙拉透過程式語法將網路頁面上的文字轉變成動態文字雕塑，當使用者進入不同頁面時，文字雕塑亦隨該頁面文字內容的轉換而產生不同形態的動態變化。〈蔓延〉所運用到的程式語法並非一般藝術創作背景出生的藝術家可及，是典型 MIT 成員的長處。
網址：http://acg. media.mit.edu/people/ fry/tendril/
作者：班・芙拉
資料來源：鄭月秀螢幕畫面擷取

數位音樂、互動藝術、網路藝術、U19及電子社群等。這些獎項的設立其實是因應時代變遷的趨勢而修正的，例如成立於1998年的U19是基於電腦使用族群的年輕化現象而增設的新獎項，而成立於2004年的電子社群獎項，則是因為網路社群大規模成長，逐步改變人類原有的社交習性，因此知識的建構隨著社群的成立，而

一年一度舉辦的電子藝術大獎，隨著時代科技的進化而增設多項符合潮流的獎項。
網址：http://www.aec.at
資料來源：鄭月秀螢幕畫面擷取

產生不同形態的建構，榮獲第一屆電子社群獎項的維基自由百科全書就是成功的網路社群範例。

　　2005年在台中國美館所舉辦的快感——奧地利電子藝術節25年大展，是台灣屈指可數的國際數位科技大型展出，該次的借展令人大開眼界，但在奧地利，這樣的展出經歷卻已經累積有二十五年之久。

■日本東京互動藝術中心ICC（NTT Inter Communication Center）

　　網站：http://www.ntticc.or.jp

　　位於日本新宿市中心的ICC成立於1997年，是為慶祝日本電訊服務百年紀念（1990）而執行的專案。ICC提倡藝術與科技結合的精神，鼓勵科技與創作之間的溝通研究，除了獨樹一格的亞洲趨勢之外，與上述藝術中心不

展出於ＩＣＣ的網路作品〈買一送一〉，探討在網路科技裡的數位實體議題
網址：http://brandon.guggenheim.org/shuleaWORKS/bogo.html
作者：鄭淑麗
資料來源：鄭淑麗提供

網址：http://brandon.guggenheim.org/shuleaWORKS/bogo.html
作者：鄭淑麗
資料來源：鄭淑麗提供

同的是，它沒有實驗環境的設備、沒有政府資助，是個純粹的藝術展覽場
所，資金全仰賴日本NTT Communication的挹注。

　　進入ＩＣＣ的開放空間（open space）無需付費，其中涵括藝廊展區、圖
書館、小型劇場等。藝術和科技的結合是ＩＣＣ主要的支持路線，從展出、研
究到委任創作都是遵循這個軸心而行。ＩＣＣ於１９９７年特地邀請新媒體藝術

家鄭淑麗進行〈買一送一〉（Buy One Get One）的網路藝術委任創作，為該中心首屆舉辦的雙年展進行暖身，展後並收藏了該作。

■荷蘭 V2 動態媒體（V2 Institute for the Unstable Media）
網站：http://www.v2.nl

V2 動態媒體座落於荷蘭北部鹿特丹城，1981 年創立初期以多媒體中心為主要導向，1993 年起則轉型以科技藝術應用為主軸，現已成為荷蘭跨領域訓練的首要新媒體科技藝術中心。V2 原文所用的「Unstable Media」（動態媒體）定義極為貼切，該中心強調的是致力於各種變動媒體應用於藝術的研究和創作，而「Unstable Media」一詞正好詮釋了新媒體科技下的產物，不斷隨著技術的革新而動盪不定、時時變化的新媒體藝術特質。V2 除了扮演教育中心角色之外，也極力推廣藝術之於新科技的相關研究，並涉獵新媒體藝術書籍出版，很能掌握歐洲新媒體藝術走向。在過去二十多年的成長過程裡，V2 善盡了跨領域合作的科技藝術創作角色，從早期小型的多媒體中心至今成為全球矚目的龍頭科技中心之一，可以想見其發展的遠見和雄心，以及政府的用心良苦。

V2 策劃有許多大型的媒體藝術展，最受矚目的是兩年一次的 DEAF 荷蘭電子藝術節雙年展（Dutch Electronic Art Festival），DEAF 跨藝術、科技與

V2 的入口網站給人科技感十足的印象，從中可以查閱到該中心出版的科技藝術書籍、CD 和 DVD 等，也可檢視自 1994 年開始的 DEAF 庫存資料。
網址：http://www.v2.nl
資料來源：鄭月秀螢幕畫面擷取

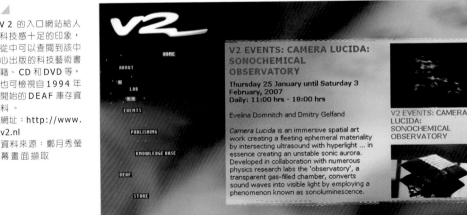

社會等各面向的創作領域，1994年創辦以來，以寬廣的展出領域為其特色，包含以科技藝術為基礎的表演藝術創作，以及科技藝術發展的相關研討會，其中以互動媒體創作結合裝置藝術最具代表性。現已成為歐洲數位藝術的重要據點，而DEAF則成為全球少數專注於藝術和媒體科技交互應用的大展。

2. 線上藝術中心

　　線上藝術中心與傳統藝術中心最大的差異，應該是空間和時間元素的不同，傳統藝術中心的展出方式是以實際空間為展出場地，每檔的展出，時間和空間的實體藝術品成本均所費不貲，如錯過了現場參觀的機會，便只能從展出後的評論記錄中去探索作品的蛛絲馬跡。相反的，線上藝術中心所提供的功能則彈性許多，「最新展出」與「過期展覽」僅別於按鈕路徑的不同，觀賞者如果錯過了即時的參與，還可在網路庫存資料區裡找到作品蹤跡。網路特性打破了藝術參觀的時、空元素，這對於網路發展一日千里的速度來看，正好有補償的效果。筆者詳列了一些聞名遐邇的線上藝術中心，讓對於網路藝術有興趣的同好隨時可掌握新媒體藝術的熱線訊息。

■根莖網（Rhizome）

　　網站：http://www.rhizome.org

　　實體基地位於紐約市的根莖網堪稱全球最大網路藝術中心，1996年由馬克‧崔波（Mark　Tribe）創辦，很有氣吞山河的規模，在網路藝術發展的路徑上也的確有著舉足輕重的地位。根莖網是一個完全建構發展於網路空間的線上藝術中心，備有線上展出空間及許多重要的電子文章，大部分的資料都是免費閱讀，僅有部分較早期的歷史資料需要加入會員後才可以閱覽。2001年開始，根莖網每年委任一群新媒體藝術家進行網路藝術創作，並在該網站的線上藝術中心展出，通常，這些成功接受委任而產生的網路作品都很具有時代文化的意義。

　　郵件列表系統（mailing　list）的網路論壇是根莖網另一項偉大貢獻，使用者只要將自己的電子郵件地址加入這個論壇的郵件清單中，便可以隨時收到全世界新媒體藝術最新版的討論內容。在閱讀他人論壇之後，也可以隨

時加入自己的感想或意見，並轉寄給郵件列表系統清單中的每個人。很多新媒體藝術名人、學者或是藝術家時常在這裡發表論點，或是挑起有深度的問題來網羅大眾意見。依據個人喜好，讀者可選擇一天或一週內願意接到論壇信件的數量，筆者曾設定一天接收十五封信，不過最後實在消化不了這如排山倒海而來的論壇議題，最後只好設定一星期大約收到十封即可。

　　根莖網同時也是一個網路藝術展出的訊息發送中心，只要多留意由該中心發出的訊息，通常不會漏掉任何國際性的展出或是研討會等消息。2003年秋天，根莖網接受新當代藝術博物館（the New Museum of Contemporary Art）的贊助，將部分實體研討會或開幕大會移師到該館舉行，2006年根莖網慶祝十週年活動便是在這裡舉辦。有趣的是：大部分的線上藝術中心都是由實體博物館或是藝廊因應時代走向而做的跨平台媒體，而根莖網卻獨樹一格地以反向操作，從虛擬的網路藝廊回歸到實體博物館活動。

■ Nettime 郵件列表系統網路論壇（Mailling List）

　　網站：http://www.nettime.org

　　Nettime 網路論壇成立於1995年春天，首頁很不起眼，感覺像早期BBS的電子報站，不過可別小看了它，這裡擁有全球最龐大的訂報人數，也是討論新媒體藝術的最大論壇。在 Nettime 裡每天有成千上萬的人針對新媒體藝術的主題進行討論，有人拋出問題、有人加入討論、也有人直接發表感言和看法，這些互動都是以「離線」（Off line）方式進行，也就是說Nettime主機透過電子郵件將論壇內容即時傳送給訂閱者，即所謂的郵件列表系統。Nettime 不定時的安排訪問一些新媒體藝術的學者名人和藝術家，並將這些訪談完整公佈於站上，許多涉及網路藝術的關鍵評論都是出自這些訪問稿，網站內保存自創站至今所有的論壇資料，是研究者蒐集論點的好地方。

■惠特尼藝術港口 Whitney Artport

　　網站：http://artport.whitney.org

　　惠特尼藝術港口發展自惠特尼藝術博物館的網路平台，專注於網路藝術與數位藝術的委任創作及線上收藏，自2000年惠特尼藝術港口首度舉辦網

路藝術雙年展之後，該站已成了全球矚目的線上展出中心之一。目前該網站規劃有五大區，分別是「入口網頁」：連結許多網路藝術作品；「委任創作區」：展示並介紹過去由該站委任藝術家們所進行的網路藝術作品；「線上展覽區」：展示最新的委任作品；「資源區」：列出許多與網路藝術或是數位藝術相關的網頁連結；「收藏區」：是存放惠特尼藝美術館正式收藏的網路藝術作品，例如道格拉斯‧大衛斯（Douglas Davis）於1994年創作的〈世界最長的集體文句〉。

紐約惠特尼藝術博物館
資料來源：humain /
David Jalbert-Gagnier
授權創用CC使用

泰德現代美術館
資料來源：Dionetian
授權創用CC使用

■泰德線上藝術中心 Tate online
網站：http://www.tate.org.uk

泰德線上藝術中心是發展自泰德英國美術館（Tate Britain）、泰德現代美術館（Tate Modern）、利物浦泰德現代藝術館（Tate Liverpool）及泰德聖艾維斯（Tate St Ives）四家位於英國本地的實體美術館，有趣的是，泰德線上藝術中心已被納入泰德的第五座美術館了。泰德每所美術館都有其特色，例如現代美術館展演收藏的都是當代藝術的作品，而泰德線

上藝術中心則是專精在網路藝術及數位藝術的策劃和展出。2000年泰德線上藝術中心策展人馬修‧干撒隆(Matthew Gansallo)首度策劃並邀請藝術家西蒙‧帕特森(Simon Patterson)和葛拉漢‧夏活(Graham Harwood)為該中心進行委任網路藝術創作之後,更為該中心在網路媒體裡所扮演的角色驗明正身。該中心如同旗下其他美術館一般兼具有展出、研究和收藏等博物館功能,在這個網站裡可以搜尋到自2000年起該館所委任的所有網路創作品,以及相關學術藝評及網路藝術等文章。

從泰德現代美術館眺望千禧橋 (millennium bridge)景象。
資料來源:Steve Wilde 授權創用CC使用

泰德聖艾維斯博物館
資料來源:Steve Wilde 授權創用CC使用

■舊金山現代美術館線上空間Ｅspace（SFMoMA）

網站：http://www.sfmoma.org

　　在網路剛成型的年代裡，舊金山現代美術館SFMoMA應該是對於網路藝術最為敏感的傳統美術館代表，Ｅ　Space是該館自稱線上藝術空間的名稱，由字面上的理解不難體會SFMoMA將這個線上藝術展出的平台列為館內展出空間之一的緣由。Ｅ　space專門開放給線上藝術創作品展出，而其他收藏品或者研究資料等，仍然是儲藏於SFMoMA的官方網站內或實體館內，這個做法很清晰的宣告網路藝術的藝術價值，並闡明網路藝術與實體美術館之間的賓主關係。不過，SFMoMA在2002年策展的〈010101：科技時代的藝術〉，以網路創作為主，並將網路首頁定義為美術館大門的概念令人印象深刻，很具時代性的討論價值，同時也為網路藝術更添一筆有意思的紀錄。

■古根漢線上收藏中心（Guggenheim museum collection online）

網站：http://www.guggenheim.org

　　座落於世界各大城市的古根漢博物館以其龐大的現代藝術收藏而聞名，

THE SOLOMON R GUGGENHEIM MUSE

面對新媒體藝術的快速成長，古根漢也在1997年委任鄭淑麗進行〈布蘭登〉網路藝術創作，並在1999年正式收藏〈布蘭登〉線上作品，之後該館又陸續委任創作並收藏了馬克・納丕爾（Mark Napier）的〈網路旗幟〉（net.flag）及小約翰・F.・西蒙（John F. Simon Jr.）的〈展開物件〉（Unfolding Object）。很明顯的，古根漢並不是一個熱衷展出新媒體（網路藝術）的博物館，因爲該館的網站上仍以館內實體物件收藏介紹爲主，正確來說應該是將藝術上網，而非網路藝術，但基於時代的變化及文化走向的關係，該館不得不蜻蜓點水般的加入網路藝術的戰局。不過由於古根漢是如此大型穩健的博物館，儘管只是爲數零星的收藏網路藝術品，已足以在網路藝術的發展史上激起偌大漣漪了。

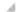

（左頁圖）
位於曼哈頓上城的古根漢博物館，以其特殊的建築外型贏得許多讚賞眼光。
資料來源：鄭月秀攝

古根漢博物館內的建築構造很有現代藝術的風格造型
資料來源：鄭月秀攝

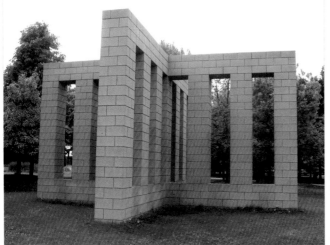

■步行者線上藝術中心 Gallery 9
（Walker art center）

網站：http://gallery9.walkerart.org

　　創立於1927年的步行者藝
術中心，是美國中西部最早的公
共美術館之一，在史帝芬・狄慈
（Steve Dietz）的帶領之下，1997
年成立了「步行者線上藝術中
心」（Gallery 9）的網路計畫，
1997至2003年間，「步行者線上
藝術中心」展出的網路藝術作品
約有百件之多，此後便成為網路
藝術展出的領導藝廊之一。

　　史帝芬・狄慈早在1998年
便察覺網路媒體的獨到特質，以
及對於日後藝術形式創作將帶來
的可能重大影響，於是他領著
「步行者線上藝術中心」鑽研數
位媒體的發展，並探討線上媒體
結合文化藝術的議題，促成「步
行者線上藝術中心」成為網路藝
術的先驅者。1997到2003年之

步行者藝術中心旁的溫室館（Cowles Conservatory）
資料來源：pianoforte／Jennie 授權創用CC使用

步行者藝術中心頗具盛名的雕刻公園
資料來源：pianoforte／Jennie 授權創用CC使用

間是網路藝術發展的重要時代,而 Gallery 9 則大量收藏了創作於這段期間的網路藝術、研究文章、研究專案等,讓日後的學者免於大海撈針之苦。

■ Runme

網站:http://runme.org

建置於 2003 年的 Runme 是一個以收藏軟體藝術(Software Art)為主的虛擬展區,雖然軟體藝術早已從網路藝術的學術範疇內獨立出來,但在實際操作上仍舊難以劃清界線。該站作品來源大部分都是由作者自己提供上傳,是完全開放給軟體藝術家的自主空間,其作品程度自然就無法維持在一定的水平之上。但好處是 Runme 擁有浩大的作品資料庫,這些類型廣泛的軟體藝術足夠讓 Runme 詳細規劃軟體藝術的種類,也讓觀眾對於網路媒體所能達到的多元性有進一步的認識,同時也為這混沌不明的網路藝術分類,貢獻了重要的參考價值。站內另規劃有相關新聞儲存區,提供許多與軟體藝術相關的報導及研討會文章,是很管用的資料管道。

■ Dia 藝術基金會(Dia Art Foundation)

網站:http://www.diacenter.org

創立於 1974 年的 Dia 藝術基金會,長時間來一直以支持、展出及收藏視覺藝術為主要任務,自 1995 年該中心第一次委任康斯坦斯・狄楊(Constance DeJong)、湯尼・奧斯勒〔Tony Oursler〕,以及史帝芬・維提亞羅 (Stephen Vitiello) 等人進行〈奇想禱告〉(Fantastic Prayers)網路藝術創作之後,便致力於網路藝術及數位藝術的新美學探討。在 Dia 網站內,存放有許多知名的網路藝術作品,這些作品都來自曾接受過 Dia 的經濟支援或是曾於該中心參展過的藝術家,是不錯的參考網站。

■ Turbulence

網站:http://www.turbulence.org

Turbulence 是一個為期十年的網路藝術委任贊助專案(1996-2006),主要探討網路與藝術之間的交互應用,從展出、收藏到委任創作等,都是

Turbulence 的中心任務。在這十年間受委任的網路創作專案多達一百一十件，涵括歷屆的惠特尼雙年展、奧地利電子藝術節及許多不及備載的各類藝術節。Turbulence 網站上收藏 1996 到 2006 年間的網路藝術訊息，從作品介紹到網站連結一應俱全，是資料完整的線上資料庫。該站另架設有部落格網頁以發佈即時性的網路科技藝術消息，如果可以鎖定該站的更新資料，那麼要掌握網路藝術的走向就不再是難事了。

■ Plug.in

網站：http://welcome.weallplugin.org

Plug.in 是一個推廣國際性新媒體藝術活動的藝術中心，基於該中心與業界良好的合作關係，促成了許多藝術結合產業科技的大型專案和活動。「創作高品質媒體藝術」是 Plug.in 的中心概念與指標，也是對當代文化科技藝術的最大貢獻。站上收藏有許多該中心過去展出的作品，是資料搜尋者的好地方。

■紐約另類美術館 The Alternative Museum（TAM）

網站：http://www.alternativemuseum.org/index.html

TAM 在 1975 至 2000 年間曾是一間座落於紐約市實體空間的國際藝術中心，2000 年始，該中心放棄實體的公共空間，轉變成為虛擬的線上美術館，並致力於攝影藝術的發展及網路藝術的推廣。從 TAM 線上展出之空間裡，可以查閱到許多有趣的網路實驗藝術創作。

3. 線上資訊

網路如大海，如果沒有正確方位很難尋得珍寶，回想筆者入門藝術網路時，花費很長一段時間在網海裡尋尋覓覓。在此，筆者將概述一些線上資訊，包含研討會訊息、展出訊息或相關藝文論壇等，提供給趣味相投的讀者。

■TANet 台灣網際網路研討會

TANet 台灣學術網路（Taiwan Academic Network）成立於 1990 年，為台灣

第一個連結學術單位的網際網路，1995 年起，TANet 每年定期由各大學、研究單位輪流舉辦「台灣網際網路研討會」。主辦單位會訂定研討會主題並開放徵稿。近幾年來徵文內容廣及數位典藏、數位藝術創意與生活、行動、無線網路運用等。由於每年主辦單位不同，無法於此提供相關網址，但有興趣參與論文投遞者，可以上網查詢「TANet 台灣網際網路研討會」關鍵字即可。

■數位藝術知識與創作平台（Taiwan Digital Art and Information Center）

網站：http://www.digiarts.org.tw/index.aspx

　　這是台灣少數幾個針對數位藝術所建置的資訊網站，提供國內外最新、最熱門的數位藝術消息，並連結到「根莖網」，是具國際視野的藝術站台。該站並設有線上展出中心及數位資料庫等功能，作品範圍廣及電腦數位創作、新媒體藝術家資料庫和活動資料等收藏，不過資料筆數仍處於建置初期，還在持續網羅外界對該資料庫的有效貢獻。令人高興的是，線上資源的版面已陸續增構一些學者或是藝術家們所發表的文章，而這些文章都已翻譯成中文，相信是很多有英文困擾者的福音。該站定期出版的電子報常以主題式探討特定項目的藝術形式，或者介紹具有特色的新媒體藝術家，是很優秀的電子報刊。

■微型樂園

網站：http://www.microplayground.net

　　成立於2004年的微型樂園與國內大學相關系所互動頻繁，是由一群喜好科技與藝術的漫遊者集結而成的團體，成軍以來策劃過許多大型的數位藝術活動，如2000 數位藝術紀（Art Future）、2001 台北藝術節（於松山菸廠）、2004 行動數位藝術紀（mobile art festival）、2005 台北藝術節及上述的數位藝術知識與創作流通平台等，是一處很有創意和動力的實地站台。

■科技藝術峰會論壇

網站：http://infodate.nctu.edu.tw:8080/claire/teaching/forum/

　　科技藝術峰會論壇是國立交通大學應用藝術研究所，張恬君和張耘之兩

位教授的科技藝術研究教學網站，目前資料庫內架構完整的年份為2005和
2006，範圍含概網路機動藝術（Web-Kinetic Art），互動藝術
（Interactive art）、聲音藝術（Sound art）、錄像和動畫（Video &
animation）等。由於是以教學為目的，站內的資料都是以星期來劃分，每
期探討不同的科技藝術議題，並介紹議題的代表藝術家和作品，是一個很完
整的學術網站。

■ arts@large（New York Time 紐約時報副刊）

　網站：http://www.nytimes.com/library/tech/reference/indexartsatlarge.html

　　arts@large是附屬在美國《紐約時報》下的一項電子副刊，專門報導紐
約市的藝術新聞、博物館消息、美術館展覽、實驗劇場表演、音樂會、舞蹈
等各類藝文活動，每間隔一週的星期四則會開放論壇，專門討論電腦藝術、
網路藝術、視覺藝術、建築藝術及科技藝術等議題，是一處足以即時掌握紐
約藝術文化發展的站台。由於《紐約時報》是具有影響力的媒體，
arts@large自然也成為具指標性的藝術電子報，若要查閱現在紐約正熱門的
網路藝術網站，那麼來這裡就對了。

■ AMC SIGGRAPH

　網站：http://www.siggraph.org/ 全球總站

　http://ma.ntua.edu.tw/siggraph 台北分會網站

　　創立於1947年的ACM美國電腦協會（Association for Computing
Machinery）是全球歷史最悠久、組織最龐大，且同時兼具教育及科學性質
的組織，每年定期舉辦電腦數位研討會、研習營、商展並發行相關出版品、
比賽等，是個國際性的超大型組織。而「美國數位圖像協會」（SIGGRAPH：
The ACM Special Interest Group on Computer Graphic）乃是ACM的其一協
會，由該協會年度舉辦的ACM SIGGRAPH被譽為「動畫奧斯卡」的美名。台
灣2000年正式成立AMC SIGGRAPH台北分會，並交由台灣藝術大學多媒體動
畫藝術系策劃執行，對台灣的數位教育環境具推波助瀾的效果。筆者建議有
興趣的藝術同好不妨花點小錢加入會員，一來算是支助這個具有偉大貢獻的

由台科大工設系研
究生全明遠以及副
教授孫春望兩位共
創的〈立體悲劇〉
（Cubic Tragedy），
獲得 2005 年 ACM
SIGGRAPH 觀眾票
選第一名，是台灣
歷年來首度在 ACM
SIGGRAPH 拿到的
大獎。
資料提供：孫春望教
授受權，鄭月秀畫面
擷取。

〈立體悲劇〉描述一
位 3D 立體長相的美
女，為了修飾自己
臉上微凸的一塊立
方體，她採用了特
殊的 3D 立體修補畫
裝工具，不料，弄
巧成拙，最後竟然
成了畢卡索筆下那
位「哭泣的女人」。
資料提供：孫春望
教授受權，鄭月秀
畫面擷取。

電腦科技協會，二來可以享用該站數位資源，並享有最新消息的電子報閱讀
資格，可以從中獲得各項電腦數位競賽消息，應該是值回票價的。

■ Eyebeam 藝術科技藝術中心

網站：http://www.eyebeam.org

1996 年由約翰・S・詹森（John S.Johnson）創建於紐約的 Eyebeam 藝
術科技中心，是結合了展覽中心、教育課程及藝術家駐村計畫等多面向的藝術

中心。Eyebeam 成立的宗旨在於推廣電腦藝術及新媒體藝術的發展，近幾年也致力於網路藝術的贊助，在其網站裡可以查詢到許多網路藝術的展出作品。該中心不定時舉辦數位媒體討論會及出版相關書籍等，是很好的資料搜尋來源。Eyebeam2006 年投入大量資金，正在營建大型的藝術科技中心，其雄心壯志值得期許。

■澳洲 ANAT

網站：http://www.anat.org.au/

ANAT 澳洲科技藝術網（Australian Network for Art and Technology）是澳洲著名的藝術科技中心，主要任務是擔任各領域與藝術之間的創作橋樑，也承辦過許多相關的研討會，並與國內其他教育單位合作進行許多藝術創作的研習營，扮演澳洲新媒體藝術發展的中樞角色。該站提供澳洲新媒體藝術的最新消息，加入會員後更可享有許多會員資格的活動，促進與新媒體藝術家們互動的機會。

■ O'Reilly

網站：http://www.oreilly.com/　　http://radar.oreilly.com/

創建自 1978 年的 O'Reilly 基本上是一家書店，專門出版電腦科技相關書籍，特別是網路運用的程式語言。O'Reilly 提供許多學術性的研討會，Web 2.0 的概念便是發展於它的一項會議，探討的是網路世界裡使用者參與方式的改變，例如早期觀看閱讀網路資料的使用者，在 web 2.0 時代裡，轉而成為網路資料建置的參與者，例如網路社群的構成、共享資源觀念成熟等，其中維基線上免費百科全書就是一種 web 2.0 的特色。O'Reilly 在「研討會資料區」（Conference Archive）的地方庫存該公司自 2001 年始舉辦過的研討會論文和圖片等資料，供大眾使用，這正符合 O'Reilly 所提倡的 web 2.0 資料分享的概念。

O'Reilly 另架設有一個網站叫「O'Reilly 雷達」是一個很有時代遠景的資訊雷達站台，提供很多最新科技美學報導訊息，可視為現代科技訊息的主要據點之一。

■英國數位藝術獎（Clark Bursary-UK Digital Art Award）

網站：http://www.dshed.net/studio/residencies/clarkbursary/index.php

　　Clark Bursary 是由蘇格蘭加勒多尼亞（Caledonia）的羅恩（Ron）及南西‧柯拉克（Nancy Clark）慷慨捐贈的獎金，1998年起每年以高額獎金贊助數位藝術家的創作，以及相關領域學者的研究計畫，是英國最高額的數位藝術創作獎，分別由「分水嶺媒體中心」（Watershed Media Centre）及西英格蘭大學（University of the West of England）的「境遇藝術研究中心」（Situations）共同承辦。上述網址內可以查閱歷年得獎作品，由於獎金很高，競爭非常激烈，許多英國有名的藝術家或是團體也都曾參與其中，例如Mongrel、史丹薩（Stanza）等人，是一個水準很高的競賽場域。

■ ON OFF

網站：http://www.afsnitp.dk/onoff/info.html

　　ON OFF是由《Hvedekorn》雜誌及Afsnitp.dk 共同合作的一個網站，專門提供國際性網路藝術展出，並存放許多學者藝術家的訪問紀錄稿，站內的資料會定時由丹麥的《Hvedekorn》出版成雜誌。ON OFF是一個很實用的網站，但更新速度稍微慢了一些，不過以現有資料庫來看，已經算是很豐富的網站資源了。

■藝術期刊（Arts Journal）

網站：http://www.artsjournal.com/

　　這是一個掌握藝術新聞的最佳網站，該站每日提供整理過後的藝術新聞，包含音樂、戲劇、媒體、視覺、舞蹈、出版及人物消息，透過訂閱該站的電子報，讀者可以輕鬆掌握藝術界的最新消息，《紐約時報》曾說它是世界上最優秀的藝術站台。

■爪哇博物館（JavaMuseum）

網站：http://www.javamuseum.org/blog/

　　位於阿根廷的爪哇博物館是一處以探討Java 程式語言為主的網路論

壇，除了提供最新研討會徵稿訊息外，由該站主導進行的名人學者訪問紀錄搞，也都完整的公佈於此，是學術研究者尋找引述的好地方。

■ EAI 電子藝術互動混合中心（Electronic Arts Intermix）

網站：http://www.eai.org/eai/index.jsp

　　創立於1971年的EAI電子藝術互動混合中心是個非營利組織的大型藝術中心，以收藏錄像裝置和互動媒體爲主，線上擁有數量驚人的錄像裝置，並提供線上DVD購買服務，號稱是錄像裝置藝術的最大集散地。

■ Drunken Boat

網站：http://drunkenboat.com

　　這是一個線上藝術期刊網站，2000年起正式對國際公開徵詢藝術作品及新媒體藝術類型的學術文章，並發佈Drunken Boat年度大獎「Panliterary Awards」，內容包含網路藝術、錄像藝術及其他相關的新媒體藝術類型，網站裡存放有歷年得獎作品及新媒體藝術領域的評論文章，供使用者免費參閱。

■ LEA 電子學報年鑑（The Leonardo Electronic Almanac）

網站：http://www.leonardo.info/

　　Leonardo所舉辦的LEA電子學報年鑑創立於1993年，是有名的電子學報期刊，目前由美國麻省裡工學院MIT代表發行，主要任務在於探討藝術領地裡的科學技術和藝術的相結合。讀者可以透過電子郵件訂閱該報，或透過MIT網站購買該中心出版的書籍。目前Leonardo站內存放許多數位藝術相關性質的文章，還有研討會徵文的訊息，供大眾查詢。

■ 網藝定位（Low-fi net art locator）

網站：http://www.low-fi.org.uk/

　　網藝定位（low-fi）是由一群媒體藝術工作者和藝術聯盟所結合的網站，成立的主要動機是爲了增進藝術計畫的能見度，並推廣網路藝術的發展，是一處專門發表和收藏網路藝術作品的線上藝術中心。其站內備有互動

功能極佳的網路藝術作品收尋主頁，使用者可以依據類別或年份搜尋網路藝術作品，除了站內的連結功能之外，它針對線上收藏的作品也有簡單的介紹，是學習並認識網路藝術的絕佳好站。

■ CRUMB 新媒體策劃資源（the CRUMB new media curating resource）

　網站：http://www.newmedia.sunderland.ac.uk/crumb/phase3/index.html

　　CRUMB 是由英國桑德蘭媒體藝術設計學院（University of Sunderland）發行的專案網站，專門討論新媒體藝術策展的議題，由於受經費的限制，該站僅執行三年（2003-2006），雖然網站運作時間不久，但因隸屬學校的研究單位，站內庫存有大量的新媒體藝術家和學者的訪談資料，公開大眾使用，是很有建設性的網路站台。

■新媒體藝術專案聯盟部落格（New Media Art Project networked experience）

　網站：www.nmartproject.net

　　這是個專門發表新媒體藝術資料的部落格網站，所涉獵的資料包含研討會論文徵稿、過去資料儲存，以及大量的資料下載區，是很不錯的訊息網站。

■ Mute 線上藝術雜誌

　網站：http://www.metamute.com/

　　建於1994年的Mute是不收費的線上網路雜誌，著重於新媒體科技及網路媒體的藝術論述，很多學術文章的參考書目都會提及這個網站，是身為新媒體藝術工作者不可不看的雜誌。

■ inIVA

　網站：Iniva http://www.iniva.org/general/index

　　位於英國的inIVA創建於1994年，是一個結合展覽、出版、多媒體教育及研究單位的藝術中心，以探討新媒體藝術的發展為核心，除了委任跨領域性質的藝術創作外，也贊助藝術家提案的創作計畫，是英國重要的媒體藝術推廣中心之一。

■網路奧斯卡威比獎（Webby Awards）

網站：http://www.webbyawards.com/

　　1996 年起，號稱「網路奧斯卡獎」的威比獎每年對外徵件，比賽獎項包含網站、互動廣告、線上影片及手機影片等，可謂是網路藝術界裡最高榮譽的獎項。如有興趣參與競賽，可在官方網站上訂閱參賽消息電子報，以免錯失良機。

■YZO（year zero on）

網站：www.year01.com

　　位於加拿大的 YZO 網站創辦於 1996 年，以新媒體藝術的收藏和展出為主要任務，並常態性舉辦與數位媒體相關的研討會。若定期查閱站內的訊息，將有助於了解新媒體藝術的發展走向。

■首爾網路／影片藝術節（Seoul Net & Film Festival）

網站：www.senef.net

　　一年一度的韓國首爾藝術節創辦於 2000 年，是一項國際性的數位藝術大賽，每年大約 4 月開始對外徵件，比賽項目分為影片、網路及手機等三大數位媒體類別。在其網站內可以閱覽自 2000 年開始的網路項目得獎作品。首爾藝術節的規模頗大，幾乎是亞洲地區數位媒體藝術的最大節慶，由此看得出韓國對新媒體藝術發展的用心和雄心。

■在地實驗網路藝術電台

網站：http://lab.etat.com/

　　很多人不陌生的台北伊通公園，是個互相切磋的藝術空間，也是「在地實驗」緣起的前身。由黃文浩等人於 1998 年創辦的在地實驗網路電台，以影音互動及科技藝術為研發方向，是台灣首推的科技藝術實驗場所。目前站內仍然存放自 1998 年起展出於國內的科技媒體藝術訊息，是一處研閱台灣科技藝術發展的網站。

■馬鈴薯園（potatoland）

網站：http://potatoland.net/

　　馬鈴薯園（Potatoland）是新媒體藝術家馬克‧納丕爾的個人網站，站內展示有其過去的作品資料。由於馬克‧納丕爾擅用 Ｊａｖａ 語言進行藝術創

佈滿「液體建築」的馬鈴薯園是馬克‧納丕爾的個人特色網址：http://www.potatoland.org/
資料來源：鄭月秀螢幕畫面擷取

〈亂〉（ＲＩＯＴ）是馬克‧納丕爾早期的代表作品，雜亂的畫面構成來自網路的自我素材，無秩序的圖片拼貼和無俚頭的文字拼湊，強烈表現網路資訊網狀裡的混沌現象。
網址：http://www.potatoland.org/
資料來源：鄭月秀螢幕畫面擷取

作，從該站連結出去的部落格不僅發表有他作品的自述之外，還公佈作品的公開源始碼讓同好參考使用，是一個很值得瀏覽的網站與部落格。

■波士頓數位藝術中心（BostonCyberarts）

　網站：http://bostoncyberarts.org/

　　位於美國波士頓的「波士頓數位藝術中心」是個非營利的單位，以推廣電子數位等實驗性的藝術爲主要任務，1999年起每年固定舉辦「波士頓藝術節」（The Boston Cyberarts Festival），是該組織的年度大戲，許多學術單位和科技藝術中心則都是作品展出的常客。

　　波士頓數位藝術中心另有幾項重要使命，包含藝術家駐村計畫、數位媒體線上藝廊、數位藝術資料庫等，對於波士頓的新媒體藝術發展有著舉足輕重的地位。

■ Entropy8Zuper

　網址：http://entropy8zuper.org/

　　由麥克・賽門（Michael Samyn）和伊瑞恩・哈爾弗瑞（Auriea Harvery）共同建立的Entropy8Zuper網站，於2000年獲得舊金山現代美術館第一屆線上藝術大獎（SFMOMA Webby Awards）。

　　這兩位藝術家自1995年起從事網路藝術的實驗創作，是網路藝術的拓荒者。Entropy8Zuper實體上是一間工作室，除了從事網路藝術創作之外，也進行網路藝術作品的收藏，在這個網站中可以發現許多有趣、有質感、有創意的網路作品。

■ JODI

　網站：www.jodi.org

　　JODI是來自比利時的一個網路藝術創作團體，專門以駭客行爲進行網路藝術創作。JODI算是網路藝術的先驅，許多探討網路藝術的文章都會提及他們，所謂駭客藝術就是由他們所挑起的運動。在jodi.org中可以查閱這個團體所有的網路作品，是新媒體藝術歷史課裡不可或缺的章節。

■伊娃和法蘭克‧馬特斯（Eva and Franco Mattes）

網站：http://0100101110101101.org/

伊娃和法蘭克‧馬特斯是0100101110101101.org 的正確稱呼，分別由伊娃及法蘭克‧馬特斯兩位歐洲新媒體藝術家所組成的團體，但實在是因為0100101110101101 這兩個數字太敏感了，所以大家可能都只記得這一推由0和1 所組成的協會名稱。該站提供許多網路藝術作品，值得參觀。

■馬克‧崔波：作品範例（Mark Tribe Examples of work）

網站：http://nothing.org

這是根莖網站創始人馬克‧崔波的個人網站，站內除了有他的作品介紹及個人履歷，還整理了一份他過去接受採訪的資料和曾經引用過他文獻的文章，而這些文章幾乎就是整個數位媒體藝術的縮小版圖，經由這些文章所提供的線索繼續追蹤閱讀，大略就可以掌握新媒體藝術的文獻範圍。馬克‧崔波的個人網站內還提供一個以維基共編方式的新媒體藝術介紹區，經由大眾的合作，目前這裡已經介紹了許多當代有名的新媒體藝術家。

■中村勇吾（Yugo Nakamura）

網站：http://www.yugop.com/

被稱為為日本Flash 教父的中村勇吾，是一位專精於網路互動的藝術家。他的個人網站裡發表許多他歷年來的網路互動作品，是許多網路藝術或是網頁設計師不會錯過的好站。可能是因為中村勇吾的建築背景，在他的作品中常會尋覓到一些與空間概念有關的設計作品，加上精密細膩的互動功能，讓使用者在欣賞其作品的同時，有種遊逛太空的驚奇。

■我們賺錢非藝術（We make money not art）

網站：http://www.we-make-money-not-art.com/

「我們賺錢非藝術」是一個很有趣的部落格，專門以最新科技藝術為報導主題，並公佈全球最新的作品徵展及研討會徵文訊息，而站內所提供的新媒體科技藝術家訪談資料也正擴編中，頗值得一看。

■ Valcano Kit

網站：http://www.volcanokit.com/volcanokit3/info/

　　這是一位新媒體藝術家賈斯丁‧貝克斯（Justin Bakse）的個人網站，站內展示許多他過去的創作，包含新媒體裝置藝術、多媒體作品、網路藝術等，以及他撰寫的文章，也是個不錯的文章閱讀網站。

■藝術和文化（ArtandCulture.com）

網站：http://www.artandculture.com/ACStatic/ABOUT_PAGES/about.html

　　這是由一家媒體公司PlanetLive所架設的網站，主要以探討藝術、文化和新媒體之間的關係，站內提供許多關於藝術家和藝術運動的資料，以及其他新媒體藝術的活動和展出訊息，包含視覺藝術、影片、設計藝術等領域。對於遊走於商業和純藝術之間的新媒體藝術家而言，是個很不錯的資料參考網站。

■ Futherfield. Org

網站：http://www.furtherfield.org/index.php

　　Futherfield.Org是一個由英國藝術家所組成的藝術團體，也是一處公開探討網路藝術及數位藝術的網路論壇。它同時也是一個線上展出中心，存放有許多網路藝術作品，使用者可以透過藝術家的名字進行查詢，相當好用。

■當代藝術搜尋引擎（The Artcylopedia）

網站：http://www.artcyclopedia.com/

　　當代藝術搜尋引擎是個免費的線上資源，專門整理收集藝術家們的相關訊息和作品，透過該站自行研發的搜尋引擎，使用者可以收尋藝術家的名字、作品或是作品類別，是有效率的工具網站。

　　其資料收藏的範圍包含：攝影、裝飾性藝術、裝置藝術、影片、數位作品、網路藝術、建築，以及大眾文化藝術等，是一個資料龐大的線上藝術百科全書。

■ The TPRC

網站：http://www.tprc.org/

TPRC 是個非營利的組織團體，每年舉辦的國際學術研討會是該協會的主要任務，研討會重點著重在於電訊、通訊、資訊和網路等政策議題。研討會文章分類兩項，一是針對一般學者或是業界人士所投遞的論文發表，另一項則特別針對所有資訊相關系所的大學生，以及各學科的研究生所投遞的論文進行比賽。

在 TPRC 網站上存放自 1994 年開始的研討會文章，供免費讀取。由於探討的都是資訊、通訊甚至是網路等議題，與網路藝術的媒體頗有關聯，是個很實用的學術網站。

■ 頂客（Digg）

網址：http://digg.com/

頂客是一個有趣的網路社群，站內的文章和影片都是由註冊的會員提供，並經過一定會員數量的認可後才會刊登在熱門文章區裡，是一處由電子社群共編共審的新聞站台。

該站設置有頂客實驗室（http://labs.digg.com/），將頂客站內所有社員在該站內進行的動作，以視覺化的方式將這些資料地圖性的呈現，是個充滿資料性美學的網站。

■ 藝術家組織網（the-artists.org）

網址：http://the-artists.org/index.cfm

這個網站專門介紹當代具有重要影響力的視覺藝術家，豐富的相關資料連結猶如藝術家名冊的百科全書目錄，經由這個目錄的指引，可以查閱到許多相關的文章。

該站對於藝術家的分類，除了以英文字母為查詢依據外，還詳列了一份自 1860 年至今的各種藝術運動，這些藝術運動的簡介如同藝術家介紹一樣簡約，但重點是在這個簡介之後所列出的相關藝術家連結，藝術家組織網將各類藝術運動所代表的藝術家進行分類，讓讀者可以從藝術家的作品介紹中，分析、解讀該項藝術運動作品之特色和表現手法。

後記

　　2006年，根莖網慶祝第一個十週年紀念，不僅讓我想問：下一個十週年的數位藝術會是個什麼模樣？附著於科技底下的藝術一日千里的變化，十年真的足夠讓人天馬行空了。藝術形式的發展不斷匍匐前進，回首上一個十年，當人們還在探討新媒體藝術定義的同時，另一種比新媒體還新的網路媒體已經悄然誕生，而學者們的忙碌論證似乎永遠趕不上每一個急速變化的十年，我想這大概就是新媒體藝術的痛吧！

　　如果說錄影裝置是構成新媒體藝術的元老，那麼網路藝術應該就是豐富新媒體藝術的幼苗。下筆此書之前，我掙扎了許久，所謂幼苗就是未定型、未成熟的未來，從一株幼苗去看一顆大樹的未來，是需要智慧和淵博學問的，我自問才疏學淺，如何能擔當這大任呢？但朋友說，就是成長變化才更需要記錄啊，紀錄是一件呆板的工作，但卻是歷史的一大功臣。這話激起了我那射手座的行動熱情，雖然我了解這本書不會像羅蘭巴特的理論一般成為文學的聖經，也無法像弗‧馬諾維奇一樣成為新媒體藝術的教父，這本書只會是網路藝術發展的記錄之一而已，但我也相信小兵是勝利的基本元素。

　　在本書付梓前夕，我要特別感謝書中提及的每一位藝術家，沒有您們的精采作品，這一本書了無靈氣；尤其是新媒體藝術家鄭淑麗，感謝您耐心、熱心提供我許多寶貴意見和資料，滿足了我的博士研究，更豐富了這本書的內容。另，感謝藝術家雜誌讓這名小兵得以出征、葉謹睿先生的迷津指點、林方宇先生的慷慨解惑、王淑芬老師的熱心校稿、李昱宏先生的大方引見、徐先生的熱衷支持，當然還有我摯愛的父母親，沒有您們的支持，沒有今天的我。

國家圖書館出版品預行編目資料

網路藝術／鄭月秀　著
-- 初版 -- 臺北市；藝術家；2007〔民96〕
面：　公分

含索引
ISBN　　978-986-7034-59-5（平裝）

1.數位藝術

902.9　　　　　　　　　　　　96015707

網路藝術 Net dot Art

鄭月秀◎著

發 行 人　　何政廣
主　　編　　王庭玫
編　　輯　　謝汝萱、王雅玲
美　　編　　雷雅婷
出 版 者　　藝術家出版社
　　　　　　台北市重慶南路一段 147 號 6 樓
　　　　　　TEL：(02)2371-9692
　　　　　　FAX：(02)2331-7096
　　　　　　郵政劃撥：01044798 藝術家雜誌社帳戶

總 經 銷　　時報文化出版企業股份有限公司
　　　　　　中和市連城路 134 巷 16 號
　　　　　　TEL：(02)2306-6842

南部區域代理　台南市西門路一段 223 巷 10 弄 26 號
　　　　　　TEL：(06)2617268
　　　　　　FAX：(06)2637698

製版印刷　　欣佑彩色製版印刷股份有限公司
初　　版　　2007 年 9 月
定　　價　　新台幣 360 元

ISBN　978-986-7034-59-5